U0035098

薛觀瀾談京劇

薛觀瀾 原著

蔡登山 主編

導讀　袁世凱女婿薛觀瀾及其著作

蔡登山

薛觀瀾（一八九七─一九六四），原名學海，字匯東，觀瀾是他的筆名。江蘇無錫人。其祖父薛福成先後師事曾國藩、李鴻章，歷任寧紹台道、湖南按察使，出使英、法、意、比欽差大臣等職，是近代著名思想家、外交家和早期維新派的代表人物之一。父親薛南溟是清光緒朝舉人，曾入李鴻章幕下。此後棄官轉事實業，一八八一年開始辦繭行，一八九六年與人合夥創辦繅絲廠，後又組建永泰絲業集團，成為近代著名實業家。薛觀瀾早年就讀於北京清華學堂，一九一四年至一九一八年留學美國，畢業於威斯康辛大學經濟系。他喜愛體育運動，曾任該校田徑隊隊長，還是短跑健將。回國後，在北京匯文大學任體育教練。後曾任北洋政府監務署檢事、駐英使館三等秘書、直隸省省公署顧問、外交部特派直隸交涉員等職。

薛觀瀾在京期間結識了袁世凱的次女袁仲楨，一九一九年十一月二日兩人結為秦晉之好，在無錫成婚時，因袁世凱已死，乃尤其子袁克定主婚。關於薛觀瀾和袁世凱的次女袁仲楨的結褵，有段小插曲。當時黎元洪總統欲將長女黎紹芬（周恩來天津南開中學的同學）許

導讀　袁世凱女婿薛觀瀾及其著作

○○三

配給薛觀瀾，薛觀瀾說：「黎大小姐為父母最得寵者，我見黎大小姐革履西裝，口如懸河，漸漬於泰西之風甚矣。與予性格不合，婚事不諧。」而袁世凱生前曾經做主，準備將女兒袁仲楨許配給兩江總督端方的姪子。然而袁世凱死後，這位性格剛強的「公主」逃婚，自願嫁給了她挑中的「白馬王子」薛觀瀾。因為薛觀瀾和袁仲楨在校讀書時便結識，兩人最初便是很好的朋友，以至後來雙雙排除「萬難」執著牽手。當日薛府張燈結綵，而新房設在無錫西溪下的花園洋房內。這是一座具有巴洛克風格的花園洋房，建成於一九一七年，在無錫也是屈指可數的。當時年僅十二歲的京劇名伶孟小冬，亦獻藝婚禮，無疑為婚禮錦上添花。據《錫報》載：「十一月三日晚，屋頂花園小京班及已輟演之髦兒戲班，同至西溪下薛宅合演堂會，孟小冬演《武家坡》、《捉放曹》二齣，最是精彩。小京班童伶王福英之武戲，亦甚出色」。堂戲演至凌晨一時尚未終場，為此薛南溟電話通知耀明電燈廠（薛南溟為該廠創辦人之一），要其再延長二小時用電，待戲畢再熄燈。

一九二五年春徐樹錚受命為「考察歐美日本各國政治專使」，率考察團十五人，先後考察法國、英國、瑞士、意大利、德國、蘇聯、波蘭、捷克斯洛伐克、比利時、荷蘭、美國、日本等十二國。到倫敦時，薛觀瀾時任駐英使署的秘書，徐樹錚知道英國的「皇家學院」是國際聞名的，經過一番得力的宣傳，「皇家學院」始知徐樹錚是中國國學專家，果然請他公開演講兩小時，徐樹錚以〈中國音樂的沿革〉為題，叫薛觀瀾代他趕速翻譯成英文。翌日

《泰晤士報》載稱，徐專使作為中國軍人有此文學成就，不勝欽佩云云。徐樹錚甚得意，遂聘薛觀瀾為秘書，待遇甚優。接著又訪問蘇聯，當時徐樹錚之隨員只有褚其祥、朱佛定與薛觀瀾三人。薛觀瀾在回憶文章說：「我當時面對史氏（史達林），印象特深，此公眉有煞氣，雙目狡獪，八字鬚如亂柴。惟他右眉之上有紅痣一粒，此始註貴之徵，與我國黎元洪一般。」而徐樹錚與俄外長齊翟林在外交官舍為了共黨問題，通宵舌戰，均由薛先生躬任翻譯，雙方各逞辭鋒，循至面紅耳赤。

一九二五年十二月十一日，徐樹錚考察結束回到上海，十九日即動身赴京。復命後，於二十九日晚乘專車離開北京南下，途經京津間廊坊車站，被馮玉祥部下張之江劫持，當時薛觀瀾亦隨侍在側，他記下最後一幕：「行約百米，瞥見徐專使在前，由官兵數人推挽而行，月明如晝，寒氣逼人，步點甚疾，塵土飛揚，徐失一履，�765其足，回顧觀瀾者三四次。於是徐公在前，我跋其後，相距不遠，又疾行一里，前面橫一小丘，附近皆係田壟，此即預定之殺人場也。在此呼吸存亡之際，有一軍官，突如其來，問我姓甚？我說姓薛，又問：『是薛學海薛秘書麼？』我曰：『然。』軍官勃然大怒，推開挾我之二卒，以靴踢其小腹，二卒僕地，軍官乃親自扶持觀瀾，折回原來地點，行逾百武，即聞槍聲，潛然淚下，深感一代儒將，已隨此數響而長逝矣！」

時為民國十四年十二月三十日上午一點半鐘，吾聞槍聲兩響，乃徐氏被害於小丘之磡。

薛觀瀾國學底子很好，他說是得力於母教。他的外祖父是桐城吳汝綸（摯甫），當他幼年時外祖父住在他家，教他作文。而母親嗜京劇，教過他一齣《鎖五龍》。母親又准許老僕揹了他到惠泉山廟內觀劇，這是光緒三十年左右的事。那時他的家鄉無錫縣還沒有戲園設備，看戲不必花錢，懂戲的人可說絕無僅有。他家絲廠都設在上海，因此他常隨父親赴滬小住，天天去看「新舞台」的新戲，如《杜十娘怒沉百寶箱》、《新茶花》、《黑籍冤魂》、《查潘鬥勝》之類，實係變相的文明戲。

宣統初年，他到北京，大過戲癮。開始學習譚派鬚生戲，連唱帶做一齊學，先由郭春元說戲，郭是楊瑞亭的開蒙老師，此時北京戲園林立，名角如雲，這是譚鑫培的全盛時期。在那幾年中（清末至民初）薛觀瀾所愛看的對象，第一是譚鑫培，第二是崔靈芝，第三是李鑫甫。而考取出洋後，毋須再上課，每日看戲吃館子（致美齋），是他一生最愉快的日子。

留美歸國後，薛觀瀾說他學戲的機會比任何人都好。因為「自從民國七年余叔岩重振舊業起，至民國十七年余叔岩突然輟演為止，我和余叔岩契深款洽，幾乎形影不離，只有這段時間，余叔岩天天吊嗓，由李佩卿操琴，這是學戲的好機會。且在民國十一年以前，都是他自動地揀戲教我，如《宮門帶》、《馬鞍山》、《焚棉山》之類，這些戲，余叔岩在台上都沒有唱過。」薛觀瀾喜歡京劇，是知名票友，著名的劇評人，他和余叔岩亦師亦友，余叔岩曾向他請教學習中州音韻，他和孫養農等都是研究余叔岩的專家級人物。

但那時他為了稻粱謀，不能安心學戲，至今追悔莫及。民國十四年，徐樹錚被刺殺，而

他死裡逃生，悻悻回到家鄉，心灰意懶，更談不到學戲的興趣了。

薛觀瀾說：「回到無錫之後，我父為我提一別號，就是『觀瀾』二字。他老人家的意

思，是教我袖手旁觀，不要再被捲入政治旋渦之中。我字匯東，這兩個字就隱在『觀瀾』

二字裡面。所以我今用我的別號為筆名，乃是紀念我嚴明的父親，他老人家教訓我，言道：

『今日政界黑幕重重，我不希望你做官，我更不願意你登台唱戲，尤其你在外交界，現當簡

任職，串戲更不相宜。』我當然遵命。」儘管如此，他仍未放棄京劇，他特延請孫老元（佐

臣）操琴，又邀名票魏馥孫共同整理譚派各劇的詞句，其時他還記得七十餘齣，其中有的全

部唱念係採余叔岩的詞句，有的僅屬大路玩藝，與余叔岩無關。他仍舊天天吊嗓子，可見他

對京劇的癡迷程度。

薛觀瀾和梅蘭芳是同輩人，他僅小梅蘭芳三歲。薛觀瀾說宣統年間，在北京「文明園」

第一次看到梅蘭芳，那時梅才十六歲，但已有五年舞台經驗，他竟在開鑼第三齣為奎派鬚生

德建堂配演《硃砂痣》，他飾吳大哥的妻子，青衣打扮，是日粉紅色的小戲單上竟沒有梅蘭

芳的名字。但是，他一出臺，好像電燈一亮，臺下寂靜無聲，全園觀眾的靈魂被他迷住了。

此因春雲出岫的梅蘭芳，的確美而艷，又端麗大方，一顰一笑，宛然巾幗。膚色白嫩，齒如

編貝，手如柔荑，他雖患高度近視，然其雙瞳爆出，反若增添它的嫵媚，梅蘭芳是以「色」

瘋魔了全國！所以譚鑫培生前說過：「男的唱不過梅蘭芳，女的唱不過劉喜奎，叫我怎樣混！」

寫梅蘭芳的書籍在坊間不少，但大多數的作者都沒見過梅蘭芳本人，甚至也沒見過他演的戲，只是根據書面的資料去鋪成他一生的傳奇。而薛觀瀾則不同，他和梅蘭芳、孟小冬、余叔岩等名伶都熟悉，他又是一個著名的劇評家，他寫出的《我親見的梅蘭芳》自然與眾不同，他甚至是最早寫到梅、孟之戀的人，因為當時在大陸這是犯忌的，沒人敢寫。作者當時已移居香港自可秉筆直書，直言無諱。

又如他寫梅蘭芳和余叔岩後來有了心結，更非行家所能知悉究竟的。薛觀瀾說有一天，梅蘭芳和余叔岩合演《武家坡》，這是難得一見的好戲，二人爭奇鬥勝，各不相讓，到了「誥封」一場，當余叔岩唸完「哦⋯他見不得我！有朝一日，我身登大寶，他與我牽馬墜鐙還嫌他老呢。」以下旦角應該接唸「薛郎⋯你要醒來說話。」誰知道梅蘭芳突然之間把這句忘了，在台上僵了一些時間，余叔岩雖為掩蓋過去，他乃接唸：「句句實言⋯自古龍行有寶。」事後梅蘭芳大不願意，他認為余叔岩故意不提醒他，使他少唸兩句。其實余叔岩並非故意，他在台上向抱一絲不苟的作風，與其師譚鑫培完全不同。當是時，余叔岩已有脫離梅所主持的「喜群社」的計畫，常常臨時回戲，使梅更不滿意。後來捧余的團體與捧梅的團體形成對立的狀態，捧余的決不去看梅蘭芳，這齣《武家坡》確是導火線之一。

類似的事還有不少，由於作者熟悉梨園掌故，許多事更是親見親聞，因此此書有許多道人所未道之事，其珍貴處就在此。例如他提到他所親眼目擊的上海幾位大亨，他們都是戲迷，而且喜歡登臺亮相，結果當然鬧了不少笑話。如王曉籟飾《空城計》劇中的司馬懿，居然揮軍殺進西城。張嘯林常唱《盜御馬》的竇爾墩，竟將詞句抄在大扇子上當臺照唸。杜月笙在無錫榮家堂會唱《劈三關》，屢次忘詞，只得不了了之。但他們是道地的戲迷，戲癮極大，亦肯很用心的學戲。

又作者是著名的劇評家，所觀京崑等劇包羅萬象，而且獨具慧眼。書中對所看過的戲，都有中肯之評論。薛觀瀾的曾祖父薛湘為道光朝進士，歷任湖南安福、新寧知縣、廣西潯州知府，著有《說文段氏翼》、《未雨齋詩文集》等書。稱得上是晚清嘉道年間音韻學專家。因此薛觀瀾在京劇與崑曲的研究中，特別注重音韻。他乃專治沈苑賓（乘）所著的《韻學驪珠》一書，認為該書補弊救偏，能集大成，尤其反切最準，清濁最明。薛觀瀾說：「欲考皮黃崑曲之音韻，殆莫善於是書矣。京劇固奠枕於中州韻，然能變化無窮，有典有柯，鮮以腔害字，亦不以字害腔，比較崑曲與其他地方戲劇，自更易引人入勝。申而論之，四聲五音乃皮黃之體，鍊氣運嗓乃皮黃之用。體用兼賅，方成名角。歷代名伶如程長庚、余三勝、譚鑫培、余叔岩之儔，其畢生精力大都耗費於字音之中，精益求精，日慎一日，遂成大器，名留千古。次如梅蘭芳、程硯秋之輩，則皆心有餘而認識不足，故其唱唸夫能登峯造極。餘子

更不足道矣。是音韻者，乃京劇廢興絕續之樞紐，而演員成敗利鈍之契機。」洵為知言。

薛觀瀾說他所寫的事蹟，什九是曾身歷其境的，他說蓋聞作者之條件有三，曰：「信、達、雅。」讀者諸君之於拙著，只能取一個「信」字而已。《我親見的梅蘭芳》為作者晚年的一本精彩的著作，圍繞梅蘭芳，談論當時的伶人往事和精彩的戲碼，是京劇史上的重要史料。書稿完成後不久，作者便病逝於香江，著作未及出版，歷經半世紀後，重新出版，除告慰作者外，又為京劇研究增添重要的資料。

薛觀瀾一九四九年南下香港，直至一九六四年病逝。晚年在香港《天文臺》報紙闢有「觀瀾隨筆」專欄，而在香港《春秋》雜誌亦寫有諸多回憶文章。因其身為袁世凱的女婿，對當時北洋軍閥的重要將領，如段祺瑞、張作霖、馮玉祥、楊宇霆等人都有深入接觸，而他和徐樹錚更是朝夕相處甚久，知之甚詳，因此多篇記載徐樹錚之事，尤其是徐樹錚廊房遇害，更是他親身所見，他前後寫有兩篇長文分別發表在《天文臺》及《春秋》雜誌，雖詳略有別，而皆作者身歷其境，可補正史之不足。

薛觀瀾在序言中云：「自留美歸國，奔走四方，於茲三十六年，駸駸仍勞，所感所見，可歌可泣，興之所至，率筆及之。」雖是如此，但他對於這些憶往的文章，特別強調是「事存真相，不加渲染」，因此具有相當高的史料價值，當為治史者所重視。薛觀瀾又云：「體裁廣泛，隨筆所之，要以風俗掌故為經，戲劇奕棋體育音韻為緯，凡此國粹攸

關，非小道也。」這是就其內容而言，它包括政治歷史以及戲劇圍棋等等，今為讀者閱讀之方便，特分為《北洋政壇見聞錄》及《薛觀瀾談京劇》二書，此在其生前均未曾出版過，有幾篇文章還是他去世後以「遺著」而發表者。

目次

西太后與清宮演劇

清慈禧太后，幼穎悟，通翰墨，嗜皮黃成癖，清季宮廷演劇，在乾隆帝在位前後，向以崑曲為主體，而都門社會人士則喜山陝梆子。嗣後皮黃能奪崑曲秦腔之席，儼成獨一無二之國劇，實以慈禧太后（以下簡稱西后）出力最多，功居第一。當時京劇演員感其知遇之恩，亦奉西后為偶像，與唐明皇無二。本篇粗述其經過，兼及當年宮中演劇之故事，材料雖不多，要以翔實無訛為歸。其中有褒有貶，亦清季歷史之小掌故也。名曰「戲劇春秋」，不亦宜乎。

乾隆時代大事興革

歌曲一道，非小技也，實古者太師之遺，自魯伶星散，分而為齊、楚、蔡、秦、河、漢諸聲。秦焚書，國風亡。尼山正音本中原雅韻，又遭秦火。漢儒掇拾殘缺《樂記》一篇僅僅

附見於《禮經》，後之人欲考五聲八音十二律之原，其孰從而求之！

自漢武帝定郊祀之禮，立樂府，以李延年為協律都尉，歌曲之風一振。從茲宮內皆設樂署，以備祭祀及宴樂之用，非徒供君主一人之消遣而已也。唐人樂府與宋人詞調皆曾風行一時，一篇既出，輒付伶倫，以諧其音節。唐玄宗設左右教坊，宮中禮宴皆設女樂，霓裳一曲，嘆觀止矣！故玄宗至今為梨園行之祖師爺。然宋代尤注重歌劇，詩變詞，詞變曲，宋光宗時南曲已開始創作，南渡後更盛。元興，北曲大盛，雜胡語，南人不喜。大抵北曲始於金而盛於元。；南曲始於南宋，至明大興。

觀瀾曩年曾隨徐樹錚習北曲，比學京劇更著迷。又從趙子衡習南曲。蓋北曲字多而音調繁促處露骨，韻味遂遜於南曲。南曲迂緩，可見眼，韻味深，情詞反淺。董解元之《西廂記》乃北曲正宗；高則誠之《琵琶記》乃南曲正宗。至滿清入主中原，宮中所教所習與所演，原以北曲為主，但亦涉獵南曲，故晚清京中教習如青衫余紫雲、崑旦朱蓮芬、青衣陳德霖等，皆擅吳語《蕩湖船》之類。

清代章制，多沿有明，歌樂之事，亦無例外，故清初大內全演崑劇，至乾隆時，因承平日久，始大事興革，於是，正其宮調，析其陰陽，編為《律呂正義》，更命周祥鈺、徐興華輩，分纂為《九宮大成》南北詞譜八十一卷，絃索簫管，南朔交利，誠鼓吹昇平之利器也。

其時刑部尚書張照（諡文敏）精於樂律，深荷乾隆眷寵，內廷宴樂之詞，大抵出其手筆，其

最著者為《鼎盛春秋》、《勤善金科》、《昇平寶筏》、《南極增輝》、《萬壽無疆》五大劇。同時莊恪親王譜三國志為《鼎峙春秋》，內容豐富，固大有造於京劇，其中如《五馬破曹》、《曹操夜走陳倉》等已失傳。至乾隆五十年又派大臣伊齡阿在揚州設局，修改劇本，至嘉慶道光年間，宮內所藏「慶昇平班戲目」一冊，共有京戲二百七十二齣，其中有一劇應分數齣者，如《取南郡》之類。又冷門戲甚多，例如：《九世圖》、《小天宮》、《白璧關》、《龍潭鎮》、《臥虎坡》、《左青龍》之類，足見當時大內武戲之多，皆為吾等未及一睹者。

徽班入京皮黃發達

京劇之獲發展，有兩大前提：其一為大內特延攬專門人才以纂修京劇劇本；其二為京劇能儘量吸收徽劇漢調以及其他地方戲劇之精華。而最重要者為乾隆五十五年名優高朗亭以安慶花部入都祝釐，一上氍毹，宛然巾幗，一顰一笑，幾入化境，成為皖優入京之開山鼻祖，無論宮內宮外，在在聳人觀聽。至嘉慶八年，高伶年甫而立，即在京掌三慶班。嘉慶廿年任精忠廟首，彼以徽調本身，配合京秦二腔，名其班曰「三慶」，舉世披靡，是為北京最早之徽班。溯自徽班林立之後，皮黃隨之發達，如日之升，崑曲秦腔乃大受其影響，是固適者生

存之例也。舊規崑曲與亂彈可同台，而徽調與秦腔絕不同台，此乃重視崑曲之故。然崑曲終不敵亂彈，因崑曲聲調低，字音細小而腔多，詞過典雅，不能雅俗共賞。至清末，田際雲組「玉成班」。徽秦開始同台，都人稱為「兩下鍋」。然在光緒十五年前，各園均不售女座。

清宮原在北京城內之景山設有樂部和聲署，附設樂學，凡屬太監學生，統稱曰「內學」，又稱「南府內學」。旗民子弟稱曰「外學」，且分為頭二三等。內外學生各有專職，內學班專承應「壽康宮」、「同樂園」、「長春園」、「綺春園」以及平常之戲差，其喜慶應節之大戲以及「寧壽宮」、「同樂園」、「長春園」、「綺春園」之戲差，則內外學生合演。至道光時，國步日艱，內憂外患，漸漸逼來，清宣宗素尚節儉，故即位後即減景山太監學戲學額為一百廿八人，嗣後准減不准增加。道光七年，又裁一批，再裁撤番邦各樂，是年改南府為昇平署，此署之設，由清朝直至民國，一直迄黎元洪繼袁項城任總統時，始將公府（即總統府）昇平署裁撤。瀾按：咸豐帝奕詝，係清宣宗第四子，咸豐之生母孝全皇后早卒，歸恭親王奕訢之母孝靜后撫養，孝靜后非嫡室，而宣宗一度欲立孝靜后之子奕訢，其時孝靜后病甚，宣宗在病榻前喻以此意，后聞之勿語，轉面內向，不久謝世。宣宗感其賢，遂以奕訢（即咸豐帝）之名，置於金匱中。故咸豐帝即位後，對於恭王府，始終優禮有加。慈禧秉國政時，亦尊稱奕訢為「六爺」。待同治光緒二帝駕崩，小恭王溥偉與貝子溥倫，皆有繼承大統之說，皆基因於此。

熱河行宮排日演劇

咸豐帝之正室孝貞皇后，亦有賢德，能持大體。西后係徽寧池廣太道惠徵之女，咸豐元年入選秀女，稱懿貴人，四年有寵，封懿嬪，六年生子載淳，進懿妃，越年又進懿貴妃。載淳嗣立，晉封慈禧皇太后，與慈安並稱東西兩太后。正是「禹門三級浪，平地一聲雷。」咸豐即位，正值多難時期，初甚勵精圖治，民間亦仰望賢君，無何，英法聯軍攻陷北京，天壇鞠為茂草，名園付之榛荊，咸豐倉皇西狩，避居熱河行宮，從此性情轉變，不理朝政，方寸之間，唯有荊棘，國內刀兵四起，洋人氣燄方張，帝益荒淫無度，自暴自棄。懿貴妃秀外慧中，巧俏玲瓏，又通漢文，擅歌曲，故邀殊寵，一切章奏，悉由懿妃裁奪，軍機大事，亦有懿妃參預，日積月累，遂啟婦人干政之野心。帝又酷嗜京劇，命總管安得海將昇平署內外人員分三批送到熱河行宮，其中以鬚生黃春、武生張三福為最出色。於是，在國難期間，排日演劇，帝每自執劇本，糾正錯誤，與懿貴妃顧而樂之。居有頃，每隔三四天承應一次，中午且有清唱，有老伶陳金雀、費瑞生、陳永年、范德寶、周雙喜等，皆崑曲名家，而帝亦為斲輪老手。厥後且召外間樂部，鬚生程長庚與青衣胡喜祿得賞最多。當時程長庚善演五件靠，黑靠為《白良關》之尉遲恭，以鬚生演之。

咸豐十一年，帝崩於熱河，載淳嗣立，遺命以鄭親王載垣及肅順等六人為顧命大臣，西太后意欲垂廉聽政，肅順嚴拒之，東西兩太后遂於暗中結納恭親王奕訢，而命肅順護靈還都，兩太后先從間道竊返北京，待肅順護靈至，遂命恭親王逮捕之，立正典刑，然垂廉聽政實係違反祖制，肅順曾提拔左宗棠，庇護曾國藩，暗中亦是他大罪之一。兩太后初欲好好治理國政，以敵外夷，然以婦人掌政，決非國家之福。咸豐帝曾經誓言：「誰滅髮匪封王爵。」結果曾國藩僅封侯爵，足見西太后量氣小，私心重，若是旗人，在邊疆打一勝仗，就封王爵了。然以西太后掌政握權之長久，事實上，中外古今，並無一人可與比伉的，武則天沒有她掌權之久，英女皇維多利亞在位雖久，但無實權。其他則一爭實權，必致送命。

大內傳差限時限刻

清宮常用的戲台凡四個，在懷仁堂、漱芳齋、長春宮等處，圓明園內之清音閣高三層，最宏偉，已毀於火。頤和園內之德和園，古色古香，至今尚在（無錫吾家有一戲台，實仿德和園，僅具雛型。民八觀瀾結婚，孟小冬女士曾在該台演唱《黃鶴樓》等劇）。昔年大內演劇，例有總管數人，督理前台，核對時刻，禁人喧嘩，檢場人員，例穿官衣，翎頂輝煌，用意謂「當差使」也。回憶袁項城任總統時代，公府懷仁堂演劇，凡場面上或檢場人員，亦皆

著繡團花大紅袍，以昭整肅。昔宮廷演劇，場面一席（即台上操琴打鑼鼓之處）必隔以紗

幔，幔中人可見演員之舉動而發其鑼鼓之音節，幔外人則不能見幔中動作，故梅蘭芳首次赴

日演出，曾採用此法。

又：在大內傳差戲目與時刻皆屬預定，不得差一分一秒，戲少則佔時廿六刻十分，戲

多則佔時四十刻十分，例如光緒卅四年八月初十日，西太后在南海最後一次傳差，重要戲

目如下（一）《福祿壽》（一刻）；（二）李連仲「看看蘇州人」——即《五人義》（三刻

五）；（三）陳德霖《昭君出塞》（二刻）；（四）龔雲甫、郎德山《天齊廟》（四刻）；

（五）王鳳卿《文昭關》（二刻）；（六）王瑤卿、張文斌《探親相罵》（一刻五）；

（七）楊小樓《金錢豹》（三刻五）；（八）侯俊山、錢金福《八大鎚》（五刻）；（九）

楊朵仙、朱素雲《查頭關》（二刻）；（十）楊小樓《長坂坡》（五刻）；（十）譚鑫培

《竹簾寨》——即《珠簾寨》（七刻）；（十一）《萬壽無疆》（二刻）。共需四十刻十

分。以上可知西太后懂戲之程度。瀾按：昔年在大內賞聽戲，坐台兩旁，遮藍龍黃布幔，只可看台上，不能

各戲園尚未演過。此時楊小樓紅甚，譚鑫培初演《珠簾寨》，大邀宸賞，在

看殿上太后設座之殿廊，由兩旁柱上掛紗帳，隔絕內外，太后在殿上一人獨坐明處，命婦侍

立左右。又據先伯祖撫屏公（諱福辰）紀恩詩云：賞飯乃於殿前地上舖棕毯，六人一桌，滿

俗也，菜式約有六十種，以白煮肉為名餚云。

筆者在本篇上節裡，已粗述宮廷演劇的沿革，本節乃專寫西太后與京劇的故事，誠以西太后可稱為京劇的最高權威，當年梨園行會一致奉為崇拜的偶像，京劇所以風靡全國，西后與有力焉，其人其事，值得記載。然而坊間所流行之宮闈祕聞，類多向壁虛構，道聽塗說，向為筆者所不取。至於觀瀾所獲消息的來源，僅有二途：其一係余叔岩的岳父陳德霖，伊當年任「內廷供奉」最久，所言無一虛語；其一係「總管太監」小德張，他每值放假日期，必至椿樹下二條「羅田余寓」盤桓終日（即北京城內余叔岩寓，余氏為湖北羅田人），談鋒甚健。他是隆裕太后最得寵的內監，故在清宮實傳李蓮英的衣鉢，所擅權勢，容猶過之無不及。他是「內學」出身（即學戲的太監學生）生平只佩服譚鑫培、余叔岩二人，的確是觀瀾的同志。

西后喜京劇厭崑曲

前篇已經說過，清廷體制均襲有明，滿洲本身原是野蠻部落，故清宮設「和聲署」，宮內學戲機構分二處，皆在城南。故簡稱「南府」。凡以太監身分學戲者稱「內學」。凡旗人子弟挑入宮內學戲者稱「外學」，早年彼等所習所演悉屬崑曲，以明季傳奇為主。內外眾學

生偶亦聯合外伶，在宮外串演，其目的在籌措經費，眾學生的燈綵戲最著名，臨了來一「大轉舞台」，這是特色之一。後來上海的九畝地新舞台就模仿這個。瀾按：乾隆年間，昇平日久，清高宗特命知音的王公大臣，考訂樂譜，編製劇曲，皮黃始漸受注意。至乾隆五十五年，京劇在都城初奠基礎，四大徽班稱盛一時。然宮內所演，仍屬崑曲。迨道光帝即位，第一件事即裁減內外學生的數額，並將「和聲署」改稱「昇平署」。從此清廷劇事，遂覺生氣索然。當時程長庚是三慶班主，余三勝是春台班主，張二奎是四喜班主，王鴻貴是和春班主，皆赫赫有名。然此四大徽班的首領，均不能入大內演劇。

至咸豐朝，內有紅羊之變，外受英法劫持，全國徬徨無策，帝亦踏據無所，只得逃往熱河行宮，以劇事消磨歲月。按熱河行宮之戲台，係清宮十二所戲台中之最大者，機關佈景，巧奪天工。帝擅崑曲，亦嗜京劇，所嬖懿貴妃（即西太后）則專嗜京劇，不喜崑曲。於是帝妃二人，屢召外伶至行宮演唱，如程長庚、胖雙秀等，俱荷宸賞，聲名益噪。迨至西太后垂簾聽政，大權在握之後，宮內演劇乃專演皮黃，時值清代末葉，秦腔大盛，普羅民眾尤趨之若鶩，然崑曲僅成點綴品而已。然因大內仍偶演崑曲，故當時皮黃伶工亦不敢放棄崑曲。秦腔不能在宮中演出，此因西太后不喜秦腔之故。例如老元元紅（即郭寶臣），人稱「梆子小叫天」，但始終未入過內廷。後有梆子花旦老十三旦（即侯俊山），剛健婀娜，紅遍九城，雖獲被召入宮，但常演唱反串戲如《八大錘》之類。

東太后不許召外伶

按咸豐帝在位僅十一年，崩於熱河，獨子載淳以沖齡嗣立（即同治），其時東西兩太后背祖制、違遺命、爭治權、誅肅順、垂簾聽政而重用恭王奕訢。肅順為人甚開明，不欺漢人，確是事實，但是否跋扈犯上，觀瀾不敢臆測。至於恭王奕訢雖多年來權傾一時，但有一次西太后見奕訢退班之際，面有驕色，亦終予罷斥，此亦趙孟之所貴，趙孟能賤之。先祖庸庵公筆記云：「恭王頗具人望，而才不足以副之。……」此固清室親貴之通病，恭王乃庸中佼佼者也。先祖又云：東太后素性嫻靜，在朝不多開口，大計均由西太后裁決，但遇重要事項，例如曾國藩封侯之事，又赦左宗棠孝廉一死，東后拿定主意，即不肯相讓，是有賢德之婦人，故西太后實暗憚之。至於以後東太后站立金魚缸旁，食完西后派人送來的滿洲餑餑，回房即攪不治之症，事有蹺蹊，但是否西后下毒，史家亦無從證實之。

東西兩太后表面似甚和好，彼此以姊妹稱呼，但為大內演劇之事，二人常起齟齬，蓋西太后擬召外伶入宮演劇，東太后謂非祖制，堅持不可。西太后無可奈何，終同治世，外伶未能入宮中。直迄東太后薨逝，西太后始遂行其志，暢所欲為，因西太后戲癮特大，自然希旨者眾。例如同治六年，兩宮至惇王府祭祖，即使西太后得聽戲之機會，大軸係演《慶唐

虞》，此劇為恭王奕訢所編，以程長庚飾宋朝賢相司馬光，大稱旨。蓋曾國藩自平定紅羊之亂後，雖僅封侯，威望震主，奕訢大吃其醋，故以司馬光自喻，且以迎合西太后之意旨云。

內廷供奉無上榮譽

光緒六年，孝貞皇后（即東太后）宴駕，從此恢復劇掌太監，宮中演劇之事大起改革。

外伶譚鑫培乘時崛興，壓倒一切，彼時四喜班主梅巧齡（即最近去世的京劇名旦梅蘭芳之祖父），因甫經發給春季包銀，即逢東太后國服止戲，遂患病急死，其徒余紫雲、時小福相繼接充班主，仍賠累不堪。直迄光緒八年，孫菊仙、譚鑫培仗義參加，二人合作《斬黃袍》、《漢陽院》、《八義圖》等劇，四喜班始獲渡過難關。從此孫譚二人成莫逆之交。是年譚鑫培、時小福等且奉旨傳進昇平署，充當教習，內廷供奉。光緒十二年有孫菊仙、李連仲等。

光緒十六年有陳德霖、羅壽山、孫秀華等。光緒十七年有余玉琴等。光緒廿八年有汪桂芬等。光緒卅二年有楊小樓等。皆先後傳進昇平署，內廷供奉，充當教習。但所謂教習云者，不過掛名而已，每人食俸按月銀一兩，白米十口，公費制錢一吊。但傳差時，另有犒賞，數額不等。譚鑫培、楊小樓每次約獲二十兩，但有時須演雙齣。當年劉鴻昇紅甚，但未傳進昇平署，此即西太后懂戲之明證。蓋劉字音不正，故其唱唸俗不可耐也。按在梨園行中，向以

內廷供奉為無上榮譽，此誠名利雙收之捷徑，例如一代宗師楊小樓，初時並不得意，因其天賦異嗓，唱來終不搭調，但他一旦選為內廷供奉，立即紅遍全國，聲價倍蓰矣。

光緒十七年五月，西太后居頤和園，因光緒親政，二人政見不洽，太后悶悶不樂，總管太監李蓮英、劉得印遂與譚鑫培、孫菊仙、時小福、羅壽山、穆鳳山等諸名伶，反串《探親相罵》、《雙搖會》、《打麵缸》、《食歡報》等戲，太后果大樂，宮中反串戲自此始。太后又親飾《紫竹林》一劇中之觀音菩薩，李蓮英飾韋馱，攝影以作紀念。李乃太后梳頭太監，故最得寵，權傾一時，褘官小說謂有曖昧情事，不足徵信也。自是厥後，太后春秋漸高，加以國內時局不靖，故大內演唱日期，已經逐漸減少，按月傳差約六七次。初一、十五必定唱戲。但從除夕至正月十六日，天天有戲。按西太后之生辰係陰曆十月初十日，從初五日演起，須連演六日，此皆大內牢不可破之慣例。關於賞大臣聽戲及賜膳種種，先伯祖撫屏公（諱福辰）曾撰《紀恩錄》一冊，所載甚有趣，惜愚未能盡憶耳。

薛道臺破格賞聽戲

光緒十年，值太后生辰，在大內長春宮賞近支大臣聽戲。瀾按：大內長春宮與南海漱芳齋兩所戲台，係在宮中用得最多者，夏日演劇，常在南海純一齋，因憑水榭，名曰「水

座」。冬日演劇，常在南海豐澤園，因有高牆，名曰「暖座」。清宮對於演劇事項，可謂不惜工本，上述長春宮賞聽戲，先伯祖與汪守正皆在其內，而聽戲之前，還隆重賜宴，洵奇事也。先伯祖係先祖父叔耘公長兄，昆仲二人都是曾文正公的門生，光緒十年，先伯祖只是直隸通永道，卻已內定京兆尹。汪守正只是天津府知府。照例外省道府，官階甚低，不得賞聽戲，更無賜宴之理，所以《翁同龢日記》談及此事，詫為異數。其實先伯祖與汪守正曾於光緒八年醫好西太后之大病，先伯祖係兩江總督曾國荃所保送，膽大敢言，生平厭惡官場習氣，到京之後，先伯祖就說他的方案不能與太醫院共同處理，西太后特准之，他見西太后，直言談相，對於婦人之疾，無所諱言，應忌何物，亦並指出。此時太后病篤，有不治之象，御醫無人敢多負責任，但服先伯祖之藥方，病竟霍然而癒。從此聖眷特隆，升遷之速，得未曾有，所賜太后親筆「福、祿、壽」字，無慮二十餘幅。先伯祖年甫五旬，在都察院左副都御史任上，未赴湘撫新任，即薨於位。至今人稱「薛中丞」，現在香港名中醫楊彥斌，即與撫屏公一脈相承者也。

能入走廊便是大官

上述長春宮之戲，外伶參加者不多，從下午一點廿分至八點，共十齣戲，佔時廿六刻十

分。此屬規模較小之場合，戲台北向，太后南向，正面坐。光緒帝座位稍後，在太后左手。

女性侍從從環坐紅墊子上，並無坐椅。光緒皇后及諸妃嬪則設座窗台邊。總管太監李蓮英、劉

得印均穿補服，站在戲台兩柱邊。東西兩邊走廊共分十二間，東面第一間近支王公，第二間

藩屬王公，第三間軍機大臣，第四間殿閣大學士及協辦大學士，第五間六部尚書，第六間都

察院正副都御史，因都察院管轄戲劇事項，故左右副都御史得破例參加。西面第一間御前大

臣（此係武職最高者），第二間內務府大臣，第三間南書房行走，第四間上書房行走，第五

間翰林院掌院學士，第六間各省將軍、總督、巡撫、提督、總兵。如上所述，有條不紊，然

而正二品之各部左右侍郎不與焉。甚至武秩一品之各旗正都統亦不能參加，觀瀾莫明其故。

又西面最末一廂，每逢賞聽戲，必屬集各省文武大員四五十人，擁擠不堪，此示清廷重內輕

外之手段，亦見「賞聽戲」乃是清廷隆重的儀注。又張幔之後，群臣只能看台上，不能看殿

上。大抵正午賜膳，西正撤幔，樂止，群臣朝北三叩首，禮畢。下節為述光緒十八年賞聽戲

事，更為有趣。請讀者注意。

前篇所述光緒十年先伯祖薛福辰賞聽戲故事，我們得知昔年大內演劇的儀注是如此這

般；從東西兩廊十二間的次序與安排，我們又得知清廷之重視軍機大臣而輕視大學士，首席

軍機如恭親王奕訢、慶親王奕劻，才是當權的真宰相。更知清室的重視內務府而輕視各省督

撫，這是另有作用，並非真的輕視，要以漢人出任兼圻總督，給終是令清主頭痛的一回事。清廷又看重外省的提鎮，而反藐視各旗的都統，都統本是最高的武職，這就表示清季的旗兵早已形同虛設了。

張之洞祝壽賞聽戲

觀瀾記憶力衰退，關於先伯祖薛福辰怎樣邀賞之事，現在又想起來了，亟予補充，以昭翔實。據翁文恭公（同龢）光緒二年五月廿九日日記云：「薛福辰，曉驌子，號撫屏，能古文，通醫。今山東濟東道，甚悉洋務，以為中國無事坐失鰲金每年千萬元。又言吾國破敵唯陸戰，曰：散陣；曰：行陣；曰：小陣……」（瀾按：三者實皆游擊戰，是有先見之明，令人景仰。）

光緒六年慈禧太后攖重疴，六月廿三日旨下直省薦名醫。薛福辰係李鴻章所薦，汪守正係曾紀澤所薦。薛汪二人與御醫李德立同至長春宮，召見請脈，此時太醫院備受申飭，故御醫不敢出聲。但薛汪二人亦意見牴牾，薛云：「西聖之病是骨蒸，既有嚴重性，當用地骨皮等折之，再用溫補，可以奏效。」汪守正膽小，他說：「雖是骨蒸，當用甘平。」御醫則不敢左右祖，而西太后本人主張採薛公之議，果奏奇效。此薛公珪璋特達所由來也。

筆者現擬續述光緒十八年湖廣總督張之洞晉京祝壽賞聽戲的故事，以博讀者一粲：時值西太后五十八歲的生辰，在郊外頤和園舉行慶祝，頤和園的戲台名叫德和園，面對頤樂殿，是清宮三大戲園之一，佈景宏偉，光線甚佳。是日演劇十齣，至下午八點止，共佔二十六刻十分。太后的座位正對戲台，她坐在頤樂殿門內木炕上，冬日可以生火，若是感覺疲倦，她就在炕上假寐片刻，好在外界是看不清的。光緒帝則坐在頤樂殿門外左窗台處，他對台上文場（即場面琴鼓鑼鼓等）最注意，但場面一席，隔以紗幔，台下的人看不清楚的。后妃們坐在右窗台處，文武官員所佔東西兩邊走廊是十二間，東西各六間，與前篇所述完全一樣。

是日上午九點，群臣先到，依次跪下，樂作，兩宮駕到，光緒帝在太后輿前徐徐步行，待兩宮升殿，群臣行三跪九叩首之禮，繼由總管太監李蓮英傳旨，命群臣脫補掛、去朝珠。當時文武大臣所穿的，一律是馬蹄袖的蟒袍，頗具威儀，但非漢官。隨即賜菓與冰（宮內的冰，係重要物件，概由大內製冰廠供應）。居有頃，命張大幔，名曰「隔座」，幔隔既張，台下三面皆不相見。正午賜宴，八時戲畢，撤幔，群臣朝北三叩首，禮畢。以上是「賞聽戲」的詳細經過，由此我們可以窺測清宮的威儀。

外省疆吏獻二千兩

有趣的是湖廣總督張之洞，他的勳業駿隆，才學超群，他是探花，又中解元，但他在賞聽戲時，卻擠在西廊最末一間，與外省提鎮為伍，心裡老大不高興。此一小間擠滿五十餘人，而附近的內務府、南書房、翰林院各間，裡面卻冷冷清清，只有三四個人，相形之下，未免太慘了。並且最末一間與眾不同，因為內廷認為外省疆吏都是有財源的，凡賞聽戲的外省大員，例須湊集二千兩銀子，為公公（太監）們上壽。張大帥（屬垣對總督的稱呼）位高，須攤派五十六兩，張更快快。是日適演吳越春秋《獻西施》、勾踐戰敗，派范蠡至吳宮行成，范蠡受盡奚落，且須獻上「門包」三千金始得見吳王夫差。張文襄公看得哈哈大笑，不禁狂顧左右而言曰：「巧得很！吳宮也要門包，與如今的二千兩差不多。」在座的河南巡撫陳夔龍聞之大懼，亟亂以他語。瀾按：張文襄公（香濤）是有骨氣的。清制，大臣有武功，始得謚「襄」。翰林出身始得謚「文」。張公於光緒十一年署理粵督，能與彭玉麟同舟共濟，故於中法之役有諒山大捷之功。寫到此處，我又憶起另一段有關張之洞與袁世凱的故事，雖曰「說古」，但句句實言也。

張文襄力救袁世凱

清末疆吏之中，以兩湖總督張之洞、直隸總督袁世凱兩人為最有朝氣，建樹最多。但張袁二人時常意見參差，互相嫉視。袁笑張不知兵；張笑袁國學無根柢。張之洞恃才而驕，無可諱言。客來對坐，張輒酣睡，伊接見溫處道袁世凱時亦然（指袁氏任道台之時），此袁所以懷恨在心也。至光緒末年，清廷用良弼、鐵良之計，宣召二人入京為軍機大臣，張兼體仁閣大學士，袁兼外務部尚書，名為重用，實乃削奪二人之兵權耳。當時六個軍機大臣之中，袁的資格最淺，雖則近畿新軍以及禁衛師旅都在他的掌握中，但每日軍機大臣上朝退班，六人魚貫而進，袁是最後一人，照例須為前面五人打開門簾，跟「僕歐」一樣。且於朝對之際，只有領班的慶親王一個人開口答話。

這都是清廷政治的弊端，所以其亡也忽焉！無何，西后與光緒帝同時賓天，攝政王載灃懷抱三歲的宣統帝上朝，帝就座後即大哭，載灃撫之曰：「就快完啦！」這真是不祥的讖語。當時第一件國家大事是怎樣執行先帝的遺命，將袁世凱問罪。袁立時免冠，在方磚地上磕響頭，因事出倉猝，來不及買通內監，故磕響頭可致昏厥。若獲事先買通內監，則方磚可換一塊軟的。當時唯一有資格開口的慶親王，見攝政王盛怒，他竟噤若寒蟬，不敢提出主

張。惟張之洞毫不猶豫，出班也磕個響頭，就琅琅回奏道：「現在京內外謠諑四起，地面不靖，幼主登基，若是第一件事就將老臣問罪，臣期期以為不可。」奕劻、世續見攝政王優柔不決，方敢啟齒為袁緩頰。次日上諭只說袁的足疾復發，著他「回籍養疴」。所以梁士詒、楊士琦、嚴修、楊度、周自齊等都在西車站送行，他們都知道袁的政治生命尚未完結，而拱衛京禁的張勳、馮國璋，也都是他的死黨。

戊戌政變袁有苦衷

從此以後，張袁二家前嫌盡釋，成為通家之好。瀾按：張之洞係於宣統元年八月卅日逝世。袁氏晉位大總統後，對他的老上司慶王奕劻，反見疏遠。民六以前，奕劻乃在天津開一人力車公司。據狀元宰相陸潤庠言：「隆裕后大喪，慶邸父子四人皆在津，無一至者。」言下唏噓不置。但袁世凱與世續相善，他們在暗中迴護隆裕太后和溥儀，是外人所不知道的。

觀瀾曾任直隸交涉使，溥儀在津對觀瀾說過，他於遜位之後，能在清宮維持十三年，全靠袁總統照給「優待費」，每年四百萬元。民六以後，就拿不到了。其中只有段祺瑞待他比較好些。關於袁氏那次問罪之事，裡面大有景轟。觀瀾說句公道話，袁氏儘有不是之處，但是戊戌政變，他確有莫大苦衷，按當時譚嗣同所定圍捕西太后之計，早已洩漏，而譚以匕首威脅

袁世凱，使袁大起反感。當時袁雖帶兵，底缺僅是浙江溫處道，簡放直隸按察使。他的兵係

受直隸總督榮祿直接指揮，試問此計行得否？

外史氏曰：西太后不死，係因袁受榮祿的節制。光緒帝不死，全仗外國公使的呵護。袁

世凱不死，係因張之洞不念舊惡，敢說硬話。宣統得保其身家，全仗其父載灃於宣統登基時

釋放袁世凱。如右所言，上述各事都有循環因果的。

袁世凱南海賞聽戲

話歸正傳，光緒卅四年陰曆六月初一日，宮中照例有戲，故西太后在南海純一齋賞袁世

凱聽戲，此時袁入軍機處，居北京錫拉胡同。是年八月項城做壽，鋪張揚厲，以協辦大學士

兼軍機大臣那桐（琴軒）擔任戲提調，譚鑫培的戲碼原定《失街亭》，代價四百兩銀子，那

琴軒忽臨時主張改唱《竹簾寨》（即《珠簾寨》），因此劇為新編，在各戲園尚未露過，只

於半閱月前在大內唱過一次，大獲佳評。譚鑫培故意耍滑頭說：「我看老相爺金面，不唱也

得唱。」那琴軒得意洋洋。待譚扮好李尅用登場，他在臺下站起，對譚拱手致謝。此公肥胖

健碩，故特惹人注目。外傳那桐為此劇曾對譚請安之說，不無言之過甚耳。關於上述南海純

一齋傳差之戲，因袁氏的第五子克權留有當日的戲單一小張，茲照錄如下，亦研究清季京劇

之好資料也。

（一）跳靈官（五分），這是每月初一日應有之點綴，以內學生演王靈官。

（二）福祿壽（一刻），這是大內五種大套佈景戲之一，魚龍曼衍，變幻莫測。

（三）楊德福、張二鎖《穆柯寨》（三刻十），按楊德福即楊朵仙，是楊寶忠的祖父。

（四）朱裕康《蟠桃會》（三刻），此即第一武旦朱文英，是武旦朱桂芳的父親。

（五）龔雲甫、王長林《釣金龜》（二刻五）。

（六）王鳳卿、朱素雲《舉鼎觀畫》（二刻五），瀾按：這是王瑤卿、鳳卿弟兄二人最紅的時期，我曾狂捧王鳳卿。但西太后喜看瑤卿，而厭惡鳳卿的唱做，說他的眼神鵰得嚇人，又說他的台步好像兵操。有一次她教鳳卿拜李順亭為師，這個玩笑開大了。

（七）楊小樓、錢金福《水簾洞》（三刻十）。楊小樓此時紅極，西太后喚他「小楊猴子」，因其父楊月樓擅唱猴戲，人稱「楊猴子」。

（八）譚鑫培、王瑤卿《三娘教子》（二刻五），這是老譚難得唱的好戲，他在各戲園不貼此劇，因為這是他的老友孫菊仙的看家戲也。厥後余叔岩承傳其衣缽，只陪梅蘭芳唱過幾次。梅蘭芳已於今年八月八日病逝北京。回想民七他和余叔岩合演的《南天門》、《三擊掌》、《梅龍鎮》、《武家坡》、《珠簾寨》等劇。真是

珠聯璧合，藝壇一絕。

（九）侯俊山、馬全祿《鐵弓緣》（三刻）。（瀾按：侯俊山即老十三旦，唱山西梆子，享有盛名，故在大內得破例唱梆子戲。然此只演茶館比武，仍與京劇相彷彿。又侯俊山踩蹻，走得最好，步子小而勻，上身紋風不動。）

（十）譚鑫培、楊小樓、李連仲《青石山》（三刻），瀾按：西太后最喜看這齣王道士捉妖，而譚鑫培、孫菊仙、汪桂芬、余叔岩等也都愛唱這齣《青石山》戲中的呂洞賓，李連仲係架子花臉，飾焦贊和周倉有名。西太后笑他肥笨腰粗，喚為「狗熊」。然李連仲卻因此欽賜「渾名」而在清宮紅得發紫。再查李蓮仲的出身，係從太監黃三所成立的「勝春奎」科班畢業，所以西太后存有私心，昇平署對李伶也另眼看待。

（十一）萬壽無疆（二刻），這是乾隆年間張照所編的崑劇，照例由宮中內外學生合演，以作一臺戲的結束。

以上十一齣戲共佔時二十六刻十分。瀾按：此後清遜帝溥儀常在南海漱芳齋傳喚譚鑫培、楊小樓等演劇助興，直至一九二四年始告停止。

如前文所述，東太后靜默寡言，能持大體；西太后則陰柔循私，恩威不測。如奕訢、

榮祿、袁世凱之儔，皆嚴憚之。我記得西后駐蹕頤和園，袁項城則不敢不淹留「海淀」以候旨。先祖《庸庵筆記》曾載：咸豐帝初圖治，後灰心，戕於女色，以癆瘵而亡。咸豐四年，湘軍告捷，尅武昌。帝喜云：「不意曾國藩一書生，乃能建此奇功。」大學士兼軍機大臣祁寯藻沉吟而對曰：「在籍侍郎，猶匹夫也，一呼蹶起，恐非國家之福。」此語搔著癢處，帝默然變色者久之，乃決心轉倚和春、琦善、向榮、德興阿之輩，從此對曾國藩多猜忌，但帝早已有言在先：「誰滅髮匪者封王，世襲罔替。」斯時既有悔意，故於事平之後，曾國藩僅獲區區一侯爵，此殆西后實踐咸豐之遺旨耳。當初西后只肯封一伯爵，惟東后憶及死鬼肅順之言：「欲保宗社，勢非重用漢人不可。」故堅持以公爵畀曾，結果則採折衷之辦法。然清廷已失信於天下矣。

天威莫測的西太后

同治十年，名士王湘綺（即王闓運，字壬秋，特賜進士）從清江浦上船，謁曾國藩，甚投契。湘綺自請同行至徐州，勸其代清。曾公亟以指甲蘸茶水，書「妄」字，端茶送客，不歡而散。湘綺失志，遂改投左宗棠，從此語侵曾公，曾公大受其累。按在清代漢人之中，曾國藩是第一個掌大權的，但他小心謹慎，處處退讓，既克金陵，他便著手編遣湘軍，令弟國

荃回家治疗。又派淮軍與湘軍一部，統歸僧格林沁節制，以迎合清主使滿蒙將帥立功之意，

然後漢人始得有賡續典兵之機會，繼起者為李鴻章之淮軍，與袁世凱之新建陸軍，由漢人軍

閥削清武力，種族革命，因此成功。然曾公生平未獲授軍機，蓋大學士有宰相之名，而大軍

機有宰相之實。君不見賞聽戲時，軍機座位在大學士之上。最不公平之事是曾公逝後，猶被

禮部挖苦，不得配享文廟。且清廷仍對曾家猜忌不已，其弟國荃，其子紀澤都不敢對李鴻章

多說一句話。

瀾按：西太后的手段是毒辣的，她至死並未信任袁世凱。她能垂簾聽政，全仗恭親王之

力，光緒十年，太后生日之前，恭王請預先祝嘏，后即傳旨申斥。何謂傳旨申斥？即恭王跪

在階前，由太監數他罪狀，罵他「混帳王八蛋」，且罵之不絕。光緒十六年王請辭職，急得

鬚髮變白。翌年王六旬大慶，花園聽戲，只有榮祿、翁同龢、閻敬銘等六個客人。至光緒廿

年忽而恭王又授軍機，天威莫測，此之謂也。

榮祿貌似同治皇帝

東西兩太后為召外伶進宮演唱之事，發生齟齬，前文已有記敘，在東太后生前，外伶

始終不得入大內唱戲或教戲。至光緒六年，東太后暴卒。先是榮祿曾任總管內務府大臣，使

宮廷演劇之事，章法一變，此人在清史佔極重要的地位，試問年輕的榮祿（仲華）為何得寵於西太后呢？原來同治十三年仲冬之月，帝病甚，西太后召諸近臣入視帝疾，令擇醫。榮祿薦外科名醫祁仲。祁仲至，則言此痘癤發潰，尚非太醫院所稱「腎俞穴」，冀可治。太醫院判李德立聞之不悅，藥方存案未用。西太后因祁大夫年已八十九歲，龍鍾而吶吶，恐不可信，迨帝不治之後，西后深悔未用祁仲之方，自怨自艾。光緒即位後，榮祿因貌似同治，又因保薦祁仲之功，得以工部左侍郎兼總管內務府大臣，此乃全國第一肥缺；從此榮祿扶搖直上，不久即遷工部尚書兼九門提督，仍管內務府。

榮祿素性圓滑，他與翁同龢交好，某次在醉中榮祿漏言，協揆沈桂芬之失寵於太后，伊實進言在先。翁氏性躁，以告恭王奕訢。未幾，榮祿遂左遷，降二級，廿載閒散，恨翁氏入骨，至光緒廿年，榮祿晉京祝嘏，始獲留任步軍統領（即九門提督）。但太后見了榮祿的面，心就軟化了。戊戌政變，翁同龢受「后派」所擠，被斥回籍，路過天津，直督榮祿厚賻之，翁卻之，伜又來，乃受之。此時榮祿掌握全國之兵權，伊效春秋晉國之陣法，自將中軍，以袁世凱將右軍，宋慶將左軍，聶士成將前軍，黃福祥將後軍。蓋旗人好排場，而榮祿尤有馬士英之風。迨庚子西狩，太后因榮祿曾縱董福祥攻使館，不許隨扈。後詔往行在，又寵錫紫韁及雙眼花翎。回鑾後乃授太子太保文華殿大學士，位極人臣矣。

王公大臣會養科班

閑話敘過，言歸正傳，且說咸豐年間，北京京劇團體的組織，猶甚散漫，至同治元年，程長庚統領四大徽班，出組梨園公所，所址設在五道廟，梨園公所之首領號稱「廟首」。初只程長庚一人，厥後增至四人，向歸內務府管轄。「廟首」有設案審判之權，且屬「從四品」官職，應戴暗藍頂，與外省知府相埒，不算小官了。其後譚鑫培繼任「廟首」，亦屬「從四品」，但程長庚、譚鑫培等潔身自束，不敢藉此招搖，從來未穿補服，此因清代優伶一行，向為社會所卑視也。

西太后對於宮內宮外的伶人，儼然以「保護人」自居，亦可稱為「衛道者」。她於每年年底向有例賞九千六百吊，發給窮困的伶人，此係德政，因彼時尚無「窩窩頭會」的辦法。又當時王公大臣不得入戲園聽戲，故凡王府鉅第以及各省督撫將軍，多自養科班，以娛視聽，有檔案可稽者，西太后曾出鉅貲，為醇賢親王奕譞（即光緒生父又宣統之祖）在高陽縣圈地（按王府都有圈地，這是清朝的虐政）成立小恩榮科班，以崑弋為主，成績斐然可觀，後來以韓世昌、白雲生為臺柱的崑曲戲班，就是脫胎於此。我的岳父袁世凱雖不十分懂戲，然為好友端方及門生楊士驤所慫恿，曾在河南彰德府邸中設一極其完善的科班，各行角色俱

全，名淨劉奎官、名旦劉筱衡都是此班出身，我在邸中住過數月，樂不可支。

由男風談到堂客座

當時太監老黃三所成立的「勝春奎」科班，即在西華門「南府」所在地，成績奇佳，是與宮內「外學生」無異。名淨李連仲、名丑王長林、名旦陸金桂、及以《安天會》猴戲傳授楊小樓的牛松山等，都是此科班出身。後來老黃三因私蓄名旦陳彩林，被監察御史參奏一本，此班遂遭解散，但老黃三仍不灰心，因為「老佛爺」是同情於他的，同時龐太監和劉太監接辦「嵩祝成」大戲班，也曾得到宮內昇平署所支持的。又當時文武官員，一律不許作邪遊，坐是男風特盛，成為清代社會的最大污點，由於風氣使然，都門名旦幾全以堂名為號召，例如羅巧福的「醇和堂」，梅巧玲的「景龢堂」，時小福的「綺春堂」，劉倩雲的「春龢堂」，劉寶芸的「佩香堂」，孫彩珠的「樂安堂」，其尤著者也。彼時好事者曾以王三公子與玉堂春比擬陝甘總督畢沅與名伶李桂官，下流極矣！

在光緒十五年以前，北京各戲院均不賣女座，監察御史以為賣女座即有傷風化。光緒十五年以後，有些戲園的樓上，始售堂客之座（北方稱婦人為堂客），但堂客看戲者不多，官太太們更不敢拋頭露面。職是之故，常致樓下擠滿臭男子，而樓上可以羅雀，但旗下女人

薛觀瀾談京劇

040

都受「老佛爺」的感召，個個有嗜菊之癖，欲過戲癮只有花錢組織堂會之一法，就算角兒清唱，也是聊勝於無。

男女伶人首次合演

至辛丑年拳亂戡定之後，各戲園紛紛復業，皮黃與秦腔始得同台演奏，惟崑曲已告絕跡，皮黃居領導地位。至於男伶與坤伶同台演唱，直至鼎革以後，俞振亭在廣德樓組成雙慶班，方才開始實行。按民元夏曆四月六日男女首次合演，賣滿座，戲碼如下：

（一）朱素雲《摘纓會》；（二）梅蘭芳《彩樓配》；（三）王惠芳、高四保《探親相罵》；（四）賈洪林《瓊林宴》；（五）坤角李鳳仙《紅梅閣》；（六）李鑫甫、李連仲、王長林《銅網陣》；（七）坤角陳秀波《四盤山》；（八）坤角孫一清《殺狗勸妻》；（九）瑞德寶、李壽峯、李壽山《連環套》；（十）坤角小四玉《打槓子》；（十一）坤角小月芬、小穆子、李順亭、李敬山《失街亭》；（十二）俞振亭、遲景崑《飛叉陣》。

開鑼就是好戲，配角尤其整齊，看客大感滿意，最好的一齣當然是李鑫甫的《銅網陣》，係學黃月山。朱素雲的《摘纓會》以小生飾唐蛟，在京只此一遭。坤角小月芬和陳秀波都是學劉鴻聲，此足證明孟小冬的難能可貴。梅蘭芳雖唱開鑼第二齣，唱做平平無疵，然

而不出兩年，竟被伶王譚鑫培視作勁敵，伺興之暴耶？瀾按：《飛叉陣》與《金錢豹》都是俞振亭獨擅勝場的好戲，是日俞五興奮過度，竟將鋼叉飛到台下，一老者額受微傷，迷信之徒，遂以為俞五行運不佳。此時坤角孫一清唱秦腔，年輕美貌，正走鴻運，俞五把她當作搖錢樹，誰知袁總統第三子克良，字君房，一見鍾情，量珠迎歸，孫一清遂為君房如夫人。俞五大恚，他有「小毛豹」之稱，好勇鬥狠，敢出面阻撓，因此鋃鐺入獄，被囚一年多，經假釋之後，武功大不如前矣。

昔年坤角在北京的地位不高，待遇亦比男伶差得多，譬如頭牌的雪艷琴每場戲支洋二百十元，跨刀的譚富英得支二百四十元。坤角當然不能進清宮演唱，只有一個坤伶觀見過西太后，那是名鬚生恩曉峯，因為她是「黃帶子」，即姓愛新覺羅的鑲黃旗下人也。

西太后與清宮演劇——楊小樓其人其藝

我在前篇曾說過，京劇名角一當內廷供奉，自是「龍門聲價高時」。其中超類拔萃者三人，皆與大內掌故有密切的關係，第一個是旦角余玉琴，第二個是武生楊小樓，他入清宮甚晚，卻受西太后特達之恩，且在鼎革以後，仍被傳入清宮演唱，達十二年之久。筆者早年即識楊小樓，他身材魁梧，皮膚白晳，臉長，剃光頭，兩眼瞇眇似一線。他的議論中肯，言必尊譚，因譚鑫培是他的義父，故其譜名曰「嘉訓」。小樓見人必恭必謹，滿臉笑容，他的個性守舊，不露半點輕狂，是誠有斐君子也。

風流貴人與楊小樓

按清末民初時，京師旗人不論男女，沒有不捧楊小樓的，單是一齣《長板坡》，已足引人入勝。他有聲如裂帛的炸音，能感召同台合演者，不得不振作起來。回想當年北京城內什

西太后與清宮演劇——楊小樓其人其藝

〇43

剎海醇王府，更是上上下下，一律變為楊小樓的信徒。此因遜帝溥儀只愛看楊小樓的武戲，文戲出場，就想走了。尤其光緒帝的胞弟載濤是學楊小樓的，《金錢豹》、《晉陽宮》各劇，一經票演，簡直可以亂真。故在民國九年前後，京中傳說，醇王載濤的福晉乃一往情深的看中楊小樓，福晉即溥儀的親生母，本有「風流貴人」的諢名，於是，九城傳遍，全國皆知。此時楊小樓正與余叔岩合作出演於北京東安市場的吉祥園，觀瀾自是關心此事，福晉既愛看楊小樓，亦愛聽余叔岩，是以楊余有戲，她必在座，披上金絲猴斗篷，談笑風生，半老徐娘，豐韻猶存，只是臉有創痕，我當時曾詢問老夫子陳德霖：「楊小樓可是攝政王妃的情人？」老夫子奮然道：「您是明白人，也給鬧胡塗啦！您看楊老闆這樣老成人，為了他父親在上海狎妓所吃的苦頭，他也不敢不管束自己呀！攝政王妃的性格和男人一樣倒是真的，她崇拜楊老闆的武藝，親自賞給他一只『華爾坦姆』的金錶，這是我們都知道的，其他都是謊言。」此事真相遂大白。茲將攝政王妃的一段宮闈祕聞，追憶所及，寫記如次，亦「續往事於祕辛，紀逸聞於勝國」云爾。

瀾按：攝政王妃為榮祿之幼女，最得父寵，人稱「八妞兒」，長成之後，窈窕活潑，醉心自由，酷嗜戲劇。榮祿某次與太監李蓮英謀，欲以女入宮，惟女不怕西后，而西后悅之。遂以女配載灃（即溥儀的生父），冊封為福晉。榮祿之原意，實欲於庚子亂後以女配光緒為妃者也。女嫁載灃之後，頗貪賄賂，故夫妻之間，勃谿時聞。我曩在天津曾見過載灃二

次（此時清廷已遜位），初次坐對無一語，此人沒有架子，沒有決斷，他和溥儀「遇到數目字就糟」。福晉以嗜劇有癖，不齒於隆裕皇太后，被嘲於瑾瑜二太妃，卒於民國二年。瑾太妃即珍妃之姊，光緒妃也。瑜太妃係同治之妃。此時清宮尚另有珣 二太妃，亦同治之妃。故宣統有五個母親，即同治三妃及光緒后妃。每天宣統都要去請安。瀾

按：瑾瑜二太妃，皆有西太后之遺風，惟瑾太后較為長厚，瑜太妃率性固執。隆裕后既歿，二人爭權，各不相讓。時溥儀雖遜位，但仍居皇宮中，做關門皇帝，享受民國優待。於是，袁大總統出面調解，由二妃共主宮政，自是仿當年東西兩太后故事。而醇王福晉因係溥儀生母，卻媒藥其中，離間宣統。故宣統對瑾瑜二太妃，未嘗有一日之和睦，二太妃為宣統婚事，遂與醇王福晉大起衝突。

福晉自殺秋鴻入宮

民國四年孫寶琦進宮，為袁世凱第七女與溥儀做媒，各事已齊備，以袁氏逝世而作罷。厥後徐世昌太保願以其女嫁溥儀，瑾瑜二太妃均贊成，而福晉反對，溥儀亦反對。瑜太妃疑溥儀為其生母張目，訶責溥儀，溥儀不讓，語甚桀驁，瑜太妃憤極，飛騎傳福晉入宮問罪，溥儀竟憤忿而去。瑜太妃見福晉，斥之跪，大詬之，有「非妳不能生此子」之至激語，良久

薛觀瀾談京劇

046

怒平，始厲聲曰：「起。」可見當時福晉之難堪矣！除瑜太妃使福晉受辱外，瑾太妃對福

晉，亦備凌辱。其次瑾太妃因太監在宮外擅買線襪，責打太監二百大板。帝傅陳寶琛認為越

權，溥儀跑去吵鬧一番，結果賠罪了事。福晉聞之不悅。旋又因撤換太醫范壽臣事，瑾太妃

與溥儀又起衝突，恰值瑾太妃生日，溥儀竟不至。瑾太妃忿怒之極，遂召皇室會議，議廢

立。載灃（溥儀生父）不敢出席，僅倩福晉入宮。瑾太妃見福晉，厲聲責彼居中挑撥。福

晉說：「皇上三歲進宮後，十一歲時始得見一面，我不能任其咎。」瑾太妃聞語，拂袖而

去。福晉憤極，至養心殿見溥儀（按清主自雍正以後，皆住養心殿東暖閣，西暖閣係帝簽押

房），泫然相對。溥儀擬離開皇宮，逃往青島。至民國十年（辛酉）八月，福晉因飽受凌

辱，已無生趣，遂服鴉片煙膏自殺。藏毒於餑餑中，飲以高粱酒，性猛一發不可收拾。溥儀

赴什刹海王府探喪，由濤貝勒親駛汽車，徐世昌總統並特派步軍統領王懷慶等十人為辦理醇

王府喪事大員，洵異數也。

福晉之喪，溥儀哭之慟，誓死不娶徐世昌女。徐氏猶不知內情，居然一廂情願，尚以禮

物四色致溥儀，上書「徐世昌謹贈」字樣，溥儀益怒。瑜太妃無奈，只得退還徐家庚帖，此

庚帖係徐世昌以龍鳳花箋親書者。溥儀時年十六歲，原來他早已決定以照片選后，他的意中

人乃榮源之女，姓瓜佳氏，芳名婉容，乃醇王福晉之內姪女。這門親事，自為瑾瑜兩太妃所

反對，婉容即世所稱之秋鴻皇后也，貌美甚，儀態萬千，醉心自由，衣飾洋化，口才與文筆

並佳。伊嘗肄業於帝傅莊士敦處（編者按：莊氏為英國人，乃溥儀外文教師）。與溥儀雖屬中表之親，未嘗見過面。一日溥儀袖出儷影，為莊士敦所見，溥儀以實情相告。莊氏允為作伐，並獻議應從先交際入手，再談婚事。載灃亦從中疏通，結果終諧好事。至此，素持反對的瑾太妃亦只好說：「由他去，但我意必須冊封志錡女文繡為貴妃。」是即淑妃，乃瑾太妃之內姪女也。溥儀大婚之婚禮，悉遵舊制，宮中演劇三日，每日前三齣，係由昇平署學生演出，此時內外學生有一百三十二名，足見清宮糜費之一斑。記得余叔岩的四齣戲是：《探母回令》、《定軍山代陽平關》及《失街亭》。按秋鴻后擅唱余派鬚生戲，她乃單獨點余叔岩演唱全部《珠簾寨》，演罷以武英殿版毛詩一部賞給余叔岩。惟余叔岩因大婚劇事，致愆期赴滬，遂與上海社會聞人黃金榮，及袁總統公子袁克文（即袁寒雲）大起衝突。

且說秋鴻皇后係維新人物，她勸遜帝出洋，她主張遣散太監，她不讓溥儀接近淑妃。淑妃遂向天津法院訴請離婚，索贍養費五萬元。觀瀾與遜帝溥儀淵源有自，前曾專文述之，按遜帝貌似光緒，體格較小，臉長且瘦，天庭甚潤，眼患高度近視，而談吐得體。他穿藍袍馬褂，小帽綴一紅寶石，儀表不俗。舊臣遺老均目為中興之主。在鹿鍾麟逼宮之前，段祺瑞確擬派兵保護清室，因怕馮玉祥而未果。我在天津與段執政對奕時，段公曾對我說：「溥儀心地光明，但左右太壞，你應寄語於他，不可信甘言上當，若赴歐美，我可資助學費，若往日本，極不相宜。」但我姨丈柯劭忞曾告我說：「你不必傳語，皇上赴日之意已決矣。」

因寫到醇王福晉對於楊小樓一往情深之說，不覺隨手又寫了以上這一大段宮闈秘聞，閒話敘過，文歸正題，以下再續談楊小樓其人其遇其藝。

改投名師脫胎換骨

楊小樓為安徽懷寧縣人，故其在北京笟箒胡同住宅，榜曰：「晉熙楊寓」。小樓生於光緒四年，卒於民廿七，享年六十一歲。小名三元。彼之祖父名二喜，為著名武旦。父月樓，面如冠玉，聲如宏鐘，精拳術，能唱能打，故程長庚歿後，月樓掌三慶部，成為程長庚之承繼人。月樓不死，則譚鑫培不得出頭。月樓演《安天會》，飾孫悟空，出台時翻觔斗一百零八個，在一定尺寸內不離故步。越翻越有勁。故人樂稱為「楊猴子」。小樓八歲即入小榮椿科班，其師為楊隆壽、姚增祿，皆名宿也。小樓初習武旦，身長不合，乃改習奎派鬚生，又覺五音不全，最後始由楊隆壽決定，專攻武生，遂成泰斗。十一歲初出台，第一日演《鍾換帶》之楊懷亮。十三歲時父死，十七歲即能戲六十餘齣，博而不精，此因范福太授彼基本武功，而范實庸伶也。故小樓於出科後，只能赴天津煙台各埠演唱。庚子年始入京，搭「寶勝和」班，為文武鬚生馬德成的配角，專飾《獨木關》劇中的周青及《蓮花湖》劇中韓秀之類。逾二年後，機會來了，他列入俞毛豹的門牆，大有收穫。又與張淇林、姚增祿磨練

把式，不啻脫胎換骨，其演《連環套》，聲如裂帛，字如截鐵。其演《泗州城》，矯揉似真

猴，有出入風雲之概。蓋其長靠戲如《長板坡》，係學其父楊月樓。開臉戲如《鐵籠山》，

係學其師俞菊笙。是為觀瀾所最崇拜者。崑劇如《麒麟閣》，係學姚增祿。猴戲如《安天

會》，係學張淇林（即張長保）。短打如《趙家樓》，係學楊隆壽。走邊如《林沖夜奔》，

係學牛松山。武老生戲如《蓮花湖》，係學馬德成。王帽鬚生如《大登殿》，係學許蔭棠。

於是命世大才，挺生傑出矣。

自頂至踵皆有戲味

光緒卅二年，小樓年二十九，始被選入昇平署，為內廷供奉，蒙西太后之殊寵。儀操

風望，將有沖天之舉。故於光緒卅三年，渠在北京中和園懸二牌，譚鑫培願以大軸戲讓之。

譚又收彼為義子，授以各種崑曲牌子，而小樓之嗓，與笛最合。從此起落徐疾，皆與金鼓相

應，其藝多由崑曲中牌場化出，乃始盡善盡美。觀瀾於宣統二年始見楊小樓，第一次在天樂

園，大軸為譚鑫培、陳德霖合演《桑園寄子》，壓軸為楊小樓、黃潤甫《鐵籠山》，檢場者

須站椅上為楊挑簾，予觀小樓威武闊大，儼若天尊。惟據楊之師兄茹萊卿云：「楊之氣派，

猶不及俞毛豹。」數日後，再看小樓的《趙家樓》，他已在中和園掛頭牌，他的《飛天十

響》，以手碰腕、肘、腿、胸、腳作聲，使予終身難忘。他的腳底有眼，似緩而實快到極

點，他飾《義旗令》的薛金龍，以身手矯捷的蓋叫天飾黃天霸，而蓋叫天的腳底下就跟他不

上。因武生最重在脛，無論揉升鶴立，必頂腳踏實地，毫不傾倚，方為能手。雖長劇如《長

板坡》，身在重圍，七進七出，牌調架式，層出無窮，而始終不汗不喘，一絲不苟，恢恢乎

遊刃有餘，洵絕技也！

按楊之藝，寓文於武，做工脫盡火氣，自頂至踵，咸具戲味。尤其道白，字字從丹田中

錘鍊吐出，擲地可作金石聲。且字音準確，笑聲親切，故於民六譚鑫培逝世之後，楊小樓即

為伶界首席人物，每年北京「窩窩頭會」義務戲，皆以小樓為領袖。自民十二至民十七，則

余叔岩躍居首席。楊小樓與梅蘭芳、余叔岩始終鼎足而三，稱為京劇「三大賢」。按民十七

「窩窩頭會」義劇，大軸為《紅鬃烈馬》，余叔岩、程硯秋合演《武家坡》，「戲肉」在

此。惟硯秋唱到「三殤茶飯」一句，忽而脫板。楊小樓與梅蘭芳、尚小雲合演《大登殿》。

楊飾薛平貴，特製新蟒，得意可知。但唱二六一段時，小樓在笑他自己。厥後予在北京開明

戲院看夜戲，心中感慨萬千，因余叔岩彼時受不了軍閥壓迫，已經決定輟演。是夕大軸為余

叔岩《失街亭》，壓軸為楊小樓《狀元印》，原決定由錢金福飾赤福壽，許德義飾李錦榮，

因金福臨時抱病，許德義遂改扮赤福壽，但後臺管事劉硯芳係楊小樓女婿，欲其兄劉硯庭扮

赤福壽，許德義不理，硯庭又不敢爭，硯芳亦快快然，許德義怒未消而出台，起打時，將楊

小樓紮巾挑落台上，楊開紫臉，露出光頭，台下忍俊不禁，小樓大怒，以槍抵許，逐至後台。許德義當場請安求饒，楊不理，彼此廿載上下手，遂告分訣。瀾按：挑落網巾之舉，術語謂之「舔頭」，大犯禁忌，昔日程硯秋之師榮蝶仙與楊小朵同演《樊江關》，榮將小朵頭飾砍落台畔，小朵一怒，就此剁網巾，永不再唱戲矣。

西太后與清宮演劇——滿城爭說叫天兒

當年的京劇名鬚生孫菊仙云：「唱戲就是大路，我和譚鑫培都拜余三勝為師，我們兼學程長庚的咬字和張二奎的換氣，可是我和譚鑫培的嗓子氣口，全不相同，各唱各的，不是死學。」按孫菊仙比譚長六歲，成名較早，他們之間，交情深厚，民六譚鑫培逝世，孫大傷心，且云：「老生（指京劇鬚生這一行）就此完了。」其推重可知。菊仙又云：「老佛爺（即西太后）非常懂行，別說文戲唱錯了她聽得出來，武戲少打幾下、少翻一下，她都瞧得出，因此常有演員受責的事。我在宮中救人可多了。」瀾按：孫菊仙係名票出身，且以軍功保至候補都司，宮內掌劇太監也許因此對他另眼看待此。

光緒演《黃鶴樓》趙雲

老佛爺懂行，誰都知道，她在宮中所點唱的，必定是各伶拿手好戲。而且光緒帝受其

薰陶，對於文武各劇，亦頗研究有素，南府還有他的御製腔。他從沈寶鈞學鼓，技高勝過內行。他被幽禁在瀛台涵元殿時，又學拉胡琴。後來他將孫老元（佐臣）一把胡琴，據為己有，此琴是老元之師李四所遺贈的，老元捨不得這胡琴，竟在台上掩面而泣，被西后窺見，遂責成光緒帝將胡琴歸還孫老元。此事係老元親自告我，千準萬確。丁酉年值西后生辰，光緒帝特演《黃鶴樓》，飾趙雲，學俞菊笙，得其三味。總管太監劉得印飾劉備，另一總管李蓮英飾周瑜，演來都不讓內行，宮外不知也。蓋清朝在道光以前，清主咸習武藝，故有道光皇在宮門射擊林清之舉。降及咸豐、同治、光緒三朝，清主皆耽於安樂，廢武事，而獨精於戲劇，良可慨也！

按京劇向以鬚生一行為砥柱，京劇界的「前三鼎甲」係程長庚、余三勝、張二奎三人，皆成不祧之祖。程之聲威最烈，余之唱做無匹，張之奎派曾盛極一時。「後三鼎甲」即譚鑫培、孫菊仙、汪桂芬三人。按孫處（即菊仙）之諢名曰「一嘍」，因其唱念僅屬粗枝大葉，但有黃鐘大呂之音，他與時小福、劉永春合唱《二進宮》，唱到「嚇得臣低頭不敢望」及「臣七月十三把三本奏上」各句，響徹雲霄，西后大加擊賞，這是事實。但在宮中邀獲西后殊寵的，卻只有譚鑫培一人，故在內廷供奉之中，與清宮有特殊關係者，第一個是旦角余玉琴，第二個是武生楊小樓，第三個是全材鬚生譚鑫培。而以譚最關重要，掌故亦最多。

老譚絕技前無古人

按京劇全材鬚生，只有譚鑫培與余叔岩師徒二人能夠從《失空斬》唱到《五人義》。

而叔岩未唱過關公劇，尚非真正全才。觀瀾認為譚鑫培真是戲劇界前無古人後無來者的一個，因彼文武崑亂一腳踢，且六場通透，曲牌爛熟，一齣戲有一齣戲的絕技，不論那一段唱念都有合理的尺寸，他的唱腔都有肩膀，落點都有一定，年臻六旬，仍捧吊毛。他雖未嘗多讀書，然能虛心請益於孫春山、文瑞圖、周子衡、杰衡齋之輩，故能字音準確，收韻無訛。

他以真正「雲遮月」之嗓，愈唱愈亮，且上場省勁，感覺有餘不盡，又能採眾長、集大成，而豐富了唱做的範疇。舉例言之，他的《打棍出箱》，拋鞋至頂，係學王九齡。裝瘋抓蠅，係學張勝奎。《南陽關》、《戰太平》等本是開鑼戲，被他一唱紅。《賣馬》本以丑為主角，《八義圖》原以公孫杵臼為主角，他把秦瓊、程嬰的唱做完全改造過，該兩劇遂成為鬚生的重頭戲。《四郎探母》中，本有十個「我好比」，也被他減為四個。《失街亭》本係小引子，老詞為「握兵權，掃狼煙，希復舊漢。」是他改為雙引子，氣派大不相同。他唱《武家坡》，三個倒板用三種唱法。他唱《奇冤報》，由桌內起一硬搶背而出。他唱《定軍山》中的「我主爺攻打葭萌關」一段，愈唱愈快，且走太極圖手眼身法步，是以「伶界大王」的

頭銜，惟有譚鑫培當之無愧。他如程長庚、梅蘭芳之儔，都談不到。此因程長庚未能勝過余三勝，梅蘭芳未嘗壓倒余叔岩。憶昔梁任公紀事詩云：「國家興亡誰管得，滿城爭說叫天兒。」若非唱者神乎其技，其曷克臻此。是故余叔岩終身以譚派鬚生自居，硬說他是余派鼻祖，不亦謬乎。

老譚六次赴滬代價

瀾考譚鑫培譜名金福，號英秀，原籍湖北黃陂。生於道光七年，卒於民國六年，享年七十，葬於北京西山戒壇寺。父志道唱老旦，因噪音洪亮如叫天子（鳥名），乃有「叫天」之號，人稱鑫培曰「小叫天」，直至宣統末年，人人爭說叫天兒，觀瀾時在北京，猶未聞譚鑫培三字，只知「小叫天」也。鑫培有八子四女，又義子一人，即楊小樓。鑫培生平只收徒二人，即王月芳與余叔岩。譚之晚年，對楊小樓、余叔岩愛護備至，皆予親眼所瞡。譚之長子嘉善，乃耳子武生。次子嘉瑞，號海清，為觀瀾好友，伊本工武丑，旋改文場，為余叔岩吊嗓，兼為叔岩把場，站在上場門，以示譚余兩家淵源於觀眾之前，每場海清得洋廿元。譚之三子嘉祥，工武旦。四子嘉榮，習文武老生。五子嘉賓即譚小培，初從許蔭棠習奎派鬚生，因他平常滿口「愛皮西地」，似乎頭腦甚新，爰得其父之歡心。譚之長女適文武老生夏

月潤，次女適譚派鬚生王又宸。

按鑫培於十一歲入金奎班坐科，凡坐科只習基本武工，而學不到好的唱念，其父對他管束甚嚴，時加夏楚。鑫培於十七歲倒嗆後，挨打更多，其父常說：「看你成什麼東西。」於是鑫培發憤，任何一戲都仔細學習，熟記其台詞，不論程大老闆（長庚）與底包都學，鑼鼓經最熟。迨嗓復，改唱武生，功夫太差，遂到京東教科班，事前向普阿四學習四十餘個嗩吶牌子，是為一般角兒所不注意者。厥後鑫培以此受知於程大老闆。他一度在京東史家充護院，幾至改業為保鑣，幸得余三勝以父執之故，授以捉放曹一劇，「聽他言嚇得我心驚膽怕」一句，提高而唱，與今譚派不同。無何，鑫培之藝果大進，遂入三慶充武生。光緒五年，他首次赴滬，月包三十兩。回京仍充三慶武行頭，程長庚謂其靠把戲最有前途。光緒六年長庚逝世，鑫培始敢改唱鬚生，顧其時三慶有楊月樓在，未克與爭。至光緒八年乃改搭四喜班，與孫菊仙輪流唱大軸，譚始駸駸大紅。光緒十三年遂自組同春班，光緒十五年第二次赴滬，月包一千元。光緒廿七年第三次赴滬，月包增至大洋五千元。同京組回慶班，大演伍子胥劇，是為譚氏黃金時代。宣統二年第四次赴滬，月包八千元。民二年第五次赴滬，搭新新舞台，稱伶界大王，同行須請安，月包一萬元。民六赴普陀進香，途次上海時，被女婿夏月潤留住，又在新舞台演唱十日，獲酬超一萬一千元，並講明翌年再來，月包增為二萬四千元。此時譚在北京，每場支大洋四百元，堂會則代價不一，最高之數達七百廿元。其後余叔

岩事事追踵其師，每場戲份約四百元，赴滬演唱則按月索價二萬四千元，場面在內。

據陳德霖云：「譚老闆入宮承值最早，約在光緒八年老佛爺病癒之後。」但其正式入選為南府教習，當在光緒十六年。按在內廷承值，須用正名，某日進呈戲單，上書譚鑫培。西后云：「一個金字就得啦，何必三個此？」自是譚在內廷，即書《金培》。西后賞識他的《翠屏山》。稱他為《單刀叫天兒》。按譚在內廷唱得最多的是下述各劇：《磐河戰》、《平頂山》、《打嚴嵩》、《群英會》、《天雷報》、《烏龍院》、《寧武關》、《定軍山》、《陽平關》、《乾坤帶》、《瓊林宴》、《伐東吳》、《鎮潭州》、《狀元譜》、《烏盆計》、《捉放曹》、《牧羊圈》、《一捧雪》、《慶頂珠》、《黃鶴樓》、《四郎探母》、《樊城帶文昭關》等等，其中《磐河戰》、《平頂山》、《打嚴嵩》、《黃鶴樓》、《乾坤帶》、《文昭關》各劇，在外絕少演唱。按在宮內承應戲單，共有二百七十二齣，其中冷僻之戲約佔十分之四，足見京劇失傳之戲甚多。再按譚鑫培所以放棄武生戲，因怕宮中胡點毀嗓，故其開進戲目，武的只有《戰太平》、《定軍山》、《陽平關》、《雄州關》、《戰長沙》、《寧武關》、《伐東吳》、《鎮潭州》等八齣。他的平生愛唱武戲，直至宣統二年，他與子女嘔氣，一武戲，以做工細膩唱白動聽為主。但他本人愛唱武戲，直至宣統二年，他與子女嘔氣，一腳，傷了腿筋，始絕對不動武戲。

西后與光緒心理戰

瀾按：西后聽戲時最嚴格，若有錯誤，必遭責罰。但老譚若有錯誤，后常一笑置之。

凡譚迷都知道，譚唱《武家坡》，常將「夫債呢」念成「妻債呢」。又唱《連營寨》常念「陸遜拜孫權為帥」，蓋在台上錯過地方，容易再錯，故曰「當場隻字難。」又老譚亦是西后政治上工具之一，對於心理上很有微妙作用，譬如《黃鶴樓》演得特別多，一則光緒善演此劇，二則西后愛看譚飾劉備，一種沒有出息的樣子。又在西后與恭親王作對時，譚演《打嚴嵩》特別多，西后就把恭王看作嚴嵩，以消悶氣。又西后愛看《連營寨》，一則欣賞反調的動聽，再則以光緒帝看作倒楣的劉備。西后最愛聽的戲是《珠簾寨》，此因劇中的二清皇娘穿旗裝，正是西后的寫照。《天雷報》乃是清宮演得最多的一齣，戊戌年三月十五、四月一日、四月十一日會連演三次，因為光緒就是張繼寶的化身。昔日鮑黑子（桂山）因扮張繼寶，做得太好，曾被重責四十板，這也是打給光緒帝看的，打了之後，西后又重賞鮑黑子十兩銀子。

李蓮英與老譚作對

蓋在清宮演劇，十兩是大賞，四兩是小賞，領賞者四兩實際只拿到二兩八錢，因太監們要拿回佣也。譚在宮中，雖邀殊寵，亦有不稱心的事，即總管太監李蓮英與他作對，李之嫉視譚鑫培自在意料之中。據內監小德張言：「李總管性情特殊，他對殿閣大學士，執禮甚恭，但對掌權之軍機大臣及六部尚書，則毫不賣帳。」蓋李好貨，無人不知，某日在南海傳戲，鑫培至，李命隻身入，鑫培只得自攜諸零物，蹣跚而進。李知其有阿芙蓉癖，乃故意將其戲目壓後，使譚大受顛躓。同時李想學戲，而譚態度沉默，使李不能達到其目的。光緒廿八年，汪桂芬被傳入宮，當內廷供奉，汪有怪癖，李蓮英怕他不告而別，只得覥臉而優待之。翌年正月十七日奉懿旨，貼《戰長沙》汪飾關公，譚飾黃忠。清室對關公特別重視。至六月廿四日，二人又合演《戰長沙》，譚以自己資格年齡都在汪桂芬之上，雖欲飾演關公而終被汪佔去，心中大不高興。迨袁項城當國，總統府昇平署又點演《戰長沙》，乃以王鳳卿飾關公，譚鑫培飾黃忠，二人各支大洋四十元。譚憤甚，匆匆上台，內穿皮袍，袁克定罰他停唱一年。

「伶界大王」譚鑫培軼事

平劇風行全國近百年，號稱國劇。而當年「伶界大王」譚鑫培名埒王侯，不可一世，其一生軼事，堪稱平劇中最重要部分。茲就記憶所及，摘錄外界所不及知之秘聞數則，或為《春秋》讀者所樂聞。

譚鑫培是清季名人中的名人，但在光緒五年以前，尚做北京三慶班的武行頭，時年已有三十三矣。當時程大老版（長庚）嫌他嗓子不夠，不許他唱老生，他便一籌莫展。待至光緒五年，譚鑫培的機會來了，上海「全桂茶園」邀他赴滬演唱，他與旦角孫彩珠同行，海報上大書小叫天藝名，但他在內廷演戲時則稱譚金福。那次譚赴滬演武戲居多，例如《惡虎村》之黃天霸；《泗州城》之孫悟空；《金雁橋》之張任，《百涼樓》之吳楨。因嗓未復，不甚得意。惟有一齣《翠屏山》，譚飾石秀，頗受歡迎，唱「石三郎進門來」一段，西皮原板，句句翻高。又石秀被「迎兒」所罵，他用左腳將腰帶往肩上一踢，雙手往膝蓋上一扶，台下彩聲雷動。酒樓所耍「六合刀」，據說是嵩山少林寺方丈所授，係正宗技擊藝術，曾深蒙西

太后賞識，賜名「單刀叫天兒」。

名震北京城六次赴上海

翌年由滬回京，適程長庚逝世，譚氏遂得出頭，進懸二牌。此時京中四大徽班，三慶台柱為老生楊月樓、武生小叫天，四喜台柱為武生俞潤仙、青衣常子和；嵩祝成台柱為老生孫菊仙、武生黃月山。當時陣容已不及同治年間程長庚、余三勝、張二奎三雄鼎峙之盛矣。至光緒八年，譚鑫培與孫菊仙在四喜班掛雙頭牌時，汪桂芬甫以琴手改唱老旦，故汪伶的年資不能與譚比，惟有孫菊仙之年齡與資格更老於譚耳。

光緒十年譚鑫培第二次赴滬，與淨角大奎官同行，搭入「新丹桂」。此時譚已竄紅，又在壯年，一齣《打棍出箱》，鞋落頭頂，四座皆驚。譚回京後，與王桂官、陳德霖再創三慶班，繼入內廷供奉，得到西太后之激賞，故譚不敢再往上海淘金矣。

直至光緒廿七年，適值拳亂之後，譚始第三次赴滬，搭入「三慶」，因成績不差，又改搭「丹桂」。最後被孫菊仙邀往「天仙茶園」。回京組同慶班，與汪挂芬、劉鴻昇爭雄長。

宣統二年第四次赴滬，演於「丹桂園」。上海伶界紅人夏氏弟兄捧場甚烈，可惜配角不好。

民元第五次赴滬，海報書「伶界大王」字樣，此次配角最好，有孫怡雲、金山秀、德珺如

等。可惜排戲失策，終使譚失意而歸。民四第六次赴滬，只演十天，未帶配角，所演《珠簾寨》一劇大受歡迎。民六本擬第七次赴滬，包銀已由按月一萬二千元增至二萬四千元，外加雜費八百元。屆時因病不克成行。總之，老譚一生，順境居多，名埒王侯，惟伊晚年所遭不幸之事亦不少，茲予列舉三件於後：

一齣《盜魂鈴》臺下叫倒好

民元，老譚赴滬在「新新舞台」演唱，台主黃楚九、夏月恆竭力逢迎，每日令前後台人員排班向他請安，此種作風，已使革命社會對譚發生不良印象。此時上海平劇名伶楊四立以一齣《盜魂鈴》紅遍春申，楊本武丑，能從高疊之四隻柏上翻下。老譚因想唱歇工戲，亦貼演《盜魂鈴》。他在北京，年終常以此劇封箱，他在此劇中，學程長庚的《鎮潭州》，余三勝的《馬鞍山》和孫菊仙的《叙釗大審》，倣摹時，唱得維妙維肖，確有不少噱頭。上海人又正是喜歡噱頭的。是日果在台上也疊起了四張桌子，桌上再加一隻椅子，可謂高矣。台下觀眾皆以為老譚將表演絕技，必從四張桌上翻身而下，一時群情緊張，靜候演出，不料老譚爬至桌子頂巔，忽而向台下搖手示意，且喃喃有詞說：「我還要老命呢」！說完，就此又爬了下來。他在北京也是如此做法，台下觀眾必定熱烈鼓掌，這次在上海「新新舞台」卻情形

不同，池座中有一青年學生連叫倒好，據說此青年就是以後在電影界負盛名的鄭正秋。當時前台職員見有人喝倒采，乃群起毆之。翌日某畫報代抱不平，輿論一致攻擊，老譚不得不登報道歉，停演數日，並取銷「伶界大王」的頭銜。惟隔數日，譚唱《碰碑》，又售滿座。總算稍挽面子矣。

每演《戰長沙》不甘飾黃忠

按：程大老闆長庚生前不獨為三慶班主，且為精忠廟首，在戲單上例不提名，標曰四箴堂。清廷內務府許其管領各菊部，賞有六品頂戴。其唱以二黃慢板為最勝，聲調絕高，純用徽音，登臺一奏，響徹雲霄。雖無花腔，而充耳饜心，故譚鑫培、汪桂芬皆學之。程長庚善演紅淨，他唱《戰長沙》、《單刀會》、《道華谷》三劇，以胭脂勻面，自具一種威武肅穆之概。其後譚汪皆能演關劇，譚並唱過吹腔之《水淹七軍》。李鑫甫學譚，喜唱《水淹七軍》與《華容道》，我曾看過很多次。

譚派演老爺戲，薄敷胭脂，輕易不睜眼，常常雙眉微聳，不能胡動髯口，在看東西時的理髯，僅用一個食指，反腕子輕輕理下。拿上青龍刀，不許耍大刀花，只能平端。遇到要殺人，只許橫刀反刃。開打過合，只能高舉青龍刀。凡此皆表示關公的威重，實與以後名伶三

麻子的演法大異其趣。故演《戰長沙》，關羽是主角，黃忠是配角，雖則此劇關黃且有同樣重要。猶憶汪桂芬於光緒廿八年始被傳進昇平署，入內廷供奉，至廿九年六月廿四日在頤樂殿傳差，戲目有《戰長沙》，乃以汪桂芬飾關羽，譚鑫培飾黃忠。譚極不樂意，因彼年齡與資格都在汪大頭（桂芬渾號）之上，譚任內廷供奉已久，汪係新進，比譚年幼十三歲。嗣後譚鑫培特在北京「丹桂茶園」，鄭重演出《戰長沙》，自飾關羽，始獲一吐悶氣。很多人以為汪桂芬的功夫超過譚鑫培，其實這是以訛傳訛的說法罷了。

民國二年，汪桂芬已去世，譚在總統府承差，戲目又是《戰長沙》，他走過後台的長方桌，瞥見了寫上戲碼的「戲圭」上排定王鳳卿飾關羽，譚鑫培飾黃忠，二人各支戲份大洋四十元。譚憤甚，他覺得他跟後輩鳳二（王鳳卿行二）配戲是大大不值得的。因此未脫皮襖即紮靠上場，我的岳父（編者按：即袁世凱）根本不懂戲，他只呵呵一笑。袁雲台（即袁克定）亦不懂戲，看了半晌，不知何人進讒，始知就裡，雲台勃然大怒，罰譚一年內不准唱戲，堂會亦所不許。譚窘甚，自悔孟浪，他當時是正樂育化會會長，此後焉能服眾。此時余叔岩適在袁雲台的清華軒侍從室服務，又是昇平署長王錦章的義子，他正千方百計，想投入譚門，譚困守半年，家中人口又多，遂重託余叔岩代為求情，果獲取銷懲戒，譚悅甚，始允破例收余叔岩為弟子。

瀾按：譚飾《戰長沙》的黃忠，確屬超類拔萃，他的起霸，由白虎門上，特別好看。關

黃對仗的流水板，譚唱：「某十一十二習弓馬，十三十四擺戰場，你要長沙休妄想，豈不知強中自有強中強。」至今尚縈迴於我的胸中。譚唱該劇法場一幕之原板「汗馬功勞苦到頭」一句，響徹雲霄。轉快板的四個「再不能」，更娓娓動聽。魏延殺韓宣後，譚捧頭而哭的一段，因無甩髮，僅身軀向後，且退且唱，其腔宛轉，與退後之身，合而為一。此劇黃忠的哭頭，是老譚的一絕。

陸榮廷晉京《洪羊洞》送命

民六之春，兩廣巡閱使陸榮廷應召至京，總統黎元洪待以殊禮，並設盛大會於北京那家花園。陸榮廷說：「我們在廣西，只知道北京有一個譚叫天。」維時譚已患重病，在家治療，欲譚上台，其勢有所不能。步軍統領江朝宗見事急，特派左堂袁得亮至大外廊營視譚疾，譚謝不能，袁正色曰：「你若力疾登台，我把你的孫兒譚霜立刻從監中放出，你想不唱，誰也負不了這個責任。」老譚受此威脅利誘，只能賣命去唱，匆促之間，連場面都來不及通知，屆時只到琴師徐蘭沅一人。老譚唱畢，在後台伏桌暈倒，歸家病益沉重，不久與世長辭。

是夕譚唱《洪羊洞》，據徐蘭沅云：「絃子仍定六半調，一段二黃原板之第四句……『不

由人瞌睡矇矓」的矓字，應規規矩矩落在板上，譚鑫培和余叔岩唱此，怎會落在眼上呢？」

按：《洪羊洞》見父時之二黃搖板，應唱「我本當下位去」；《碰碑》見子時則應唱「我這裡下位去」。當孟良念完「聽元帥傳令」一句時，老譚只說「好」，不念「賢弟聽令」。現今余派票友每唱「聽說是二將雙喪命」，譚余係唱「焦孟將」。至於該劇二黃三眼一段中之「命喪番營」的番字，譚余俱拖兩板。「自那日」一段是快三眼，但不宜尺寸過快，今日鬍生的尺寸，簡直不像病人所唱的，譚余唱來，一步比一步緊，決不讓琴手喧賓奪主的。唱到「番營來進」的進字，余叔岩教我不要拖腔，顯得簡而又潔。「抬頭只見兒的老娘親」一句的老字，不用「滑絃」。「到如今白髮人反送了黑髮人，兒的娘啊好不傷情」的長句，要用腦後音。「江山重整」的「江山」二字，比「社稷」二字好得多。「抬頭只見老嚴親」的老字，並不拔高，亦不宜拖長也。

海派角色中獨賞趙君玉

再值得一提者，民元老譚赴滬，演於「新新舞台」，吾家長包一廂，老譚演過《盜御馬》、《硃砂痣》、《秦瓊賣馬》、《長亭帶文昭關》、《胭脂虎》、《轅門斬子》、《盜宗卷》、《蚨蠟廟》、《取帥印》、《失印救火》、《戰宛城》、《別母亂箭》、《盜魂

鈴》、《李陵碑》等。每日售座約八九成，其中有很多戲是北京觀眾所看不到的，我們那時

又哪裡知道！後台經理夏月珊特將場面移至樓下右廂，有些礙手礙腳。老譚的行頭向不靠

究，他扮秦瓊，箭衣裡面襯以羊皮，所唱雖是白天戲，園中光線卻暗極，而「新新舞台」在

當時卻是滬上最新式的戲院呢。

民四，老譚夫婦赴杭州進香，路過上海，尤其女婿夏月潤遊說成功，譚始答應在「新

舞台」幫忙十天，戲目次序如下：（一）《失街亭》（二）《瓊林宴》（三）《桑園寄子》

（四）《李陵碑》（《珠簾寨》）（六）《洪羊洞》（七）《奇冤報》（八）《探母回令》

（九）《盜宗卷（十）《失街亭》。惟因未帶配角與場面，不能再唱下去。台主仍照全月包

銀，送譚一萬元，外加二千元。按潘月樵、夏月潤都是上海第一流角色，然潘配《失街亭》

之王平，夏配《珠簾寨》之周德威，都與老譚格格不入。譚獨賞識趙君玉之多才多藝，趙

飾《珠簾寨》中之二皇娘。後來杜月笙說得好：「天下美男子美婦人的菁華，都萃集在趙一

身，倘是女子，我必娶之。」

由內廷供奉說到總統府傳差
──譚鑫培演《戰長沙》瑣談

在遜清末葉，京劇名伶程長庚，不獨為三慶班主，且為精忠廟首，戲單不提名，標曰「四箴堂」。清廷內務府並予以特權，許其管領各菊部，賞有六品頂戴。其唱以二黃慢板為最勝，西皮稍遜，聲調絕高，純用徽音，花腔尚少，而字音準確，登臺一奏，響徹雲霄，雖無花腔，而充耳饜心。後之孫菊仙、譚鑫培、汪桂芬三大家皆學之。汪桂芬嘗充程長庚之琴師，故其聲調最為近似，見重當世。孫菊仙係票友出身，瑜不掩瑕，徒以氣嗓取勝。瀾按：票友之技，未可一筆抹煞，譬如金秀山之唱大花臉，精靈而濠梁，內行所辦不到。裘盛戎的唱也過得去。但終免不了科班的刻板文章。至於譚鑫培之技，乃有十分之七係學其師余三勝，文武兼資，崑亂不擋，已臻超凡入聖之境界，浸成空前絕後之大大家矣！

譚汪孫都學程長庚

程長庚善演紅淨戲，伊唱《戰長沙》、《單刀會》、《華容道》三劇，飾關羽只以胭脂勻面，自具一種威武肅穆之概。其後譚鑫培、汪桂芬皆能演關劇。譚並唱過吹腔之《水淹七軍》。譚氏之徒李鑫甫即以此劇馳名菊部。宣統元年，筆者投考北京清華學校，路過漢口，獲睹李之《水淹七軍》及《四進士》，驚嘆其技為平生所未見。及後在北京，某日譚鑫培與楊小樓合演於「天樂園」，筆者為座上客，則見李鑫甫之《水淹七軍》排在開鑼第四齣，姚佩秋、賈洪林、楊小朵等皆在其後，予為老大不平。亦見此時京劇人才之鼎盛。據小小余三勝（即余叔岩）語筆者云：「李庫（即李鑫甫）年輕好奇，戲路龐雜，老譚不悅，以是抑之，不使出頭，但其《洗浮山》一劇，必能列於倒第四。」

譚派關劇與眾不同

按清代最重關雲長，大內元旦祭祀，先祭堂子，只以親王數人隨從，堂子之神為釋迦牟尼佛、觀世音菩薩、關聖帝君三人。清代梨園為內務府所管轄，故其尊崇關公，無以復加。

譚派演老爺戲（即關劇），薄敷胭脂，紅褲黑靴，輕易不睜眼，常常雙眉微聳，不能胡動髯口。在看東西時的理髯，僅用一個食指，反腕子輕輕理下。拿上青龍刀，不許耍大刀花，只能平端。遇到要殺人，只許橫刀反刃，就算把敵人首級砍下了。開打過合，亦只能高舉青龍刀。凡此，皆表示關公的威重，實與以後三麻子的演法大異其趣。

汪桂芬得意於內廷

《戰長沙》係第一關劇，頗為內行所珍重。該劇關羽是主角，黃忠是配角，雖則此劇關、黃的唱做係同樣重要。在光緒年間，名伶汪桂芬因脾氣古怪，很少登台，因此昇平署不敢領教。直至光緒廿八年汪桂芬始被傳進昇平署，入內廷供奉。至光緒廿九年六月廿四日在頤樂殿傳差，戲目有《戰長沙》，乃以汪桂芬飾關羽，譚鑫培飾黃忠。譚不樂意，因譚氏年齡與資格都在汪大頭（汪桂芬諢號大頭）之上。譚任內廷供奉已久，汪係新進，比譚年幼十三歲，除唱工外無所長。是日老譚演來沒精打采，幸而西太后抱有成見，她懂戲，她認為譚金福（譚氏在宮中的帖名）是獨一無二的。嗣後譚鑫培特在北京丹桂茶園鄭重出演《戰長沙》，以瑞德寶飾黃忠，金秀山飾魏延，老譚自飾關羽，珠聯璧合，始獲一吐悶氣。下次再貼《戰長沙》，則以瑞德寶飾關公。很多人以為汪桂芬的功夫超過譚鑫培，這是以訛傳訛的

說法罷了。

袁項城晚年無火氣

民國二年汪桂芬已近逝世，譚鑫培在總統府承差，戲目又是《戰長沙》。他走過後臺的長方桌，瞥見了寫上戲碼的「戲圭」上，排定王鳳卿飾關羽，譚鑫培飾黃忠，二人各支戲份大洋四十元。譚憤甚，他覺得他跟後輩鳳二（即王鳳卿）配戲是大大不值得的，鳳二之藝實稀鬆平常，因此若譚未脫皮襖，即紮靠上場，靠亦陳舊不堪。筆者的岳父（編者按：即袁大總統）根本不懂戲，但他目光甚銳，他見譚氏靠內的皮袍，只是呵呵一笑。大抵袁項城任直隸總督時，銳氣仍盛，晚年則火氣漸褪，反而誤事。他曾誥誡克端、克權、克桓、克軫諸子說：「我為什麼派遣你們到英國去求學深造呢？因為袁家歷代主要人沒有活過六十歲的，你們將來也要靠自己。」據筆者所知，小站老人，如雷振春、倪嗣沖、陸建章等見他，始終怕得厲害。老將如姜桂題、張勳、曹錕等，見他亦始終行大禮。但是後起之秀如蔡鍔、朱瑞、張作霖等見他則反而毫無所懼，反因袁氏的好說話而感吃驚。

袁克定嚴罰譚鑫培

袁克定（雲台）亦是不懂戲的，那天他看了半晌，毫無反應。旋有府內英文教師董筱岩趨前進讒，指出老譚的不像話，雲台為之勃然大怒，罰老譚一年不准唱戲，堂會亦所不許。譚窘甚，自悔孟浪。何況譚當時是正樂育化會會長，此後焉能服眾。此時小小余三勝適因家庭糾紛投奔袁三爺克良之門，袁三爺有俠義之名，將小小余三勝薦於其兄袁雲台，派在總統府清華軒侍從室服務，是即當時新聞記者所稱之「紅纓侍衛」，後來有陞任督軍或鎮守使的。小小余三勝旋奉雲台之命，改稱余叔岩，余氏彼時正千方百計想投入譚門，老譚因受罰，一呆半年，不能演戲，家中人口又多，遂重託余叔岩代為求情，果獲取銷懲戒。譚悅甚，始允破例收余叔岩為弟子，第一次教他的是《失街亭》劇中的王平。小余所學第一齣整劇是《太平橋》。

老譚演黃忠有特長

瀾按：譚飾《戰長沙》的黃忠，其實好到極點，他的起霸，由白虎門上（即下場門），特別好看。關羽與黃忠對仗的流水板，譚唱「……某十一二習弓馬，十三十四擺戰場，你要長沙休妄想，豈不知強中自有強中強。」至今猶縈迴於我的胸中。「強中強」一句，我總哼過至少一千遍。又法場一段原板「汗馬功勞苦到頭」一句，老譚唱來，響徹雲表，決非余叔岩所辦得到。轉快板的四個「再不能」娓娓動聽，與眾不同。但以後叔岩唱來，此處卻比老譚更好。至魏延殺卻韓宣之後，老譚飾黃忠捧頭而哭的一段，因無甩髮，僅身軀向後，且退且唱，其腔委轉，與退往之身合而為一，此戲黃忠的哭頭固是老譚的一絕，而關、黃對刀一場則是余叔岩的一絕。後來余氏將此移用於《珠簾寨》的收威一場，恰到好處。余叔岩曾得老譚的真傳，無疑義也。

小余排演《水淹七軍》

余叔岩是文武全才，無所不能，在余氏本人則以武戲為重，所以他每日磨練武功，從無

間斷，出腳可以傷人要害。關劇之中，余氏的《戰長沙》，關羽係學老譚。譚在晚年曾唱過三次。余氏的《華容道》和《水淹七軍》係學李鑫甫，李之造詣甚高。余氏的《臨江會》則學其師姚增祿，姚的武戲最多。民十一年余叔岩應上海「亦舞臺」之邀，因怕袁寒雲在滬和他搗亂，故約定與筆者夫婦同赴上海，觀瀾因此遂被顧維鈞免去外交部參事廳之職。叔岩在動身赴滬之前，先在家中預備新戲如《黃龍傳》、《漢陽院》之類。筆者勸叔岩排演《水淹七軍》，以投滬人所好。叔岩意動，乃以錢金福飾周倉，俞贊庭飾關平，排演之下，妙到毫巔。後因錢金福不肯赴滬，此議遂作罷論。厥後楊小樓大演關劇，成績彪炳，蓋關劇號召力特大，無疑義也。

余叔岩與真譚派

予生也晚，皮黃鬚生王九齡、汪桂芬輩不及見矣。幸而譚鑫培之曲，猶得聽之，且聽得極多。予敢斷定譚乃空前絕後之人物，彼以雲遮月之嗓，因字就腔，獨饒韻味。當時北京無論皓首童顏，盡曉「叫天兒」之別號，真所謂「有字皆書埒（王埒），無腔不學譚。」但是內外行學譚者雖眾，只有其徒余叔岩鍥而不舍，得其真傳，其他皆有缺陷，未嘗得譚百分之一。蓋自譚鑫培出，然後鬚生唱念始臻「文藝化」，且近「科學化」；甚至旦角王瑤卿、武生楊小樓等亦備受其影響。此因譚派唱念必須恪遵中州韻，分音最細，收發最準，否則偽譚而已。至學真譚，必須下苦功、研音韻，彰彰明甚。試問內外行中真能研習音韻者有幾人？

譚余對皮黃的貢獻

譚鑫培之唱念有其創造性，彼於陽平字曾提示種種唱法，蓋內行最怕陽平字，譚使入

聲獨立，又分陰陽，亦是莫大功績。蓋凡字音，入聲字最多，且最複雜。厥後余叔岩步其軌躅，使上聲分陰陽，例如「與」字，余氏每唱必豁上。又有陰陽上聲通用之字，如「你、我、老、馬」等，功用極大。此乃得力於觀瀾之指示其輪輿。予之苦研中州韻，即為配合余派之唱念也。

余氏一生可謂沉湎於字音之中，在彼未走紅時，彼與觀瀾一見生字，即以中州韻細繹之，以中州韻讀招牌之字，可謂余叔岩的拿手傑作。然余唱念倒字在所難免，反而其師譚鑫培所灌唱片，一無倒字，此予百思不得其解者也。

老顧客偏重中州韻

今夫鬚生之技，賅括甚廣，而唱念最關重要，唱念則以字音準確而通達變化為唯一要義。伸而言之，四聲五音乃皮黃之體，練氣運嗓乃皮黃之用。體用兼賅，方成名角。至於字音以尖團為最要，陰陽次之，發音收韻又次之，再次為音之清濁，即指輕重而言也。曩年滬上某名票嘴裡不分尖團，登台實獻醜耳！憶昔吾輩側帽歌場，坐在下場門畔之池中，閉目靜聽，只顧字音，遂造成北京鬚生不重做派之陋習，老顧客不能辭其責。然欲保持皮黃之命脈，俾伶人知所警惕，則老顧客亦必不可少。吾輩偶聞陰陽莫辨，平仄失調，皮黃而雜以

京音，抵顎而謔為鼻音，輒為搖首太息。而叫好亦有一定地方，例如余叔岩演《八大鎚》一劇，唱至「岳大哥他待我手足一樣」一句，必得轟堂彩聲，此即表示老顧客正在欣賞其「待」字的收發咸宜，此字發音純陽，作去聲，收韻以「噫」，特害切，完全清音。許多內外音認為去聲上聲入聲毋須分陰陽，這是大錯特錯，不值識者一哂。昔日余叔岩重振舊業，竟一炮而紅，就是因為對陰陽九聲確有清晰的認識，老顧客實在放心得過；他的收韻常有「嗡嗡」之聲，聆之如飲佳醪，讀者試聽余叔岩的《八大鎚》唱片。「聽譙樓打初更玉兔東上」一段每句的著末一個字，便知予言不謬矣。馬連良在民國十七年以前，始終不能在北京走紅，因為他根本不懂音韻，難免貽笑大方。言菊朋雖懂音韻，食而不化，此其所以終身坎坷而不得其志也。

叔岩恪遵老譚詞句

余叔岩為全材鬚生，文武崑亂，無不擅長，唱念做打，項項精闢，又能六場通透，洞達音韻之變化。蓋歷來全材鬚生，只有余三勝、譚鑫培、余叔岩三人，其難無比。自余叔岩去世之後，全材鬚生將永不可睹，而皮黃藝術亦將逐漸消滅，言之可為長太息者也！瀾按譚鑫培之成就，係從多方面得來者。但彼自承，十分之七係學其師余三勝。余叔岩對於其師譚鑫



培，瓣香最摯，伊知其師之技乃皛皛乎不可尚者，故伊一生孜孜屹屹，恪守譚氏之典型，不

敢自作聰明，亦不願獨樹一幟，只以譚派鬚生自居；余亦不敢妄動之；

已經其師灌入唱片者，余氏必拒絕再度注入其唱片。舉凡其師不動之戲，余亦不敢妄動之；

所灌《捉放宿店》的「一輪明月」一段二黃三眼和《打漁殺家》的「昨夜晚」兩曲，譚都灌

過。此係敷衍其友李徵五者，不能作準，況彼時係淪陷期間，叔岩輟演已久，無嗓子、無準

備，吾輩只能學他板眼的穩洽而已。涉及其師之劇詞，余氏在家中吊嗓，或在台上演劇，或在堂會獻

小有變化，純係應付一己之劣嗓。職是之故，余氏視同珍寶，不肯增減隻字，偶亦

技，其劇詞是一成不變的，可說九成以上是用老譚的詞句，他寧死不敢在台上唱「孟派」的

《法門寺》劇詞「商農為本」，亦不會在吊嗓時唱什麼「商農為本」。亦不會將《奇冤報》的

中的「燒做了烏盆」改稱「燒成烏盆」。諸如此類，影響極大。筆者擬在下文中提出有力證

據，即便分析余叔岩的幾種劇木，諒為我余派同志所樂聞。走筆至此，我想起《打漁殺家》

的「怎奈我家貧窮呢無計奈何」一句，我曾勸余叔岩刪卻填字，因為「窮」字屬陽平，唱成

「貧窮翁呃」，雖好聽，豈非收韻有誤。誰知我反被余叔岩奚落幾句，他說：「誰沒有聽過

我老師的唱片，你能保我不吃倒采麼？」我答「不能。」原來余叔岩對於老譚的填字都視同

瑰寶呢！

薛觀瀾談京劇

078

除譚之外一概不學

余叔岩私淑譚派於前，投入譚門於後，究其孜孜學習之經寶，可得而知者如下：

（一）他在小小余三勝時代，先學奎派戲，後學譚派戲。他的開蒙老師吳連奎，自己是名角，曾以做派戲、說白戲及靠把戲傳授於他，諸如《開山府》、《九更天》、《白龍關》、《磐河戰》、《一捧雪》之類，故其根基結實，武功有素，後學譚派戲如《洪羊洞》、《李陵碑》、《戰太平》之類，他有譚氏唱片可資鏡鑒，復能隨時參觀譚氏之演出，他有過人之姿，故於倒嗓之前，已成譚派信徒。

（二）余氏倒嗓之後，追往事，歎今吾，乃以全副精神研究譚派字音與詞句，他得名士魏彪公之指導，始漸豁然開朗，深悟字音之重要，若不下帷鑽堅，豈非終身顛躓於混冥之中。他復求教於名伶姚增祿、張淇林、錢金福與名票陳彥衡、王君直等，除譚派之外，一概不學。是以立志不唱《文昭關》；然老譚中年屢唱《文昭關》，且小小余三勝曾以此劇紅遍北方者也。瀾按余氏所最注意者，係譚派各劇之絕活，例如《瓊林宴》之「鐵板橋」及《翠屏山》之「六合刀」等。他又勤練武功，每日與張淇林（即張長保）、錢金福對打，所習武戲甚夥，蓋其初衷擬以

武生為本行也，後之投入譚門，非其始料所及。

叔岩終於得譚真傳

（三）當是時，譚鑫培在天樂、文明、慶昇、吉祥各戲園輪流演唱，余叔岩知觀眾擁擠，必攜便壺，蹲在廊下，留神傾聽，卒能學會《生死板》、《上天臺》、《轅門斬子》等戲，此誠學習譚派之捷徑。

（四）余叔岩既在總統府當差，經常為老譚配戲，如《失街亭》之王平，《戰宛城》之賈詡之類，因此得益匪淺。余氏既為昇平署長王錦章之義子，儼為府中戲提調，故能暗中選擇自己要學之戲，使譚一一演出，如《戰長沙》、《寧武關》之類。

（五）余叔岩千方百計，想入譚門，他曾重托袁三爺克良和陳德霖、路三寶等。老譚不肯接受。適因前節所述《戰長沙》一劇，老譚受到嚴厲處分，幸有余叔岩代為設法疏通，老譚始允收他為弟子。既入譚門，余氏即有機會聽譚吊嗓。民四，北京禁煙甚厲，老譚苦之，叔岩計上心頭。乃購就上佳之熱河土，貯於磁壺之內，上覆稻草，獻於老譚，老譚喜不自勝，謂叔岩曰：「三兒！你的竅門我還不知道？說罷，你想學什麼？」叔岩懍然對曰：「老師隨便教給我罷。」老譚莞爾曰：

「我要猜不著你的心事才怪呢！你想學《珠簾寨》中的三個嘩喇喇，是不是？

唔！第一個嘩喇喇三個字一頓；第二個嘩喇喇打罷了六個字一頓；第三個嘩喇喇打罷了三鼕呢鼓十個字一齊唱出來。這三個，一個比一個快，可不要忘記，三鼕鼓的鼕字是陽平，念了陰平就糟啦。」叔岩暗想，「這樣簡單，足見凡事要懂訣巧。」老譚一時高興，又以《珠簾寨》收威一場的對刀教給余叔岩，但他躺在榻上，只以煙槍做出把式，他所嘉許的就是余叔岩有極好的武功底子。從此以後，余叔岩頗能得師之歡心，至新年來臨，師徒二人同乘騾車逛廠甸，觀眾喝彩，老譚顧盼甚樂云。

羅致配角用心良苦

（六）老譚生時，余叔岩所學已不尠，迨譚民六逝世後，余復專誠羅致老譚之配角，如陳德霖、錢金福、王長林、李順亭、馮蕙林、鮑吉祥、羅福山等，相與切磋譚藝，樂此不疲。譬如《八義圖》搶子的身段，陳德霖能道之。《汾河灣》殺過河的姿勢，李順亭能言之。《定軍山》的刀擦夏侯淵，王長林配得最多。其間不能容髮。《審頭刺湯》的湯裱褙，亦非王拴子配演不可。陸炳初見湯勤念：「你

來得好嚇，你若不來，我還要請你前來，來來來請來上坐。」凡七個「來」字，

譚余念來，各自錯綜有致，聲情並茂。後面四個，三個相連，作陽去聲，一個間

斷，作陽平聲，裡面的抑揚頓挫，互相呼應，真是妙到秋毫，值得效法。關於

《狀元譜》的四下「板花」，窮生馮蕙林比較清楚。《盜宗卷》自刎時之刀，每

次將刀扔出，無論翻幾轉落地時，柄要朝裡，百無一失。看宗卷時幾種身段表

情，及與老蒼頭尋宗卷，單腿退步，此劇鮑吉祥與羅福山配得最多。《奇冤報》

服毒後，由桌內起一硬搶背而出，此最不易，王長林卻能來個明白。關於譚之武

藝，錢金福最熟悉，例如《惡虎村》四個酒罈子，譚鑫培完全不用手接手擲，

純以肩、肘、膝、腳應付，而能使對方之人接住，不落地。余叔岩曾演《惡虎

村》，與譚無二致，但無老譚之鎮定，故論武功，余叔岩不汝老譚明甚。

綜而言之，余叔岩雄才蓋代，加以力學，且遇極好機會，故在京劇界之地位，高於汪桂

芬、王九齡、孫菊仙之輩，名垂不朽，澔歟盛哉！今夫譚調早成絕響，而余派獨風靡全國，

推原其故，雖學者樂其調門不高，運腔悅耳，而字音之正確，腔調之雋永，板槽之穩洽，收

韻之乾淨，在在足使聽者色飛神王，不期而翕然景從焉。

余叔岩的《八大鎚》與三才韻

欄按：余叔岩文武不擋，能戲極多，其中半數已失傳，即他傳授於我的《宮門帶》、《焚棉山》、《鋸換帶》、《浣紗記》、《七星燈》、《審刺客》各劇，近三十年亦成絕響。在言菊朋末下海時，我曾於北京瀛寰飯店以《宮門帶》全劇抄給他，後來他演此劇，一切腔調與詞句，都與余叔岩不同，由此可知言君的確不知自愛。因為此劇大段快三眼，余叔岩曾痛下功夫，其中十個「為皇兒」句句精彩，字字珠璣。至於「封官」二句，乃是「孤封你吏部大堂帶管那都察院，太子少保陪伴寡人。」並沒有什麼「太子太保」，一如馬連良所唱者。馬君根本不應飾李淵。此劇還有原板一段，詞句也不少，這是余叔岩的得意傑作。單是「……叫一聲：孤的皇兒，李世民，褚愛卿，你本是，皇兒的恩人，孤的愛卿，勸皇兒，休流淚，免悲聲，放大了膽，一步、一步一步，隨定寡人。」可稱余派二黃原板中最好的一段。觀瀾又以《浣紗記》一劇教給曹曾禧，單論唱念與音韻，曹君決不弱於譚富英。據曹君云：《浣紗記》的大段二六是全部《鼎盛春秋》五段二六之中最好的一段。」

余叔岩愛唱《八大鎚》

上述各劇，余叔岩一概不唱，他的戲委實太多了。只有《錘換帶》一劇，他於民國七年還唱過幾次，很受歡迎。就予所知，他所愛唱的戲，可舉出三齣：第一齣是《定軍山》，第二齣是《打棍出箱》，第三齣是《八大鎚》。《定軍山》和《打棍出箱》都是他的打泡戲，《定軍山》的黃忠係由下場門上，此劇又名《老將得勝》。取其吉祥之意。《打棍出箱》有「鐵板橋」絕活，又有問樵的身段。民六年京兆水災義務戲，余叔岩確以此劇而走紅，成為譚派的承繼人。然而余叔岩心中自覺得意的，乃是《八大鎚》一劇，推原其故，有如下列：

（一）此劇有「斷臂」絕活，可以顯出他的武工卓絕；（二）余叔岩最重道白，此劇「說書」一場有大段道白，可以顯出他的字音準確；（三）余叔岩樣樣不及老譚，惟有此劇他與乳娘的湖廣韻對白，可謂青出於藍而勝於藍，宜其自鳴得意也；（四）此劇「看書」幾段唱工，余叔岩得譚真傳，並能善用三才韻，是有唱片為證；（五）譚余都重視配搭，很多好戲卻因為配角無著而予「掛單」。例如《太平橋》、《焚棉山》之類。惟《八大鎚》一劇則不然，由余叔岩飾王佐，楊小樓飾陸文龍，有時則易程繼仙或侯俊山（即老十三旦），郝壽臣飾金兀朮，錢金福飾天龍，羅福山飾乳娘，可稱珠聯璧合。故此劇唱得最多，即使是義務

戲，如「窩窩頭」之類；亦必列為大軸，這是內行所謂骨子戲。

余叔岩吊嗓的習慣

每日下午六點至八點，余叔岩必在椿樹下二條胡同家中試嗓，尤其徒李佩卿操琴，有時則倩譚鑫培之次子嘉瑞代庖。至叔岩登場，嘉瑞必為把場，以示譚余二家之密切。按叔岩嗓音雖弱，但係功夫嗓，須唱一二十段始愜意，且愈唱愈佳，是為觀瀾學戲好機會。叔岩唱時，必在室中踱來踱去，左手持笛，閉目而唱，三眼一拍，若有生客，必定改時再唱。第一段必唱《八大鎚》的二黃原板，真是聽到老繭出。厥詞如下：「漢室中衛律（一般都唱衛律臣）聲名不正，卻為何那蘇武一片丹心，飢食氈渴飲雪忠心耿耿，天保護地保佑暗有神靈。」惟叔岩試嗓，各段劇詞是一成不變的，他從來不吊整齣，亦不唱搖板或流水，四平調只唱「自古道人虧天不虧」幾句，此殆老譚之遺風耳。

王佐與乳娘的對白

余叔岩在《八大鎚》一劇中與乳娘的對口，曾經灌入唱片，這是爐火純青的湖廣韻說

白，余派鬚生非學不可，片中所唱「這幾天在番營未有巧遇，怎能夠與他人細說端底」幾

句，聽來似飲佳醒，與眾不同。他與乳娘的對白，工力勝過老譚，豈非駭人聽聞，對白如

下：「來此陸文龍的營帳，待我偷覷偷覷。」「啊老太太莫要聲張，我乃狼主帳下，新收留

下的苦人兒，就是我啊。」「正是在下。聽老太太講話，不像此地人哪。」「那裡人氏？」

「巧得很，我也是湖廣潭州人啊。」「湖廣潭州人。」「原來是同鄉啊！老太太，請來重見

一禮。」「他鄉遇故知，啊哈哈哈！請問老太太因何至此呀？」「嗐！真是可憐哪！啊老太

太：但不知那陸老先生他還有後人有無哇。」瀾按此句唸得神奇。最有妙趣。「老太太」三

字亦不易唸。至於後段「道德三皇五帝」白口，真是大塊文章，妙在層次分明，口勁十足，

加以上下句分得清楚。

余叔岩斷臂的俐落

余叔岩在《八大鎚》劇中「斷臂」之巧訣，真令人叫絕！恐怕他的老師譚鑫培亦無法

勝過他。這是因為他將武工始終保持，夏練三伏，冬練三九，從無間斷。他唱第四句二黃

搖板「顧不得生和死。」場面下一擊大鑼，余叔岩將左袖捲起，露出膀臂，將手扶在台桌左

首，右手則將寶劍舉起，接唱「天作主張」四字後，似閃電般，將寶劍向桌上一拍，再往左

膝上砍，隨著砍的姿勢，起一搶背，妙在「彩手」不必假手於檢場者，由袖內丟比，真手掄起，好像變戲法。所有各種動作，是有規律的自由動作，都在一擊鑼聲中做完，非但敏捷而且乾淨，只因做工逼真，台下觀眾齊喫一驚，凡此不是容易的。按馬連良穎悟過人，醉心余藝（這是馬連良在香港親口告訴我），關於「斷臂」這一絕招，他也曾學到家，但因武工脫節，腰腿硬化，所以他在京津演《八大鎚》，兩次都曾失手，至欲自殺以謝觀眾。

余叔岩上馬甩旋子

及至陸文龍放火燒營一場，王佐與乳娘上馬，王佐已斷一臂，由陸文龍抱之上馬，而文龍力大，將王佐放置鞍韉之外，此時余叔岩作一類似「旋子」的功夫，起得很高且圓，美妙絕倫，此非幼工不辦。而文龍在急將王佐抱正之際，不意誤傷其臂，此時余叔岩之面色，頓如白紙，而一臂躍躍然抖，如蟲爬臂內，全身則不稍動，一似麻木不仁之狀，又似怕在馬上墜下之狀，故但見其白水袖如波隨風拂，王佐若不勝其苦，但於指顧之間，王佐又回復其神采飛揚之面色，全園觀眾可以窺測其內心得意之情緒，豈但多采多姿，抑亦入情入理，後之演此者，皆草草了事而已。

開口閉口說三才韻

昔者余叔岩致函友人，論音韻曰：「研究京劇字音，可說是永無止境，善學者必須詳析四聲，精研三才。明清濁尖團之分，通一字數用之義，尤須神而明之，不拘一隅。」此乃余叔岩關於京劇字音之名言。瀾按：余叔岩對內外行向來不提字音，一怕自己有錯；二怕人家學他，但對觀瀾和張四爺季馥，他乃開口「三才韻」閉口「三才韻」，這是他得意之筆，因為這於發音收韻的確扼要之至。瀾按：「三才」云者，以喻「天地人」也。係指字音之頭腹尾而言，原是崑腔沿用之名詞，亦即度曲咬字之本圖，將其引用於京劇者乃是余叔岩。他最初注意到老譚咬字之法與眾不同，其尾音常有「嗯嗯」之聲，聞之如飲佳醪。此無他，即「三才韻」之奏效。

余氏「待」字得滿堂彩

試聽余叔岩所灌《八大鎚》唱片，「聽譙樓打初更玉兔東上」一段中，每句尾音都發出「嗯嗯」之聲，這與老譚一般無二，亦即引用「三才韻」的效果。余叔岩有一怪脾氣，他

不喜歡聽眾對他叫好，他說：「叫好可以，要有地方，不要逢高就叫好。」但是：逢他唱到

「岳大哥他待我手足一樣」這一句。老聽眾必定齊聲叫好，這是老聽眾識他的「待」字，

「三才韻」應用得好，何好之有呢。蓋余叔岩將此字切成「特害噫」。「特」是頭，「害」

是腹，「噫」是尾，於是口勁十足。又能唱準陽去聲，一味送遠，不似人家的陰陽不分，上

去莫辨。但觀瀾當時劇賞這個「待」字，是因余叔岩能唱出絕對的清音。

楊寶森讀韻書得益

讀者須知研究中州韻，清濁是難解的部分，與倒字有極大關係。譬如「待」者，俟也，

濁音，陽上聲；但待遇的「待」，須作清音，且係陽去聲。故「他待我」的待字，必要念得

著實些。送遠而不齗上。又如更代的「代」字是濁音陽上聲；世代的「代」乃是清音陽去

聲，故《失街亭》引子「兩代賢臣」的代字，必須用勁，咬準清音。由上可知余叔岩對於字

音，的確下過一番苦功，馬連良與譚富英想學余叔岩的「三才韻」而不得其法，轉有「妝嫫

費騰」之嫌。楊寶森則知難而退，索性不學，結果以楊時齋為較愈。

信矣。憶在上海抗戰淪陷初期，楊寶森想回北京拜余叔岩為師，我託鄭過宜致函於楊曰：

「請問你的哥哥寶忠，學到了什麼有無哇？並且余叔岩也不會收你的。我今送你韻書一部，

你的國學既有根柢，讀此必能豁然開朗，便與余派玩藝不謀而合矣。」嗣後楊寶森果獲進展，陡懸頭牌。然他至死尖團攪不清，雖攪不清，已成一代宗師。此中國文藝所以愈趨而愈不兢也。

貴俊卿因「洞」字走紅

憶昔京劇中之藝員，字音高於一切，住住唱好一個字，就能蜚聲於時，唱倒一個字，亦可身敗名裂，屢見不鮮。舉例言之：遜清末葉我們在上海曾狂捧譚派鬚生貴俊卿，因為他唱《洪羊洞》的「洞」字，特橫切，唱出變徵清音，我們聞所未聞，覺得太好聽了，上了絃子，學又學不會，足見當時我們程度的幼稚。但是嗓音枯竭的貴俊卿竟被我們捧紅了，後來老貴到北京掛頭牌，我還是捧他，並將余叔岩教給我們的熱門戲如《定軍山》、《瓊林宴》、《狀元譜》之類，轉授於他的徒兒小俊卿。他姓安，吃虧在左嗓子，我為他改名「舒元」。取其與「叔岩」二字諧音之意也。安俊卿與馬連良同班，馬佔頭牌，我不謂然，結果是安馬二人並懸雙頭牌。嗣後二人赴滬，俱走紅運，直至安舒元與年達六旬的老林黛玉談戀愛，始一蹶不振云。

隻字之錯身敗名裂

至於隻字之錯可使角兒身敗名裂，更不足為奇。例如：才貌兼優之坤伶于紫仙，她將《雙鎖山》「興兵前往」的「興」字讀成尖音，大為識者嗤鄙，後來于紫仙一生不得意。

楊派某名武生（姑隱其名）把「庸人自擾之」唸成「庸人自憂之」，場內哄堂一笑，次日某武生就銷聲匿跡而不見了。又有祝蔭庭學余叔岩，他乃京師票界之翹楚，下海第一日演《打漁殺家》，我輩齊去捧場，他唱到「他教我把打漁的事啊」，「把」字輕輕唱出，不用噴口。這是譚小培的荒唐唱法，決非譚余二人的章法。足見祝君藝事，不登大雅，他失了自信，就此一蹶不振。總之，余派鬚生若不研究字音，勢必自貽伊戚。此作者之所以不憚煩也。

余叔岩的《八大鎚》與三才韻

091

余叔岩為何教我祕藏好戲？

瀾按：京劇唱工必須三音俱備，方為好手。高音嘹亮而不窄；平音堅實而不偏枯；低音沉厚而不板滯是也。晚近名鬚生之中，楊寶森無高音，故遇《四郎探母》之「叫小番」或「十五春」等處，往往吃倒彩。言菊朋無平音，於是高低難就，勢成隔閡。劉鴻聲無低音，故無抑揚頓挫之妙。惟有余叔岩中年圓勁渾成，晚年沉著痛快，氣納於丹田，聲翔於雲表。蓋其高音、平音、低音三音皆備。又「喉、鼻、舌、齒、唇」五音俱全。其吐字發音不必務才使氣，雖或嗓音失調，然在稠人廣座中，能使字字入人耳鼓，聲聲沁人心脾，故曰能中更能，妙中更妙，非劇中聖手而何。

再按：京劇唱工有三俗：曰「格俗」、「韻俗」、「氣俗」。昔日汪笑儂之唱法係「格俗」。劉景然之唱法係「韻俗」。高慶奎之唱法係「氣俗」。要此三者為余派所切戒。而「格俗」之中，「平舖」居多。狃於俗師指授，妄生圭角。夫衡量京劇鬚生之優劣有三：第一是音韻；第二是唱做；第三是詞句。譬如余叔岩之詞句，取法乎上，且一成不變，決非馬

連良、楊寶森之儔所能望其項背。以下係談余叔岩之唱做，尤其著重做派，以免浸久失傳。

筆者記憶力衰，只能想到就寫，擇要而言，期與同好諸君子共同研究之。若有紕謬，閱者

諒焉。

介紹名妓陳德霖傷心

我在無意之中，得到余叔岩的真心教授，其故安在？茲提要言之：

（一）我當年在北京與一班京劇老角兒如錢金福、裘桂仙、王長林等向來友好，常常把
我的汽車送他們回家，一路談些家常，陳德霖是余叔岩的岳父，與我特別談得
來，他還教我幾段崑腔，字音準得很，後來被他發覺，我曾將京中名妓亞仙老七
介紹與他的東床佳婿余叔岩為膩友，老夫子傷心透頂，余叔岩俯首無詞，使我無
地自措，抱歉萬分。今日追思往昔，真是不堪回首之事太多了！

（二）我當年因袁氏昆仲天天在一起（編者按：袁氏昆仲即指袁世凱之諸位公子），余
叔岩乃是袁家隨從，見我時必定請安。他視袁克定、克良為他的恩人，若無克
定、克良，則彼非但無前途，且在縲絏之中矣。那時在總統府內，余叔岩有一膩
友晨曦，乃是內人的使女，我住北京城內無量大人胡同時，余叔岩還常來訪視晨

曦。晨曦知書識禮，先是袁總統嫡室于氏夫人得寵的使女，於是余叔岩由清華軒

「紅緙侍衛」搖身一變而為總統府「跑上房」的。這是余叔岩大發「官迷」的

時代。

口授好戲余叔岩炫能

（三）後來我擔任匯文大學的體育主任，我絲毫沒有學戲的心思，我因家庭關係，不會

登臺走票，我並不覺得余叔岩是一個偉大的角兒，當時我只捧譚鑫培一人，其次

要推李鑫甫。實則李伶之功力，不及余叔岩。總之，我對京劇有興趣，全為研究

中州韻，中州韻乃是余叔岩的生命線，所以他與觀瀾自然而然有親切之感。原來

余叔岩也有他的打算，他要觀瀾將親友團結把他捧起來。他對我崇拜他的老師譚

鑫培，表示非常感激，因為他以「譚派鬚生大王」自居，他願我暗中糾正他的字

音。須知音韻是深奧的學問，他於字音尚乏自信之力，譬如陰陽上聲何時可以通

用，陽去聲與陽上聲何時不可通用等。他自願以秘藏好戲教給我，藉以發洩他的

真才實學，在我面前炫示他的拿手玩藝，他諳種種訣竅，使我一學就會，譬如

《洪羊洞》一劇中的「自那日朝罷歸」一段二黃快三眼，他教我「番營來進」的

○94

進字要唱得乾淨，一拖便成「格俗」。「私噫自後跟」乃是畫龍點睛之處，竅門是將「自」字的音一直拖至頭眼，將「後」字噴出，便有雷霆萬鈞之勢。他不教則已，肯教則必努力為之。譬如我學《狀元譜》一劇，他將老旦唱腔（學謝寶雲）也全盤教給我，可謂道地之至。我在香港曾以此劇之「上墳」和「團圓」十六句唱給馬連良聽。這是余派西皮原板的標準腔了。譬如「他不該在外面浪蕩逍遙」、「求祖先在陰曹多多照應」、「拜罷了祖先爺站立不穩」、「明生兒此一去功名有望」諸句。譚派無此細緻，難怪今日內外行都學余叔岩。可惜名琴手李慕良只會拉火氣十足的馬調。

枕畔堆秘本 一介不取

今日我才覺悟，當時我應該努力學習，多多益善，我不應該放棄這個黃金機會，我不應該把余叔岩所教給我的抄給票友們，更不應該把余叔岩教我的轉授於內行。厥後余叔岩在上海「亦舞臺」演唱時，因與當地黑社會發生衝突，情形嚴重，我則替他多方奔走轉圜，他把劇本四十餘冊放在我的枕旁，閱時一個半月，我守諾言，未抄隻字。揆諸實際，叔岩心細，特將劇本交我保管，本有酬勞之意，我的諾言，可謂多餘而又愚笨，觀瀾誠愚不可及也！後

來這些無價之寶都被燒掉，其中有郝金官、余三勝之劇詞，試問何價！我最賞識其中之武生戲，如《金蘭會》之楊再興，《滎陽關》之唐蛟，《龍門陣》之薛仁貴，《取南昌》之趙得勝，《鐵冠圖》之李國楨，《反五關》之老楊袞等……皆瀕於失傳之歷史佳劇也。

腰間無長劍有本可憑

（四）余叔岩為何自動的教我秘藏好戲？他知道我與唱戲一行是隔絕的，他知道我無野心有嗓子，所以他所教的，純係盛年雄渾之音，決非晚年頹唐之韻。然至晚年，他的火候益深矣。舉例言之：他所教我《武家坡》一劇中之「打開羅衫從頭看，才知道寒窰受苦的王寶川」唱詞，唱到「受苦的」三字已節節往高，王寶川的「王」字更高達巔峰，何等壯闊，與情理脗合，除余叔岩外，其他鬚生概用平鋪「格俗」之腔。又如余叔岩教我的《四郎探母》，唱至「我的父老令公官高爵顯」一句，老令公的「公」字須拔高，拖長腔，可得彩聲。昔日劉鴻聲亦是如此唱法，大受歡迎。須知余叔岩此句唱法，比劉鴻聲好得多，而劉鴻聲此劇大體係學譚鑫培者也。今日名鬚生概學陳秀華，大旨不錯。然與譚余唱法頗有出入。

（五）余叔岩為何自動的教我秘藏好戲？此與研究音韻大有關係。一日，余叔岩吊嗓，

楊寶忠學師終成叛徒

唱《戰蒲關》。當晚在「三慶園」演出，由劉景然飾劉忠，他自己飾王霸，當他唱到「可歎我興兵來未曾合眼，可歎我頭戴盔、身披甲、腰橫長劍，手提紅燈，那得安閑」時，我說：「叔岩！好聽得很，但是京劇裡面，只有短劍，沒有什麼長劍」待他翻閱劇本，果然上面寫的是「腰橫鋧劍」。我說：「這就對啦，鋧音廠，陰上聲，鋧劍乃是比短劍稍長的劍，廣東俗語有所謂『彎鋧鋧』，以喻壞孩子，因為劉鋧鋧都是暴君。」從此以後，余叔岩便唱「腰橫鋧劍」了。

（六）余叔岩為何自動的教我秘藏好戲？此因「公劉好貨」的緣故。觀瀾曾以三百多美元在紐約購一日曆錶，余叔岩喜其新穎，將錶懸掛牀頭，予即以此為壽，但附帶一條件，時值財政總長李士偉在天津為母祝壽，叔岩與李有深交，但因痔疾不克參加李宅堂會。加之以前叔岩在津露演《打鼓罵曹》，為了唱「楚漢相爭動槍刀」的刀字。曾經在津大碰釘子，因此余叔岩罰過誓，再也不往天津唱戲。予彼時乃提議遣其徒兒楊寶忠代庖，即便授以《御碑亭》，叔岩從之，置椅於臥室中央，所授唱做，道地之至，觀瀾旁聽，至今未忘。嗣後楊寶忠常演《御碑亭》，

然與叔岩所授，頗有出入。唱「又誰知半途風波生」幾句，顯然兩樣。足見內行鬚生之忽視藝術，類皆自欺欺人而已。一日余叔岩演《御碑亭》，修書一場，轉流水板，其中有「那一日避雨在御碑亭，其中暗昧事不明，男女授受理不應，七出之條為淫性」幾句。楊寶忠當時以目眴愚，作不屑狀。劇終，寶忠悻悻然謂觀瀾曰：「老師可真能藏私，什麼七出之條兩句，他為何不教給我！」我說：「洋人！（編者按：楊寶忠的諢名）此言差矣，這兩句大路都沒有，老師怕你嗓子頂不住，這是好意。」洋人付諸一笑。嗣後師徒二人的意見更深，由此可知世事變幻，往往好意反成惡意！

後來居上梅蘭芳著急

（七）余叔岩為何自動的教我秘藏好戲？此因最初他在北京「新朋大戲院」只掛第四牌，頭牌梅蘭芳，二牌王鳳卿，三牌白牡丹（即荀慧生），所以余叔岩很不得意，時常推病回戲。他費了不少心血，才得跨過新紮的白牡丹，懸掛三牌，然與梅蘭芳唱對兒戲的終是王鳳卿。我們雖然狂捧余叔岩，也不能撼低王鳳卿。余叔岩唱遍他的傑作，如《八大鎚》、《鐵蓮花》、《葭萌關》、《大報仇》、《九

更天》、《下河東》、《泗水關》、《烏龍院》、《太平橋》、《獻長安》、《宮門帶》、《打登州》、《開山府》、《三娘教子》、《浣紗記》、《黃金臺》、《胭脂褶》、《三擊掌》、《頭二三四本連環套》諸劇。瀾按：余叔岩自走紅後，以上各劇，除《八大鎚》與「烏龍院」外，幾乎從未演過。此子能戲之多，令人咋舌，直至余叔岩與梅蘭芳合演《南天門》，成績彪炳，余之聲勢大壯，神氣活像老譚，然懸三牌如故。

延至民國八年十月十九日，余叔岩的機會來了。海報貼出，余氏與梅蘭芳合演《珠簾寨》，余的名字竟排在梅蘭芳之上。梅恐失威，特製新靠，並添二皇娘大戰周德威一場，以壯聲勢。從此余叔岩駸駸大紅，遞升二牌，不久遂與梅蘭芳分途揚鑣矣。瀾按：民九以前，余叔岩寄人籬下，坎壈失志，不得不賴吾輩票友之捧場，是以他肯教我，聊作酬報，並資鼓勵。我雖感覺遲鈍，對於余派戲亦漸感興趣，不知不覺而入迷，待其大紅大紫之後，則事過境遷，余叔岩亦無暇搵人，來說戲矣。綜而言之，我寫余叔岩，不為不多矣，句句實言，並無渲染。

余叔岩的武戲文戲與小戲

瀾按：余叔岩生於光緒十六年十月十七日，卒於民國三十二年五月十九日，享年五十四歲。但於民國十七年夏秋之交，他因兒子被女傭摔死，他本人又受當地軍閥深深壓迫，於是一怒而「剁網巾」，永不登台唱戲。此時予適盤桓於平津兩地，將在下篇詳述經過情形，皆親眼所見，實與世人所測，大相逕庭。至民國廿七年冬，余叔岩因友情難卻，先後收李少春、孟小冬為徒，李孟皆名伶世家，質素優良，故能一登龍門，聲價百倍。談到名伶世家，自以余三勝——余紫雲——余叔岩祖孫三代為最傑出；其次推梅巧玲——梅蘭芳——梅葆玖三世。因此，叔岩無後，實堪痛心！

童伶時代、紅遍津沽

余叔岩七歲即登台，英秀可愛，取名小小余三勝。其父余紫雲抱他到後台，第一次係飾

「虼蜡廟」之賀人傑。演來頭頭是道，大獲觀眾青睞。余紫雲小名昭兒，師梅巧玲，擅崑曲，又工花衫正旦，蹻工獨絕，善彈琵琶。《虹霓關》之丫環本為乳娘，服青褶子，為青衫正工戲，至余紫雲乃改花衫，托盤而出，維妙維肖，雙蹻精工，一時無兩。昔年紫雲演此劇時，則京中花旦無不往觀者，其繞場走步非他人所能及，故人皆爭師法也。其唱工固臻妙境，嗓音柔脆，玉潤珠圓。時小福之青衣以曲雅勝，田桂鳳之花旦以俏麗勝，惟余紫雲兼此二人之長，實為晚近旦角聖手，王瑤卿、梅蘭芳之先驅者，但王梅兩人不能踩蹻，終遜一籌。昔日余紫雲演正旦戲如《玉堂春》、《祭塔》，演花旦戲如《梅龍鎮》、《花田錯》，皆踩蹻而出，妍媚無倫。其飾《玉堂春》，跪唱大段，起立後以手揉膝種種姿態，下場時故以蓮趾微舒，姍姍步入，其後花旦皆師尚之。

按自拳亂之後，當時京中並無實事求是之科班，西太后酷嗜京劇，故釀貲給醇賢親王，立小恩榮科班，其初偏重崑弋，故小小余三勝未進科班，先拜吳連奎為開蒙老師，學習奎派戲。吳之特長為道白與做工，如《九更天》、《打嚴嵩》一類之戲。小小余三勝又從張長保、董鳳岩等研習武功，於是文武兼資，藝益孟晉，尤其長兄余伯欽操琴，正式登台，第一天演《天水關》，雛鳳聲清，一砲而紅。迨赴天津演唱，立即大紅大紫，懸掛正牌，此因天津人素來崇拜其祖父余三勝之故也。小小余三勝唱到《文昭關》劇中之「一輪明月照窗前」的「一」字，能轉十三個腔，使台下喝彩若狂，此係娃娃腔之一種，不登大雅，難怪余叔岩

於成名之後，認為這是奇恥大辱，永遠不唱《文昭關》，若要使他憤怒，只須提及這段歷史，立可如響斯應。無何，麒麟童在津亦成為紅極一時的童伶，與他同搭天津「下天仙茶園」，第一日演《薛禮嘆月》，小小余三勝只肯讓牌一天，麒麟童不悅，二人遂不歡而散。

慾壑難填、疲於奔命

可恨的事是叔岩的長兄余伯欽貪得無饜，一心只想其幼弟多唱戲、多掙錢，馴致使小小余三勝疲於奔命，結果則積勞成疾，俗稱「三紅」，即指吐血、痔血及便血而言，蓋他於逐日登台之外，晚間尚須應付堂會二三處，收入雖豐，盡納入余伯欽之私囊，加以小小余三勝年輕之時，風流蘊藉，京津坤伶視彼為禁臠者甚多，某坤伶姓金，與彼有同台之誼，贈以鑽戒一隻，小小余三勝正在欣賞禮物之際，適值其兄余伯欽掩至，小小余張皇失措，將戒指擲落於後台之一隅，俄頃往視之，則已不翼而飛矣。

總之，彼時之小小余三勝可謂�矣！他於倒嗓以前，不致夭折者，不得不歸功於武功。伊諳技擊，且悟太極拳，他的腿功決不弱於鼎鼎有名的楊瑞亭。復有申者，余叔岩於倒嗓之後，頗知檢點，所有逢場作戲之事，皆非出於自動，就論他在外面所生的兒子，亦是奉行楊五爺（珺山），和孫九爺的命令，事後得到余三奶奶的同意。

重視收徒、譚二余三

昔日譚鑫培係武行出身，任三慶班武行頭有年，宜其偏嗜武功。余叔岩雖非武行出身，然其心目中只有音韻與武藝二事，他能注重音韻，所以唱腔不足道，有水到渠成之妙。他能苦練武藝，所以身段必可觀，有風檐陣馬之利。余叔岩若不擅武功，則老譚不會收他為弟子，即使譚受壓力而不得不收余叔岩為弟子，譚也不會教給他什麼，故老譚一輩子只收兩個徒兒，王月芳還是他的大弟子，因無武功，可說隻字未教。老譚晚年為何一變初衷，肯以拿手玩藝兒教給余叔岩呢？予在下篇中將詳述顛末，其中韻事不少，係在總統府內發生的。

至於余叔岩一生則共收三個徒兒，就是楊寶忠、李少春和孟小冬。餘如陳少霖、吳彥衡二人，都是內親，楊寶忠才是大弟子，相隨最久，由於無武功，等於隻字未教。按老譚所教余叔岩第一齣整戲是《太平橋》，余叔岩所教李少春第一齣整戲是《戰太平》。《太平橋》及《戰太平》都是文武兼備的佳劇，有骨子、有規模、有妙腔，又有最深奧的武功。在武戲之中，可謂無以尚之。由此可知譚余二人之重視其徒矣。由此更可知譚派鬚生固以武功為本圖。

《打棍出箱》與《失街亭》

民國五年袁項城逝世，冰山既倒，余叔岩始有重振舊業之企圖，是以一面巴結其老師譚鑫培，足跡不離大外廊營之英秀堂；一面進「春陽友會」票房，以結交王君直、陳彥衡之輩。至民國六年譚鑫培、魏鐵珊相繼去世，魏係當代名士，通達音韻，余叔岩於備受打擊之餘，感到前途茫茫，決定棄文就武，爰於心喪三月之後，先行參加「京兆水災義務戲」，藉以測驗觀眾之心理，此乃規模最大之義務戲，連演三天：第一天余演《瓊林宴》，戲碼列倒第七，大軸為楊小樓、田桂鳳的《戰宛城》，壓軸為梅蘭芳的《牢獄鴛鴦》。第二天余演《陽平關》，仍列倒第七，大軸為楊小樓的《落馬湖》，倒第二為桂鳳的《四搖會》，倒第三為梅蘭芳的《金山寺》。第三天余演《別母亂箭》，列倒第八，倒第九係許蔭棠、高慶奎的《黃鶴樓》，大軸為楊小樓的《安天會》，壓軸為梅蘭芳的《千金一笑》。此時京劇可謂人才鼎盛，以楊小樓為祭酒。余叔岩初出茅廬，雖列倒第七，已與王鳳卿齊名，成為第三名鬚生，首席須推劉鴻昇。然出余叔岩意料之外者，觀眾對於《陽平關》及「別母亂箭」兩齣武戲，反應平常，而獨歡迎《瓊林宴》（即《打棍出箱》）。他的所有戲劇應推《瓊林宴》第一，余知大勢所趨，不能撇開唱工之戲。故後此在李準將軍家中之堂會，即改演《失街

亭》，由陳彥衡操琴，配角則用金秀山、李順亭、錢金福之輩此次成績驚人，斬謖尤佳。余叔岩乃得到繼承老譚之資格，是固不可不特筆者也。

憎厭唱工、看重武戲

民國七年余叔岩重振旗鼓，傾其全力於音韻，然仍憎厭唱工戲，譬如《寶蓮燈》、《法門寺》之類，他都認為意識歪曲。是年十月他加入梅蘭芳之裕群社，首夕在吉祥園演《盜宗卷》，次夕與梅初度合作，演《梅龍鎮》。據長腿將軍張宗昌說：「這是他們倆頂好的一齣戲。」此言極其準確。觀瀾常說：「余叔岩的戲，愈小愈佳，一齣《三擊掌》，可以叫上九成座，一齣《一捧雪》，可使全園流涕。」惟在余叔岩本人心中，則自始至終以武戲為重，他每日練把式甚勤，傍晚每練書法，實為寫武戲劇本，此其精神所寄，然而世人只重其唱腔，能欣賞其武藝者不多見。加以許多配角對於若干武戲，都要現學現排，故無法多貼武戲。但數十年來除楊小樓外，只有余叔岩懂得武戲文做，別開生面，別具一種儒雅氣象。他的長處是神完氣足，動作合理化，例如《金雁橋》一劇，他說：「張任是劉璋的忠臣，演來應有英氣，不宜流於粗獷。」又如《戰太平》，他說：「紮大靠的虎跳，最重要的是左手按地時，須用五指撐住，不能用手掌按地，這樣左手的長度就增加了。」

民國八年余叔岩常演《拿高登》。梅蘭芳的母親做壽，他亦演《拿高登》，這齣戲他曾與結拜兄弟楊瑞亭共同研究，以嫵媚為主，推髻一亮，尤其出色，摺扇特別大，能耍出各種式樣，按余叔岩演高登，不亮靴底，與《鐵龍山》、《挑華車》完全不同，因為劇中人的身分不一樣，高登在家裡大廳上，又屬褶子紮巾，乃是輕裘緩帶而已。瀾按：何月山、白玉崑都係學楊瑞亭而大紅。蓋叫天當年曾在《拿高登》一劇中飾演花逢春，但不肯為楊小樓在《拿高登》劇中托靴，而獨願為楊瑞亭托之，因蓋五（蓋叫天排行）生平只佩服李菊笙與楊瑞亭二人。

演太平橋、獨有竅門

我今一談余叔岩的《太平橋》，這是老譚實授的名劇。此劇開場似《定軍山》，有二六板一段；中部似《界牌關》，有盤腸大戰；終場則似《戰太平》，主角自刎而死。此劇非有特殊武功，不能勝任，若是唱得不好，亦不能擅動此戲。余叔岩在此劇中係飾晉王李克用的義子史紀思，錢金福飾梁王朱溫的猛將卞金瑞，除錢金福外，他人一概不能勝任。瀾按：史紀思過橋被刺的「竄殭」，摔法極難，能此則其他武戲無難事矣。此場副淨卞金瑞先上，埋伏太平橋邊，武生史紀思隨上，手持馬鞭，腰橫寶劍，劍無鞘，只插在大帶裡，史唸白畢，

薛觀瀾談京劇

106

小心地下馬上橋，即跑向下場門口，那裡斜搭桌椅，卜金瑞早站桌上，史一步踩上椅子後，卜就一槍刺來，史左手撤住槍桿，右手扔鞭扔劍，然後下腰起范，而余叔岩的竅門就在踩椅子，必須把兩隻腳只踩一半，從腳心到腳跟是踩空的，主要是扮卜金瑞的要把史紀思的重量提住，等史下腰下到分寸上，卜就順著史一蹬一竄的當兒，把槍向外一送，史的「台」就借勁倒竄出去，史除蹬椅子須雙腿有力，更需要挺腰的一股巧勁，類似「鐵板橋」的功夫。或問老譚所訂章法何其難？殊不知藝術之事，愈難則愈精，所獲代價亦愈高，從上所述，對於余叔岩之武功，可以窺豹一斑矣。

飾卜金瑞的則非錢金福不可，若易范寶亭，余叔岩便有摔傷的可能。

余叔岩的武戲文戲與小戲

107

余叔岩與眾不同處有多少？

瀾按：譚鑫培之嗓音，剛健婀娜，兼而有之，則世所謂「雲遮月」也。其晚年常演《碰碑》、《賣馬》、《洪羊洞》數劇，此因配角琴手或死或散，譚又不願為他人說戲，故取熟極如流之劇，無非適應環境而已。譚派又少動《教子》、《昭關》、《取成都》、《硃砂痣》一類之戲，是皆汪（桂芬）派、孫（菊仙）派看家戲目，譚氏故退避三舍，此其戲德之表現也。然以上數劇，老譚在庚子年後之《中和》、《三慶》兩園曾經唱過多次。譚又不喜《二進宮》、《上天臺》、《法場換子》諸劇，譚云：「我是活人，不唱死戲。」足見平生所嗜為能發揮其做工與武底者。然譚氏自與劉永春、陳德霖合演《二進宮》之後，此劇竟大受歡迎，三人皆唱足正宮調，尺寸繪緩，從容不逼！爭光鬥采，各不相讓，足徵聽眾所歡迎者，仍是叫天之唱工。按叫天文武全才，獨於王帽戲只演《上天臺》、《打金枝》、《摘纓會》數劇，此因王帽戲大都平鋪直敘，不足發展其才氣，非不能也。或謂其因扮相不合，謬甚！

叔岩能戲、三百餘齣

綜上所述，老譚晚年，嗓愈嘹亮，做益傳神，仍如風檣陣馬，痛快濠梁，不論唱念做

表，脫盡煙火之氣。雖然京劇鬚生久為余派之天下，實則叔岩對於「氣嗓」、「音韻」、

「扮相」、「做派」四大前提，皆不及譚，只能謂為將聖之材，不得謂為脫盡煙火之氣，此

係的論。叔岩本人亦向無異議，故叔岩一生以譚派鬚生自標，不敢以余派宗師自豪，此其所

以高於楊（寶森）、馬（連良）萬倍也。或問余叔岩之扮相何以相形見絀，此因叔岩患有砂

眼，故其眼神微遜於老譚也。論武功，老譚遠勝；論音韻，則二人各有長處。余能探討真

理，譚僅富於經驗耳。

余叔岩能演之劇有三百餘齣，此數實較老譚已打七折。至其本人得意之作，吾舉《摘纓

會》、《瓊林宴》、《定軍山》、《一捧雪》、《南天門》、《鐵蓮花》等六劇，其中《摘

纓會》為叔岩精心之創作，詞句已完全改造。《瓊林宴》與《定軍山》為叔岩打泡戲，無以

尚之。《一捧雪》在天津演出時，能使全場流涕。《鐵蓮花》與《審頭刺湯》在滬上演亦紅

得發紫。《南天門》與《李陵碑》全劇工尺，幾與老譚無二致。余氏昔年在舍間清唱，常選

此二劇之一，閒嘗以為叔岩所貼之戲，愈小愈佳，不論其為《雙獅圖》、《胭脂虎》或《汜

水關》、《白龍關》，類皆玲瓏剔出，必有奇峯突出之處。至於《伐東吳》、《南陽關》、《戰宛城》等靠把戲，直追老譚，並皆佳妙。而大塊文章如《探母》、《珠簾寨》之類，亦均神完氣足，無懈可擊。至民十一，叔岩赴滬演唱，觀瀾隨行，寸步不離，由愚代擬「四打」之名稱，以充打泡戲碼。「四打」即：《打棍出箱》、《打漁殺家》、《打鼓罵曹》、《打侄上墳》四劇。其中《打漁》《打侄》皆小戲，然滬人最喜噱頭戲，院中果售滿座。時擬連貼《打登州》與《打嚴嵩》，湊成半打之數，因無配角而作罷。瀾按：「四打」之中，《打漁殺家》最受歡迎，當年在漢口演出時亦如此。

長於劇學、卒成宗派

大抵譚余二人得意之作，多屬衰派戲，乃以做工傳神。此外則為靠把戲，乃以武功見長。余叔岩因嗓音欠佳，不喜唱工重頭戲，更不喜《寶蓮燈》、《法門寺》、《法場換子》等劇，認為意識歪曲，少唱為愈。他最反對李少春之《打金磚》，認為係唐突漢光武，且事無佐證，此誠叔岩智慧過人之處。世人不知叔岩固長於劇學，他於劇中故事之考據，甚有興趣。他將劇情研究透澈，故於各劇唱做、每有獨到之處，卒成一大宗派，與譚並行不廢。以下所述，皆係實例：

（一）《八義圖》中八義之名，叔岩述之，如數家珍。

（二）一日叔岩問我：「楊延昭為何叫楊六郎，其子宗閔即宗保，曾從狄青南平儂智高，保廣東。」觀瀾聞之，茅塞頓開。我答不知。他說：「契丹軍中憚畏延昭，呼為六郎，其子宗閔即宗保，曾從狄青南平儂智高，保廣東。」觀瀾聞之，茅塞頓開。

（三）叔岩對於《一捧雪》與《審頭刺湯》之劇情和做派，頗有研究，莫懷古係執綺子弟，酗酒任性，不辦正事，自招殺身之禍。其僕莫成有小智慧，辦事能幹，性情真摯，惟喜多言，多言必敗。戚繼光亦犯殺身大罪，幸獲陸炳庇護，陸炳多智，卻不敢與嚴嵩父子作對。《一捧雪》係莫氏傳家之寶，故莫懷古認為若獻他人，有欺祖先之罪，其子莫豪後將此杯獻於明嘉靖帝，遂得報仇雪恨云。

（四）《鼎盛春秋》係無上佳劇，譚派扮演伍子胥，比汪派合理得多。余叔岩云：「伍子胥乃沈摯之雄，工於心計，故演昭關，須沉得住氣，含憤慨之情，存焦急之思。」足見汪派頻發慘厲之聲，不足為訓。且汪派唱法吃力過度，是以汪桂芬本人壽亦不永。按叔岩演《戰樊城》，聞報備兵一場，與家將對穿三次，掀蟒捽水袖下場，即表示伍子胥悲憤之態。射武城黑，夾鞭　曲，反身射之，工力精到，無人及也。

（五）據叔岩與予所考據，《珠簾寨》一劇，並非虛構事實，惟二皇娘不應穿旗裝，因

沙陀在今新疆哈密之東北，唐時沙陀東北為同紇，沙陀國介於東西突蹶之間，唐末皆自立，應穿回服，契丹乃可旗裝。按《大登殿》係演五胡亂華之故事，當時長安久在前秦苻洪之手，後秦姚萇得契丹之助，遂滅前秦而據長安，故《大登殿》之代戰公主應穿旗裝。

絕活至多、略舉一二

（六）余叔岩善演《秦瓊賣馬》，一副潦倒之相，卻暗中流露英氣，其「四門斗」凡四個方向，四種亮相，且在後院耍鐧，不說「樓上寬闊」，此乃琢磨劇情勝過其師之處。又唱《定軍山》，當劉備傳令，黃忠口念「得令」，眼神斜向孔明，此其做派得神之處。叔岩唱《奇冤報》中毒之際，即從座中翻出，身手矯捷，無人及也。至於《瓊林宴》出箱之「鐵板橋」，其軟功亦不遜於譚鑫培，繼坐箱上，兩眼隨棍轉動，畢肖瘋魔狀態。至其出場與樵夫對自之神情，四肢皆軟，雙目迷眒，可謂神乎其技，前無古人。至會葛登雲，手抓蒼蠅，佯狂之狀，令人捧腹。是故《打棍出箱》應稱余叔岩第一齣戲。

（七）余叔岩的絕話甚多，幾乎每齣戲都有特殊的唱法，與眾不同，或採奇異的手法，

無人能及，而最要緊的是與劇情符合，使觀眾渾忘是戲。例如《打侄上墳》，余

氏刻畫甚深，下板子是手足髥口同時並用的，他是掄起板子一涮，同時跨右腿、

起雲手、掄板子、撐身用跨月亮門的姿勢邁左腿，同時拋髥口打下，共打四下，

走一個圓場。小生有四個屁股坐子。

（八）茲一述余叔岩的《南陽關》。這齣戲被他唱紅，非但唱得好，內外行個個學他的

「恨楊廣斬忠良讒臣當道」這一句倒板。且在這齣戲裡面，他的靠把身段最為美

觀，上場的步法、動作、引子、定場白，都和文老生不同。余叔岩唱完「如此與

爺放號砲」一句，龍套歸上場門「一條邊」之時，他從「急急風」的鑼鼓中趨向

下場門，是用雙袖轉身，從手上到腳上，幅度甚大，顯出威武。當他唱完

「南陽關殺一個浪裡蛟」，起「收頭」時是跨右腿、踢左腿、撩蟒、左轉身，面

沖龍套、跺泥亮相，人在下柱台口，不在正台。第二場和韓擒虎會陣，照例只打

一套「肘肘槍」，叔岩卻在這裡使出非常精彩的「彎蘿蔔」，每下槍花皆吻合鑼

鼓，得到滿堂采聲。會見宇文成都時，叔岩亦與眾不同，並不多打，只要兩過合

裡「蓋上下」就完，此因宇文成都號稱無敵將軍，伍雲召不敢戀戰；且會宇文成

都時，伍雲召已卸靠，打不出什麼名堂。至伍夫人自盡時，余叔岩聞報後，由

「絲邊」裡起左右兩個「跨虎」，抬腿甚高，傴身較矮，所以好看。「跨虎」下

譚余兩家、淵源最深

（九）叔岩對於劇中服裝，最為注意。他說：「各劇褶衣顏色都有一定，這是表示劇中人的身分。」故班中術語有云：「寧穿破，不穿錯。」例如《文昭關》劇中之伍員，不得穿彩褲。末句進場，襟須扣上，不許敞開，因裡面箭衣已脫給皇甫訥矣。《武家坡》中之薛平貴，應穿紅色箭衣。《汾河灣》中之薛仁貴則穿白色箭衣。《上天台》劇中之漢光武，老譚昔穿黃破帔，叔岩改穿黃蟒，不握摺扇，因生唱「金鐘響玉鞭應王登龍庭。」（此係王九齡名貴老詞）。且姚期綁子上殿，必非便殿，穿蟒甚是。此乃余叔岩精細之處，可圈可點。

（十）予曾親見叔岩以《一捧雪》教授其妻弟陳少霖，替主之時，兩顴顫動，鼻孔垂涕，狀態逼真。當年劉景然諢號「叫街劉」，然飾莫成，能使濃涕自流，余叔岩

來跟著起右腿、跨左腿、雙提「靠牌」、外轉身、斜「蹉步」，歸正台偏右，向裡跪下，並唱「一見夫人自盡了，不由雲召淚雙拋，叫伍保將屍忙掩好。」末句掃頭，這三句的調門要正宮調，悲壯之極。以上一連串的動作，速度很快，卻乾淨俐落，絲毫不覺忙亂。

無此本領。叔岩教陳少霖，使他面向裡，將袖內雙手搭成架子，以助背部之動作，使台下觀眾得以窺悉莫成之內心痛苦。人言麒麟童背上有戲，其視叔岩，猶遜一籌。按叔岩教陳少霖之時，右手持笛，踱來踱去，若有大誤，光頭招打，大誤都在字音，少霖素性惟怯，因此時有逃學之舉。最可惜者係譚富英，余叔岩念及師恩，忽而心血來潮，願以所學還給譚門，因其師譚鑫培誠心教他時，亦曾說過：「我的唱做，可說十分之七係學吾師余三勝，第一齣係捉放曹，現在我願以所學還給余門。」故余叔岩成名後亦步其軌躅，有由來也。無何，譚富英一入余門，進步如飛，適值杜祠堂會（按：即浦東杜月笙家祠），富英應召赴滬，竟將馬連良壓倒，富英旋即昇懸正牌，不復為坤角雪艷琴跨刀矣。一日，富英唱到《四郎探母》的「我本當吐真言求她方便」，叔岩教他將「方便」二字改為「圓轉」二字。富英怩怩地說：「三叔：這一句我有滿堂彩的。」叔岩不悅。這還是小事，富英體弱，不能耐勞，加以其父譚小培多言僨事，叔岩遂再無意傳授於富英。至今富英念及此事，即自摑其頭，竊以為陳少霖與譚富英二人，當年耽於逸樂，不肯多看多學，錯過黃金機會；觀瀾亦有同病，渾渾噩噩，自暴自棄，委實不知余叔岩儼為譚鑫培第二也。

由皮黃談到中州韻

筆者在上篇，曾將余叔岩的做派提要鉤玄而言之，由於文武各劇的「手、眼、身、法、步」，一篇之中，三注意焉。竊按譚派各劇，絕技甚多，惟有余叔岩得其大體，毫無遺憾，約略言之，如：《賣馬》之「鐧」，《罵曹》之「鼓」，《碰碑》之「卸甲」，《哭靈》之「震冠」，《八大鎚》之「斷臂」，《盜宗卷》之「扔刀」，《太平橋》之「殭屍」，《焚棉山》之「吊毛」，《八義圖》之「鞭」，《艷陽樓》之「扇」，《奇冤報》之「服毒」，《戰樊城》之「反射」，《打侄上墳》之「板花」，《坐樓殺惜》之「遊刃」，《定軍山》之「削人頭」，《黃金台》之「踢燈籠」，《瓊林宴》之「鐵板橋」，《戰太平》之「搖鼓浪」等，凡此余叔岩皆優為之，惟於《打棍出箱》之「拋鞋」，叔岩終無信心，遂效英秀晚年，手扶一下，尚稱靈敏，實較他伶俐落多矣。瀾按：譚鑫培生平所服膺者，只有余三勝與王九齡二人。老譚唱《打棍出箱》，不以手捧，而鞋不偏不倚，適落頭頂，是師王九齡之故技，其秘訣在乎鞋底特厚，譚本腿工卓絕，必須踝用剛勁，趾用柔術，始克有濟。當譚盛

年，確有把握，迫乎拳亂之後，譚屆望六之年，精力大不如前，既貼《打棍出箱》，恐在台

上失手。鞋拋空隙，時或以手幫之。然譚此一手法，異常敏捷，不過眼睛一霎，觀眾未能看

清，故議論不一。

中州韻策源地何在

余叔岩之做派，既如上述。再談到余叔岩唱法之大綱，訣巧何在？優點何在？何者犯

忌？何者與眾不同？是為今日內外行所最注意者。抑亦不可不知者。然論譚余兩派之唱法，

必先探討中州韻之原委，須知中州韻端賴皮黃以存贖，而皮黃則視中州韻為生命線。不論其

為生、旦、淨、末、丑，固不可須臾離也。惟為大眾所忽略者，中州韻實為吾國文化之源

泉，肇始於虞舜、夏禹、文王、周公，亦即孔子所謂「諸夏之正聲。」曩昔夷夏之分甚嚴，

冀、袞、青、徐、荊、揚、豫、梁（或作涼）、雍，稱為諸夏之九州。以別於東夷、南蠻、

西戎、北狄。荊在其中，稱中州，適在全國之中央，亦即中州韻之策源地。伸而論之，中州

為夏楚之別名，中州韻之策源地在漢水左右，今襄陽、樊城一帶，即湖北、河南兩省錯壤之

區，此一地區民性和平，發音中正，尖團分明，清濁歙侈皆有區別，而各行省如湘、蜀、

皖、贛、雲、貴、陝、甘，類皆中州韻波及之域，發音亦較中正。例如徽州寧國地處高原，

而毗鄰中州韻之策源地，故徽調發音甚準，盛極一時。至於滇黔二省則明沐英以兵力略定，使附和中聲，故其餘波撫於廣西。至於江南之地，濱海湫濕，故聲濡弱，此非中州韻波及之域，如無錫、溧陽各縣以及江北之地，發音皆佶聲刺耳，距離中聲遠矣。

今夫十土同文字，然於一縣之中，常有十餘種不同之語言，此與落後之印度無異。觀瀾以為吾國若欲統一全國之語言，則以楚漢巴蜀之聲為宜。疇昔國民政府曾以北平音為國語，見地甚謬，拼音之法，尤多玭類。蓋北平之音即通儒所謂燕趙殺伐之音，悲壯慷慨固有之，中正和平則無之。自古文王孔子皆以北平音為不可取，而視中州韻如瓌寶，一切禮樂之政，悉取材於斯焉。大抵北平音尖團含胡，無入聲，清濁之界不嚴，是不足以代表吾國語言之謹飭與瑰偉，彰彰明甚。

文王孔子歸美楚聲

中州韻何以為諸夏之正聲？本篇且述其大概如次：

按黃帝遷徙，往來無常，處邑於涿鹿，所以鎮撫蚩尤，非安之也，不得已也。嗣後朝歌淫亂之德，實與南方芳臭塹殊，今夫聲樂之大湊，必以水地察共恆，要以河漢分南北。河衛之岸，謂之唐虞。漢水左右，謂之夏楚。蓋大陸之先民必賓巨川以為宅也。書始唐典，道

北方文化所由基。舜受堯禪而南巡，至江漢而得其所，舜造南風，實為南方文化所由基。劉向《說苑》有云：「子路鼓瑟，有北鄙之聲。」孔子曰：「夫先王之制音也，奏中聲，為中節，流入於南，不歸於北。南者生育之鄉，北者殺伐之域，昔舜造南風之聲，其興也勃焉，紂為北鄙之聲，其廢也忽焉。」故知歌律當以南紀為宗，其道千世而不易也。昔者周人作「四始」，而音流入於南，不歸於北。察文王之化，西南被於庸蜀濮彭，而江漢間尤美。何謂「四始」？周南召南廣之以為雅，二雅張之以為頌，二南被於庸蜀濮彭，而江漢間尤美。何聲，惟楚夏以為極，故曰「能夏則大」。蓋用楚聲則樂正，誠感召休酥鼓吹太平之利器也。又史岑作〈出師頌〉，上道周勝殷事，而云「蒼生更始，朔風變楚」。故周楚一原也。北風變楚乃有劃時代之意義。何則，詩始周召，而十五國風獨不見荊楚，楚者周南召南之聲也，已在正風中矣。太史公以為詩三百篇，孔子皆弦歌之，以合韶武雅頌之音。此言詩三百篇皆以楚言為中聲，孔子乃以中州韻弦歌之，故曰：「孔子自衛返魯，雅頌各得其所。」是即後世所謂尼山正音，後燬於秦火。瀾按：漢世善賦者莫若賈誼、司馬相如。太史公獨錄其篇，載於史乘，孔子遊景山上曰：「君子登高必賦。」藝文志曰：「不歌而誦謂之賦。」賦必以中聲，是故太史公之重視賈誼、司馬相如之賦，尤甚於晁錯、董仲舒之經國文章，實有深意存焉。

中州韻為函夏正音

自晉東遷，中原紛亂，詩樂皆起江左，猶春容有士君子風。故隋文帝知周召之風為華夏

正聲。隋煬帝繼之開科取進士。夫河朔與虜賓隣，民化其俗，種姓更易，而南方荊梁吳楚，

仍世益盛，非獨文學云云也。」劉知幾曰：「昔者中原乏主，海內橫流，逖彼東南，更為正

朔。」從知詩人之張楚，亦有故國離黍之感焉。蓋北方多難，由於黃河之橫決，又被胡兒之

殺掠，當是時，南方江漢之水，其波淪如故。跡江漢之盛，有輪廓於春秋，張於吳楚，彌於

唐宋，然其萌芽即自周初變楚始。

古昔聖王修已治人之術，其精者全在乎樂，近世所謂中州韻者，實淵源於夏楚之聲，而

胚胎於虞舜之南風，故孔子歸美焉。其策源地乃在漢水左右，鄂豫錯壤之域，波及甚廣。夷

考文王之化，至漢水而得其所，遂製中聲以和萬民，作「四始」以化朔方。流風所扇，至今

不熄，中州韻固濫觴於茲，妙矣哉！

若夫燕冀之音，與虜賓隣，未能雅馴。而河衛之岸，陝洛之間，實誕秦漢之聲，淵源

雖古，終非華夏正音，不能因其都會之盛，虎旮著跡，而遽侈美之。以較夏楚之音，誠如高

山之湫於大，不可並擬，是知夏楚之音，乃一國磐石之宗，中州韻乃自古文化之基礎，扼要

如此，而俚俗小儒詞為用寡。曉曉於古韻今韻之分野，遂使音韻之學以多道而亡羊，殊不知古韻即秦漢之遺音，已屬河衛之聲，北鄙之音。今韻即廣韻。乃唐宋之產物。實與中州韻同源。原夫音韻之道，陰陽尖團之分，無古今一也。化聲雖繁，可執簡而馭也。古今韻實相生而相剋，苟得其統，可以一源導也。惟如上述，中州韻為函夏之正音，函夏正音無出於二孔，出於二孔，則志能之士無以鎮靜頹風，軌訓蚩俗。而閎通之士無以稽經籍、屬詩文、統言語、製歌曲，文化因此而式微，民族因此而渙散，其亡其亡，繫於斯文之喪！

中原音韻不合實用

茲予粗述中州韻之典籍，以備習音者之取捨：原夫音韻之書，汗牛充棟，自齊梁開其先河，唐宋元明清，代有佳著，總數不下三千種，唐宋《廣韻》其尤著者也，要為士子赴試而備，明初《洪武正韻》與清初《佩文韻府》亦猶是也，其他皆為研究小學者之結晶品，準確而完備者甚少。大抵東漢以前，小學未臻昌盛，閎儒所不注意。至魏晉南北朝，由於佛經之翻譯而產生音韻學，於是魏朝孫炎根據拼音方法，造反切，發音收韻，漸有準繩。至梁沈約，始分平、上、去、入四聲，宮商自正，是為音韻學上劃時代之進化。至於唐宋《廣韻》，各有二百餘韻，未得要領，不必具論。而中州韻之典籍，始於元代周德清所著《中原韻》，

音韻》。中原即中洲，平聲始分陰陽，蔚為四聲，即上平、下平與去聲、上聲。至於入聲之

字，則歸納平、上、去三聲。夫中州韻發源甚古，特自周氏始為成書耳。由此啟迪後進，厥

功奇偉。繼之者為明初欽定《洪武正韻》，上聲遂分陰陽，蔚為陰平、陽平、陰上、陽上與

去聲。而入聲亦歸平、上、去三聲。由於上聲分陰陽，已較周氏為進步，當時有「南從洪

武，北問中原」之說，即唱北曲應從周德清，吐字以勁剛為主，有激昂慷慨之致。若唱南曲

應遵《洪武正韻》，吐字以柔婉為歸，有音繞玳梁之妙。

瀾按：元人始為歌曲，而南音北調，雜出並峙，延及有明，仍無準繩，蓋崑曲分南北，

北韻之音，類多舛誤，南曲之音韻，實較北曲為準確，故在元末明初，北曲已如強弩之末，

而南曲反呈蒸蒸日上之勢。抑今皮黃伶倫，多生長北方，更無審音之士為之蕩瑕滌垢，是以

北曲之法與北韻之音，未易剿絕，且伶人皆守成規，殊無革新之氣魄，而談中州韻者又醉心

於周德清之《中原音韻》，殊不知周僅發軔其端，而後出之韻書，愈合實用而皆遠勝周書，

周書簡略，可無論矣，其大疵在反切，例如東字多籠切，實遠一字也。約略言之，自《中原

音韻》與《洪武正韻》之後，最著名者為元末卓從之《中州樂府音韻類編》與明范善溱《中

州全韻》。卓書首提「中州」二字，遂成定名。范書則於平上二聲之外，去聲始分陰陽，功

不可沒，僅剩入聲仍墜深淵矣。至清初，音韻之學大興，朝野所出韻書甚多，蓋清廷為籠絡

士人起見，重視科舉，甚於有明，故字韻之籍，盛行一時，要為舉子所必修也。

《韻學驪珠》 最佳韻書

降及乾隆，昇平日久，小學之盛，達於頂巔。周少霞著《中州音韻》，沈苑賓著《韻學驪珠》，稍後先曾祖曉颿公著《韻學指歸》，皆合實用。而沈書尤為超類拔萃，前無古人。

舉世絕不留心之事，而竟費五十年之功為之，然於詩詞歌曲，以及研讀古書，應付考試，皆有大用，對於皮黃音韻，此書最合實際，毫無疑義。且定入聲為八韻，此其識之最大者。由來入聲最入泥犁，自沈書出，入聲始分陰陽，上聲始分陰上、陽上與陰陽通用三類，凡陰陽、上聲通用者，皆屬極普通之字，如「我」、「老」、「兩」、「馬」等。

既沈書定九聲，即陰平、陽平、陰去、陽去、陰入、陽入、陰上、陽上與陰陽上通用，音之準確，例如：東字多翁切，陰平聲，而多翁二字均屬陰平，於是發音收韻無誤矣。此對余派鬚生之唱法，固屬絕對需要。按沈書二十九韻收音之法如下：東同（收鼻音）；江陽分為二十九韻，尖團清濁，犖然有當，音韻之學，至是始告完備。其書價值最大者，端在切（收鼻音）；支時（直出無收）；機微（直出無收）；灰回（收噫）；居魚（撮口）；姑模（收嗚）；真文（抵齶）；歡桓（抵齶），天田（抵齶）；蕭豪（收嗚）；車蛇（直出無收）；庚亭（收鼻音）；鳩侯（收（收鼻音）；皆來（收噫）；（滿口）皆來（收噫）；（收鼻音）；支時（直出無收）；歌羅（直出無收）；家麻（直出無收）；

嗚）；侵尋（閉口）；監咸（閉口）；纖廉（閉口）。

下係入聲八韻，他書所無。重要非凡：屋讀（滿口）；恤律（撮口）；質直（直出無

收）；拍陌（直出無收）；約略（直出無收）；曷跋（撮口）；豁達（直出無收）；屑轍

（直出無收）。

瀾按：在昔《中原音韻》問世之後。中州韻始有典籍可稽，歷代深通韻學兼擅樂律者，

吾得三人焉，元之周德清，明之范善溱，清之沈苑賓是也。之三子者，皆為一代之宗匠。足

以光前而裕後。自沈以降，久無嗣響，中州文獻，渺不可得，皮黃音韻既無專籍，更鮮津逮

者。就予所識，近世魏兏公擅音韻而不能精通京劇；陳彥衡擅京劇而不能熟諳音韻。今欲唱

京戲或評劇，必先澈悟中州韻，苟欲澈悟中州韻，必須博學之，審問之，明辨之，篤行之。

而篤行尤為扼要。噫！言而不行，行而不學，此戲劇界所以少成才也！

譚鑫培余叔岩怎樣研究字音？

筆者於上篇，嘗述中州韻之大概，寖假而考證其策源地，此與中國文化之消長，有其特殊重要性。蓋近世所謂中州韻者，實淵源於夏楚之聲，而胚胎於虞舜之南風，故文王子歸美焉。其策源地乃在今湖北省漢水左右之襄陽樊城一帶，適在九州之中央，故中州指中原而言，非「中州河南」之謂也。至元以後，始有中州韻之名稱，元以前則稱「中原雅韻」，夫十土同文字而欲通其口語，當正以楚漢之聲。夷考文王之化，至漢水而得其所，爰製中聲以和萬民，作四始以化朔方，流風所扇，至今不熄，中州韻固濫觴於茲。詩三百篇，孔子皆以中州韻弦歌之，是故中州韻為故國甚精之術，亦文化之源泉，移風易俗，莫善於此。蓋治心之道，必防其患，禮以居敬，樂以導和，古昔聖王修己治人之術，其精者全存乎樂，而後世之獨闕者乃首在樂，何則，夫子沒而雅音諲，周道衰而鄭聲作。函夏正音，泯絕於秦，得之者皆煨燼之末。中原雅韻，濫觴於周，傳之者皆糟粕之餘，去聖愈遠，源流益別。然凡古韻、今韻、等韻、中州韻，雖遞變相互而義理不殊，粵稽詩韻、詞韻、曲韻、皮黃韻，雖繁

簡有別而源皆流同，彼此有革而有因，實乃相生而相剋。

綜而言之，中州韻乃堂堂正正之旗，吾國文化所由基。反之，今日所採「拼音文字」以

代漢字，實乃亡國絕種之措施，用以杜絕漢人再存漢室之心，抑何人之惰至於此極耶！予惑

焉，遂著於篇。

譚余畢生皆寢饋字音

審音之細，端推國劇，文辭且不逮遠甚。隋朝音韻大家陸法言曰：「欲廣文路，自可

清濁皆通；若賞知音，即須輕重有異。」故吾嘗謂審音之事，詩詞僅得其囫圇，劇曲始進於

昭察。凡習京劇音韻者，學無止境，藝亦隨之。竊按文人學士之遺忘中州韻者久矣，釀在皮

黃之伶工，兀自孜孜屹屹，鑽研音訓，或竟終身寢饋於其中，被化雖少，行術雖迂，然能展

轉相薰，以函夏正音為浣準。所謂拾其墜緒，猶振奇采。是何也，桃李不言而成蹊，有實故

也。然則函夏正音，譬諸蒙泉碩果，倘猶留一線發生之機，非國劇之賴而奚賴哉！猶如譚

鑫培、余叔岩師徒二人，其畢生精力大都耗費於字音之中。予曩見老譚在後台，照例洗過鼻

泥，即閉目盤膝，坐在戲箱上，默念全劇之字音，以辨陰陽清濁為主。我昔年與余叔岩時或

徘徊於北平「大棚欄」附近，彼以中州韻讀遍市招，將「瑞蚨祥」之「蚨」讀成陰平聲，我

說：「蚨者錢名，屬陽平。」諸如此類，足見譚余二人之於中州韻，可謂精益求精，日慎一日。雖無博學對揚稽古之鴻名，亦以雅言助廣右文之美化。故曰：螟蛉有子，蜾蠃負之；諸夏正聲，國劇荷之。肆維學識鼴淺之伶倫，乃有逸翮後塵翱翥先路之功，而良奧通達之士不預焉。言之可為長太息者也！

皮黃音韻將似廣陵散

迴述余叔岩既以中州韻為生命線，可稱當年唯一衛道者，其枕畔常置《佩文韻府》一部。觀瀾戒之曰：「《佩文韻府》是清代官書，以備舉子之用，此書宜於詩詞而不宜於歌劇，良以歌劇重實驗，審音最細，上聲字必需分為陰上、陽上及陰陽上聲通用之三種。又入聲字綦關重要，須分陰陽二種，此皆《佩文韻府》所未載也。尤其反切上下字，必須絕對準確、清濁欹侈，務須分明。且《佩文韻府》篇幅太長，不便稽考，君盍另選較切實用者。」叔岩唯唯否否，未納吾言，此其守舊之性然也。平心而論，關於音韻之術，余叔岩已盡其力，猶有缺憾，不足為奇，然已勝過王瑤卿、言菊朋、梅蘭芳、程硯秋之儔。以上五人亦皆知研究字音，孜孜不倦，故能出人頭地。然皮黃音韻自成一格，若非通達變此，猶之弄斧班門，言菊朋可為殷鑒。現今京劇鬚生水準，愈來愈低，識途老馬，蹤跡全無，故在

極短時期內，皮黃音韻將似廣陵散絕矣！盱衡譚余之藝，乃字裡含腔，腔從字出，且由情節而生變化，並非死釘音韻，用能脫口成章，韻由天成。例如：《南天門》中，「我與小姐遮遮寒」一句，「遮」字陰平聲，屬濟音，但譚余二人竟以「老音」唱「遮遮」二字，變為濁音的陽平聲，此類變徵之音，皆因劇情關係，不得不然。譬如余叔岩在《八義圖》中的白虎大堂所唱「你……你你你莫要胡言攀折我好人」一句，「攀」字亦由音節關係，不得不變，叔岩得有靈感，浸成一代宗師，不能不歸功於魏氏也。

憶昔名士魏鐵珊（匏公）曾以陰陽四聲啟迪余叔岩，而叔岩之師譚鑫培與吳連奎則不能。故

第一步必須分析尖團

研究皮黃音韻，可說是永無止境，愈深愈妙。一面要精通中州韻，一面要擅長譚余之唱念。尚須瞭解劇情，洞達變化。今夫皮黃獨有之十三轍，固合實用，取其簡便。然只粗枝大葉，且有舛誤，但知陰平、陽平、上聲、去聲之四聲，是絕對不夠的，且隨時有飄倒之虞。明清濁尖團之分；通一字數用之義。辨南音北韻之別；知入聲獨立之用。如何處理難念之陽平字；如何分析複雜之上聲字。何時取高度；何時用變徵。何時採嘎調；何時宜填字。有時要用滑音，有時要走丹田，如道家所謂過尾閭、通夾

脊、下鵲橋、蓄於腦後，徐徐吐出，勁道十足。諸如此類，不可勝數。要於實驗之際，更須

通達變化，「神而明之，不拘一隅」（此乃余叔岩關於京劇字音之名言），始建邱山之功，

而享不貲之祿。若此惟於真譚派略見其端倪，譚（鑫培）、余（叔岩）以外，吾無取焉。

凡學京劇而習中州韻者，於記熟詞句之後，第一步研究尖團；第二步區別陰陽，第三

步分析清濁，是為中州韻入門之法。清濁云者，係指念字之輕重而言，高下在其中矣。質直

言之，唱念之法無他，無非使每個字的高下各得其所。抑可怪者，字音正則入耳好聽，不正

則刺耳，中州韻之奧妙在是矣。但研究尖團則比分析陰陽清濁更重要，這是學習音韻的第

一課。因若尖團有誤，刺耳更甚，易為聽眾所覺，且為聽眾所最厭惡者也。瀾按：吾國方言

七千種，北方多團音，南方多尖音，惟有中州韻之流域，在鄂、皖、湘、豫、滇、蜀一帶，

尖團最準。中州韻，凡字尖團之分，皮黃奉為金科玉律。大旨不差，間有異同，如「文」字

音壇，皮黃韻魂。「無」字音芙，皮黃韻吳。要之，此例甚少，皮黃所以成功，尖團之分係

重要因素，間有同一個字而兼尖團音者，例如「索取」的索字是團音，「蓬索」的索字是尖

音，二者不可混淆。按京劇名伶名票之中，尖團不清者甚多，若舉其各，讀者必喫一驚。昔

有坤角于紫仙，文武良才，常把「興兵前往」的興字念成尖音，所以一輩子不能出頭。楊寶

森常把團字念尖，故在北平未能大紅。彼晚年在滬演《桑園寄子》，仍將「急忙忙」的急

字，「衣襟一塊」的襟字，念成尖音，是固習慣成自然矣。故楊寶森雖有「小余叔岩」之

稱，實第三流角色也。

余叔岩清音與三才韻

綜而言之，如上所述，分清尖團，以及區別陰陽清濁，都是研習中州韻的初步工作，必須經過此一階段，始能進而研究發音、收韻、反切、變徵、高度、填字、北韻、及一字數義等等。凡此皆有連帶關係，稍有差池，便爾咬字不準，非飄即倒。例如「兄」字虛雍切，濁音，陰平聲，發音撮口，收以鼻音。「容」字魚宏切，清音，陽平聲，發音撮口，濁「君」字居氲切，清音，陰平聲，發音撮口，抵齶收韻。「群」字渠云切，濁音，陽平聲，發音撮口，抵齶收韻。從上可明清濁之分，亦可知反切之原則矣。讀者須知研究中州韻，反切蔡關重要，而清濁是難解的部分，與倒字有極大關係，曩昔余叔岩在台上唱到《八大鎚》的「岳大哥他待我手足一樣」一句，必得滿堂彩聲，這是老聽眾賞識他的「待」字，三才韻應用得好，何好之有呢？蓋余叔岩將此字切成「特害噫」，「特」是頭，「害」是腹，「噫」是尾，又能唱準陽去聲，不似人家的陰陽不分。但觀瀾當時劇賞這個「待」字，是因余叔岩能唱出絕對的清音，瀾按：「待」者俟也，濁音，陽上聲，，但待遇的「待」，須作清音，且陽係去聲，故「他待我」的待字，必要念得著實此，送遠而不豁上，由此可知余叔

岩對於中州韻，的確下過一番苦功。他的嗓子，清濁咸宜，故能高下在心，嗓音雖弱，卻有

無比的功夫。蓋嗓佳而無功夫者，遠不及嗓弱而具功夫者。夷考余叔岩的嗓音與唱法，盛年

乃以清剛為主；晚年則濁音充棚，另具一種風格，迷人之至。

譚鑫培唱出嗡嗡之聲

今夫平上去入四聲，各分陰陽，而上聲更有陰陽通用之字，是為皮黃音韻之骨幹。一般

唱鬚生的都怕陽平字，因念陽平字，最能見功夫，且其收韻最難。它的念法最多，卻不能隨

意，有時要高度，有時可低徊，何時宜於填字，何時不妨拖腔，何字走鼻音，何字抵齶收，

有時全用丹田。例如《文昭關》中「後花園」的園字，最難唱。有時陰出陽收，例如《法門

寺》中「死裡逃生」的逃字，最要當心。有時用大花臉腔，例如《珠簾寨》中「五鳳樓」的

樓字。有時用老旦腔，例如《雙獅圖》中「那一旁樊梨花樊氏夫人」的人字。有時採青衣

腔，例如《二進宮》中「要害漢王」的王字。有時採梆子腔，例如《戰太平》中「捨不得妻

兒兩分離」的離字。有時採崑曲念法，例如《沙橋餞別》中「寫牒文」的文字。咬得緊，

切得準，故余叔岩喜陽平，程硯秋喜陰平，此因余叔岩的嗓子，清濁咸宜，而老音尤充足故

也。憶昔劉鴻昇只有清音，劉景然只有濁音，是誠嚴重的缺點。當年除譚鑫培、余叔岩之

外，只有名票王雨田唱得妙，清濁音都好。賢如李鑫甫、張毓庭亦濁音不足。賈洪林、貴俊卿又清音不足。以上我都聽過，昔日老譚常唱《賣馬》，他一開口唱「店哪主東，帶過了，黃驃馬噢噢噢。」就把聽眾吸住了，那股清音，真能沁人心脾。「店主東」三字一個高似一個，「東」字係陰平聲，故特別好聽，乃噴出來的，這個字切成「多翁」。唱出變徵清音，收入鼻音，就是我所說的「嗡嗡之聲」，譚迷聽了，過癮之至，只有譚余師徒二人獨擅這種本領，任何人學不會的。所以當年街頭巷尾，到處有人唱「店主東」，關鍵就在這個「東」字，等於孫菊仙的《硃砂痣》，名重一時，就因為「遇兵荒」的荒字，響遏雲霄，直有「燕泥洛空梁」之妙。「荒」字也是陰平聲，這種寬宏的高音，他人也學不會的。

平上去入與陰陽通用

瀾按：去聲字利於拖腔，最易討好，余派擅將去聲字一張一弛，聽眾為之著迷。上聲字卻難在陰陽通用之字，普通韻書所不載，此皆淺近常用之字，如「我」如「兩」，故與行腔說白大有關係，余叔岩初未習此，經我提醒之後，余氏始恍然大悟，他說：「要想唱得好，念得好，必須熟悉這一類的字，到時方能因時制宜，且能左右逢源。」例如《奇冤報》中的「老丈不必膽怕驚」，開口的「老」字應以老音唱成陽上聲，比唱陰上聲好得多，大抵陽上

聲與陽去聲通用的字很多，例如「聚、坐、項、盡」等字。亦有不許通用者，例如「上」字，形容詞作陽去聲，動詞作陽上聲，反之「下」字則形容詞作陽上聲，動詞作陽去聲，故「下金殿」的下字，非念陽去聲不可。至於陰平聲與陰上聲，界限必須分清，而又易於混淆，唱者非審慎不可。例如《罵曹》中「運未通」的通字是陰平聲。又如《瓊林宴》中「小姣生」的姣字是陰上聲，能加辨別者，恐怕只有極少數，學者只要記得《四郎探母》引子的「金井」二字，「金」屬陰平，「井」屬陰上，庶可矢口而得矣。

余叔岩過去曾對我說，他最怕入聲字，這因入聲字至譚鑫培時代始告獨立，吾固許為譚氏莫大之功績。例如《四郎探母》中「木易」二字，譚皆念準陽入聲。又如余叔岩唱《一捧雪》時。「小莫成」之莫字，亦念準陽入聲，從此行腔有繁有簡，變化無窮，且入聲字最多，陰陽難分，又可派入「平上去」三聲。余叔岩說：「入聲字最難念準」，令人頭痛。此係實情。例如陰聲的「屬」字，執沃切，北韻主。「穀」字各沃切，北韻古。「酌」字執惡切，北韻沼。「卒」字足兀切，北韻祖。又如陽聲的「舌」字石涸切，北韻韶。「芍」字，石協切，北韻蛇。「劣」字律月切，北韻夜切。「欲」字畫斜切，北韻御。按「北韻」並非中州韻之準繩，但京劇向以北曲為粉本，故採「北韻」之音，由來已久。然自譚余出，逐漸釐正之，如「黑、白、約、各、百、哭、國」等字，白字僕核切，北韻排。各字革惡切，北韻果。諸如此類，譚余皆棄「北韻」而讀正音，遂使京劇稍趨於雅馴，厥功奇偉。然襲北音

猶多，要之不能盡變也。凡上所述，皆中州韻極淺部分，觀瀾擇要言之，庶使學音韻者稍增炳燭之明，習歌曲者略獲麗澤之益云爾。

再談京劇名角的唱唸與字音

我在上篇，曾粗述皮黃音韻之大概，此為習京劇者所須知。猶憶昔年名旦陳德霖曾謂觀瀾曰「京劇藝員並非譜言音韻，實在無從學起，曩昔凡習鬚生與青衫，必需學習崑曲，故能粗通音訓，對於京劇唱唸，大有益處，現今無人再習崑曲，是以音韻之術更學不到了。」昔日程大老闆（長庚）最注重崑曲，我們所學的且是南曲，取其字音準確，大老闆常演《龜年彈詞》、《孫臏裝瘋》、《濟顛伏虎》、《子儀酒樓》等崑劇。惟座客不甚歡迎耳。名淨郝壽臣當年亦曾言道：「咱們京劇演員誰不想懸掛頭牌？要想懸掛頭牌，在他八字之中，必需有翰林進士住在他家的胡同口，可不是麼，譚鑫培老闆和余叔岩老闆是咱們一行的聖賢，尚且全靠懂音韻的老先生們來指教他們，若是沒有人家來指點，一輩子也不能開竅啊！」

以上郝壽臣的名言，慨乎其言之，內行人沒有人不知道。所以觀瀾常說：「不論生旦，若想飛黃騰達，必需於倒嗓期間，『下掛』一切，『下掛』云者，即盡棄前學，澈底地洗刷全部，而更重要的是於此時搞通音韻，這就是譚余二人所走的路線，否則終身顛躓於混冥之

中，然欲搞通音韻，必需請教精通音韻者，一知半解，反而誤事，閉門合轍，則更誤事。綜而言之，音韻乃京劇演員之生命線，比諸唱做更重要，譚（鑫培）余（叔岩）可謂畢生寢饋於其中，故能投跡高軌，如日之升。其次，梅蘭芳、程硯秋乃於成名之後，始屹屹孜孜於是，卒亦器幹英峙，名垂不朽。故習音韻，如入寶山，迥無空手而返者，此予所以長而言之也。」

楊月樓徐小香唱唸山錯

按半世紀以前，京劇始於宮廷之內壓倒崑曲，又於市廛之上戰勝秦腔，而成名實相符之國劇，當時只有唱工鬚生可以懸正樑（武生俞毛豹是例外）佔壓軸，末齣大軸係送客性質，武戲居多。唱工鬚生的戲份最大，因為劇中每一個字，不論是唱是念，均須嚴格地遵照中州韻，其難可知。惟其難能故可貴，昔日鬚生最怕知音之士，其實研究小學者才是知音之士，而翰林進士則門外漢居多，知音之士常坐在下場門側小池之內，閉目靜聽，而面對唱者之背，遂使唱者有汗流浹背之虞。至民國肇始之後，通音韻者愈來愈少，於是鬚生地位亦隨之而搖動，曩昔京劇重字音，故有「隻字為師」之術語，隻字唱好，可以走紅，例如譚派鬚生貴俊卿善唱《洪羊洞》之「洞」字，特橫切，唱作變徵清音之陽去聲，收鼻音。滬上票友大

加擊賞，貴俊卿遂走紅運，歷久不衰。

　　至於變字之錯，可使角兒倒楣，其例甚多：光緒初年，程長庚年紀已老，楊月樓面如冠玉，大紅大紫，一日三慶園大軸為程長庚、徐小香之《鎮潭州》此固二人唯一好戲。前有楊月樓、殷德瑞之《陽平關》，且非全豹，程見楊月樓出台，舉座若狂，悶氣難消，伏桌作嘔狀，大軸遂臨時改為楊月樓之《黃金台》，且不帶「盤關」，戲碼輕甚，待楊出台，掌聲如雷，程長庚從此遂以三慶班主讓與楊月樓，楊之武功實優於鬚生，然觀眾一致喜其冠帶戲，楊佔大軸之後，第一日演其拿手好戲《四郎探母》，出場富麗堂皇，美不勝收，不料楊甫開口唱西皮慢板「楊延輝坐宮院」一句，池座中有一老者叫倒好，揚長而去，楊待唱完，探悉老者來歷，欲知錯誤安在。老者問貴姓，對曰「楊。」老者正色曰：「貴姓都念倒了，我無惡意也。」楊氏錯愕，避席而對曰：「我明白了，還有什麼不對的地方？請老丈指正。」老者色霽曰：「坐宮院的院字既是去聲，要送遠些」否則與陽平聲有魚目混珠之嫌。」楊氏頷首，稱謝而去，益自淬厲，而終楊之世，小叫天（即譚鑫培）甘為三慶武行頭，楊逝之後，始唱鬚生，蓋按情節，「楊延輝坐宮院」之楊字，無高度必要，楊月樓既採奎派高度之法，有違音訓，故犯倒字之嫌，甚不值。老者見地甚是，此與孫春山駕部之指摘徐小香念錯「共叔段」之共字，如出一轍，按《孝感天》乃是徐小香拿手好戲，此處「共」字音恭，作陰平聲，徐氏念成「共同」的共字，作陽去聲，大誤特誤，從此徐小香

杜門息轍，研究字音，不再與程長庚爭唱大軸戲，寖成京劇界空前絕後之小生，實拜知音之士孫春山駕部之賜也。

祝蔭庭野狐參禪栽觔斗

憶昔祝蔭庭學余叔岩，他乃京師票界之翹楚，當年名在言菊朋之上。祝君下海第一日演《打漁殺家》，我輩齊去捧場如儀，他的劇詞與余叔岩頗有出入，我們心裡有數，知為野狐參禪，例如「桂英兒掌穩舵父把網撒」一句，這是余派沒有的。瀾按：「撒」字音薩，屬陰入聲，直出無收，唱此句時，祝君填「哇啊啊」，這足證明他不懂音韻，然除余叔岩外，幾乎個個鬚生於「撒」字之後填「哇啊啊」。「昨夜晚」三字本是提綱挈領的地方，祝君唱出的聲調，不像蕭恩而似呂伯奢，他唱到「他教我把打漁事啊。」「把」字竟輕輕唱出，不用噴口，這是譚小培之流「點金成鐵」的唱法，可稱譚余兩派的叛徒，難怪台下哄笑一陣，祝蔭庭失了自信，就此一蹶不振，此因祝蔭庭既以「余派鬚生」為標幟，他就犯了不可恕的過失了，尤以《打漁殺家》是余叔岩常貼的戲文，祝蔭庭怠忽如此，尚何言哉！同時某楊派武生把「庸人自擾之」唸成「庸人自憂之」，場內笑聲四起，次日某武生即託病輟演了。諸如此類，不必贅述，隻字之錯，可使角兒身敗名裂，寧不信然！誠以當年聽眾之認真，鬚生

一行欲在北京竄紅，可謂難似拾瀋。溯自民國十七年張作霖率領「實缺簡任職以上」各官員退出北京城以前（觀瀾亦在其列），能以鬚生竄紅者，只有余叔岩一人。他如孫菊仙、汪笑儂、貴俊卿、高慶奎、馬連良等，一概未走紅運。餘如王鳳卿、王又宸、時慧寶、貫大元、言菊朋、楊寶森、譚富英之儔，只是跨刀而已。

我與馬連良的一番對話

馬連良逗遛在港之時，我曾問過他：「富連成是吾國歷來最好的戲劇學校，最善的是『連』『富』兩班，人才最多，那時鬚生的教師是誰？」

連良答稱：「蕭長華先生。」我對他莞爾一笑，連良會意，蓋蕭係丑角，且屬左嗓子。

我又問道：「那時你們曾習音韻否？」

馬答：「從來沒有，先生怎樣教給我們，我們就怎樣學習，可說知其然而不知其所以然。」

我說：「你們何嘗知其然，我常說百業之中，以京劇藝員為最聰明，近代演員之中，以余叔岩為最聰明，人家夢寐以求之的是崑曲的棗核腔，就是三才韻，但是戲劇學校所教的係橄欖腔，字在半尖半團之間，美其名曰毛音，實則字音非尖即團，同時所教的字音乃在半陰

半陽之間，洵屬誤人子弟。」

我繼續又說：「在我認識的內行朋友之中，無疑的你最勤敏，像你終日以鼓柱推敲每段的尺寸，滴沼不休，孜孜不倦，所以你是成功的，你若進而研究音韻，霸國之資，於是乎在。」

馬君慨然言道：「我們在學校時，渾渾噩噩，只知死學唱念，畢業之後，自己要混飯喫，方才覺悟中州韻是乃唱念的基本，我們何嘗不羨慕余老闆懂得字音，然因家累甚重，縱在倒嗓期間，也要到處搭班，再想回頭學習亦無從了，待至民國九年，我在福建以一齣《珠簾寨》走紅之後，那時年輕自負，更無學習音韻之心了。」

我說：「皮黃音韻到老學不完，在你們應是終身事業，我勸你多學余叔岩的詞句，以及其唱做，而詞句最扼要。當年余叔岩亦曾效法賈洪林的《雁門關》，張勝奎的《瓊林宴》，李鑫甫的《洗浮山》，楊瑞亭的《拿高登》等等。宣統初年，我在北京廣和樓看賈洪林《伐東吳》。余叔岩亦在後廊觀摩，他知道擇善而從。例如余氏唱《奇冤記》的『販賣了綢緞呐轉回鄉』一句，係學二路鬚生馮瑞祥，不是很好嗎？」

連良領首曰：「您說得對，余老闆是我最欽佩的，可惜我看他的戲太少了。」瀾按：內行總是說這一句，使我聽得老繭出，有出息而肯公然學習余叔岩的，只有貫大元一人，此固劇界藝人之可悲也。我又問連良曰：「民十四年你在北京華樂園演《廣泰莊》。我和余叔岩

薛觀瀾談京劇

140

在場捧你，你還記得否？」連良欣然曰：「我怎麼不記得，可把我嚇壞了！」

其實那次我捧馬連良係和郝壽臣而往，余叔岩係往看朱琴心、王鳳卿的《翠屏山》而去的，此時朱琴心亦是叔岩之配角，我還記得是日最佳一齣係倒第三尚和玉的《惺惺惺》，此時北京各戲園的陣容，還算相當整齊的。

袁總統外甥喝倒貫大元

提到老友朱琴心，現在台灣教戲，當年他和俞振飛常來舍間，對於切磋字音，興趣頗濃。朱俞二君曾屢次問我：「余叔岩所唱《八義圖》中的『攀折我好人』的『攀』字，倒了沒有？」我對曰：「這個字在《八義圖》和《御碑亭》都有，余叔岩絕對倒不了，『攀』字固屬陰平，但因劇情及上下兩字的關係，此字不得不予低念，是即皮黃音韻變化之一端，蓋觀眾係花錢看戲而來，非為研究字音，故若悲哀而高度，憤怒而低念，其勢必違背劇情，大不合理於眾口矣。」

民二，貫大元已在富連成社掛頭牌，他是梨園世家。民九與余叔岩同班，懸三牌，每逢叔岩登場，他必在台下觀摩，叔岩嘉其誠懇，遂將《法門寺》、《寶蓮燈》、《法場換子》、《打嚴嵩》、《三娘教子》、《賀后罵殿》、《胭脂虎》等劇讓給貫大元，譬如星期

五余叔岩唱《轅門斬子》，大元必於星期日亦貼《斬子》。貫伶常說：「我的姿質愚魯，若不緊接演出，必致忘得乾淨。」北京三慶園樓上第三個包廂在民初那些年是我們常包的，袁總統的外甥張仲賓亦在其內。一日貫大元演《奇冤報》，唱到「老丈不必膽怕驚」，老字甫脫口，張仲賓即叫一倒彩，「通」聲震瓦，貫大元當日即辭班，園主俞振庭挽留無效，厥後貫大元赴滬演唱，觀瀾即在報端大事鼓吹，謂其《戰太平》之「搖鼓浪」（瀾按「搖鼓浪」係紫大靠與地面平行的虎跳，難似拾潘，此非武行中術語，乃觀瀾杜撰的。）可與余叔岩媲美，貫大元果走紅運。觀瀾亦銷一心事。其實「老」字係陰陽上聲通用之字，貫大元效法叔岩，亦以老音唱出，並無不合。昔日孫春山夙稱知音，楊月樓請他聽戲，指正缺點，孫在台下，橫坐長凳上，聽得不對的地方，就放一粒瓜子在盤中計數，一曲既終，盤中瓜子竟有二十餘粒了。由此觀之，角兒出錯，在所難免，吾輩應予原諒才是。

附錄：「大國手」吳清源與中日圍棋

圍棋初創於四千年前，它是象徵堯舜的聖技，在吾國文藝之中發揚甚早。談到吾國文藝，文是經史子集；藝有琴棋書畫。所謂棋，就是圍棋。晉太康二年，汲人盜發戰國魏襄王塚，得《穆天子傳》。按：周穆王係於紀元前一〇〇一年即位，卷五載有：「是日也，天子北入於邴，與井公弈，三日而決。」此時棋局十二道，雙方用棋子攻食對方。吾人知春秋戰國之時，棋局縱橫已各十三道，象徵宇宙，暗合兵法。降及炎漢，棋道精進，縱橫已十七線。「圍棋」之名稱，始見於揚雄之《法言》泊夫東漢西晉，棋藝風行，手談普遍。漢末之孫策、呂範、司馬炎等之棋譜，迄今仍保存在日本。孫策棋高，然輸張昭一先，以是孫策嘉其足智多謀，故臨終謂孫權曰：「遇事不決，文問張昭，武問周瑜。」又史稱淝水之戰，謝安一面遣兵調將，一面尚與客對弈，運籌攻防之術。

由薛仁貴到麥克阿瑟

依據邯鄲淳之《藝經》，吾人知盛唐以後，棋局縱橫已改為十九道，共三八一子，與今日無異。唐太宗時薛仁貴路海征東，遂將圍棋輸入高麗，轉傳東瀛。故棋有多種，惟圍棋能稱「國弈」而無愧。吾國歷代君主除元朝外，幾乎個個都能下圍棋，有些下得很好。如晉武帝、宋太宗等，皆有今一級的程度。宋朝的劉仲甫號稱國手，官居「棋待詔」，實力勝過清初周東侯。就予所知，晚清名臣如曾國藩、林則徐等，都是棋迷，善於用兵，但是他們只有三四級的程度。後來段祺瑞、胡漢民等則可勉稱初段。綜而言之，自清末民初，遞嬗至今，可稱吾國圍棋衰落之時期。現今西洋各國如德國、美國與南美洲等，圍棋俱樂部甚多，皆奉日本棋院為正朔，西洋棋士且有業餘初二段資格者。每年夏季尚有歐洲各國選手競技會。按當年德人紛習圍棋，由於希特勒之鼓勵，加以戈培爾之提倡，更風靡一時。厥後麥帥蒞臨日本，囑其部下參謀官必須學習圍棋，部署攻守，此乃兵法之最上乘。譬如定石等於軍典，引用皆有固定，棋者以正合其勢，布石等於佈防，乃戰略之開端。中盤著重防守，無非戰術之運用。收官等於後勤，不可白送一卒，不可枉費一彈。此圍棋所以見重於麥克阿瑟元帥也。

棋聖黃龍士與日道策

我國在唐宋時代即設有「棋待詔」，此即棋官之別名。係擇當時國手而加以任命，專與天子對弈，惟當時藩屬各邦來使常有善弈者，必使「待詔」出馬，而勝負關繫國體，故「待詔」可勝不可負。降及明清，此制浸廢，故與貢使對弈之舉，不復見於冊籍。此因雙方實力懸殊，藩屬棋士每知難而退，無復與上國爭雄之心。清初日本元祿年間，圍棋大興，名人輩出，然以中國為棋道先進國，日人久有自卑感，始終不敢與中國棋士挑戰。按中國棋聖黃龍士與日本棋聖本因坊道策，生於同時（清初），龍士棋風超軼，著法輕靈，每能不戰而勝，最為日人所服膺。故日人自認道策若遇黃龍士，必慘敗無疑。其實不然，道策棋格決不在黃龍士之下，彰彰明甚，而黃棋高於施（襄夏）、范（西屏）亦明甚。

清初除黃龍士外，尚有過伯齡、盛大有、周懶予、周東侯、汪漢年、何闇公、朱嗣升、程仲容、徐星友等，弈品甚高。該時琉球國手親雲上濱比賀，因不敢與中國棋士挑戰，遂至日本比棋。日本棋聖本因坊道策問其實力如何？親雲答道：「中國第一國手當讓我三子。」。其意謂道策只能讓二子。詎料道策口出大言云：「我的名人和他國名人不同，可讓你四子。」親雲聞之，大不願意。時日本另一棋手安井七段與道策素不睦，乘機挑撥道：

「就讓四子好了，殺他個落花流水，看他怎樣下台？」於是道策也同意了，開始道策就送兩塊棋給黑子吃，以後著著先手，子子輕妙，一局下來，白棋贏了十四目，親雲自然佩服得五體投地。這一局模範指導棋，在日本棋史上非常有名。迨親雲臨別之前，道策還出一證書，自稱「日本國大國手」。並以二段贈親雲。從此日本遂代中國為弈壇之盟主。信乎棋道之盛衰，關國運也。廿年後琉球國手屋良里之子又詣日本，欲雪前恥，與「名人」本因坊道知對手，受三子，鎩羽而歸云。

日本王子來朝的故事

此時日本棋界氣燄高張，然視中國仍為棋道先進國，其故安在哉？請讀下述故事，便知分曉：

按晚唐棋士蘇鶚所著《杜陽雜編》，紀事如次：唐宣宗大中七年（西曆八五三年）四月，日本王子來朝，帝悅，賜音樂寶器，並設百戲珍饌，王子善圍棋，帝勅「待詔」顧師言與王子對手，此時棋局縱橫已各十九道。王子持黑先下，佈局甚善，至三十三下，勝負未決。師言懼辱君命，而汗手凝思，方敢落指，即下「鎮神頭」，乃是解「兩征」勢也。於是一鎮一扭，複雜無比。王子瞪目縮臂，已伏不勝。頃之，王子回至旅邸，問鴻臚曰：「待詔

係第幾手耶?」鴻臚詭對曰:「國內第三手也。」(師言實係國手)王子曰:「願與第一對手。」鴻臚謝曰:「王子勝第三,方得見第二;勝第二,始得見第一,其可得乎!」王子掩面歔歙曰:「小國之第一,不如大國之第三,信矣!」今之弈者,尚有顧師言三十四下鎮神頭圖。

瀾按:上述故事,詳載於宋太宗太平興國三年《太平廣記》之弈棋部。嗣後轉載於日本各種棋書,其尤著者如林元美之《爛柯堂棋話》,反覆研究此一「鎮神頭」,認為著法微妙,大國之技實不可侮也。又按:「鎮神頭」套子最早打出者為唐明皇開元時代之國手王積薪氏,載在王氏所著《忘憂清樂集》。此係現存日本最古之棋經,內有「倚蓋」、「倒垂蓮」、「大壓梁」各式。按吾國所存者以宋張擬《棋經》十三篇為最古。所謂王積薪一子解二征之圖,後之顧師言即採其法,加以變化。日本王子當然無法應付,蓋「鎮神頭」著法共有六十六種變化,無錫人過伯齡係明末清初之國手,所著《四子譜》載有甲乙丙各種變化,分析最清,棋士應熟習之。

今日日本奕壇的盛況

夫圍棋非小道也,其鉅徵乎一國之盛衰。回溯前代,凡是圍棋興隆的時期,國勢必盛。

反之，凡是圍棋委靡不振的時代，國勢必衰。中國如此，日本也是如此。約莫三百餘年前，日本政界出一怪傑，名豐臣秀吉，征韓侵華，國勢日張，其時日本圍棋忽而大興，算砂上人與中村道碩號稱「名人」，其藝勝過吾國奕聖黃龍士。同時尚有安井算哲與林門入稱「準名人」，是為本因坊、井上、安井，與林四家之鼻祖。從此圍棋為日人獨擅之勝場，吾國莫與京也。至本因坊道策出而問世，是為棋界古今第一人。厥後幕府專權，四家反目，日本棋道寖衰。但到百年前明治維新伊始，西鄉隆盛崛起，國勢漸盛，壁壘一新，於是棋聖秀策與「名人」秀榮秀哉應運而生。在中日甲午之戰後，日本圍棋大有進展，秀榮之藝直造巔峯。迨第二次世界大戰之前夕，日本棋道又由盛而衰，九段八段闕其無人。迄今昭和卅三年，日本弈壇復呈空前蓬勃之景象，全國有段者約三萬二千五百名，其中業餘者居多，每月入段者約五百名。現今日本有九段七名，即：吳清源、籐澤庫之助、橋本宇太郎、坂田榮男、木谷實，與名譽九段瀨越憲作、鈴木為次郎。八段十五名，七段二十一名，六段二十名，五段五二七名，四段一三七六名，三段二九〇四名，二段五五一一名，初段二〇四八四名。本年八月一日以後，入段者尚未計算在內，猗歟盛哉！

我國棋界的奇恥大辱

近代中國，康熙乾隆號稱盛世，康熙年間遂出棋聖黃龍士，字月天。黃乃吾國棋士第一人，其藝優於今之日本九段，惟今「大國手」吳清源可與比肩雁行耳。若與本因坊道策、秀榮二人比較，黃藝則猶微遜一籌，而黃在當時無敵手，其手法走四路，日人多奉為圭臬，遂成高格，迥異吾國常法之低棋也。至乾隆年間，施襄夏、范西屏二傑應運而生，其藝遂於黃龍士與吳清源。故日人重視黃吳而輕施范。至謂施范只具四段之實力，此亦非公正評論，蓋施范之天才不在本因坊秀策秀哉之下，施范之殺法亦不在本因坊察元丈和之下，然而無可諱言者，施范佈局未能盡善，中盤過重劫殺，對於輕重緩急，確有不合。自蒙觀之，施范之藝決不弱於今日日本本谷實九段。

按吾國自嘉慶道光以降，國勢日蹙，圍棋亦走下坡，所出陳子仙、周小松之輩，僅有日本六段之實力。陳周之後，清末更無好手。吾師范楚卿與張樂山、潘朗東等，皆號稱第一流國手矣。光緒卅二年日本棋手高部道平自東瀛來江南，彼實為四段，而自稱五段。當時吾與對弈，授愚五子。最可怪者，高部授范楚卿、張樂山、潘朗東等皆二子，且下子神速，因係在太湖畫舫上對弈，彼每下一子後，即到船頭擁妓取樂，范先生等則苦思長考，頻漣溺，

皆不能勝高部，是為吾國棋界之奇恥大辱，胥由佈局與定石不得其法，差之毫釐，謬以千里也！

神童吳清源脫穎而出

民初，吾國圍棋稍有進步，此因一方面吾輩逐漸遺棄舊譜而改習日本著法，對弈不復用勢子。一方面則因日本名手秀哉、瀨越、岩本、橋本之儔，相繼來華，作種種示範，裨益匪淺。此時吾國好手有段駿良、顧水如、張澹如等。

稍後又有劉棣華、王子宴、陳藻藩、魏海鴻等。其中以顧水如、劉棣華二人較為傑出。某次，日人都築米子四段來華，與劉棣華對手，都築持黑負於劉。彼回到東京，大受本因坊秀哉與岩佐銈之申斥，日本棋院亦認為奇恥大辱。維時吾國內亂頻仍，弈界亦無善狀可述，直至民國十六年吳清源在北京脫穎而出，對於國際弈壇，恍如投下一枚氫氣彈。吳童年甫十四，新硎乍試，竟將南北好手顧水如、劉棣華、崔雲趾、汪雲峰等，各個擊破，儼然無敵於中國，乃施范陳周之後之真國手也。時正值國民政府打倒北方軍閥，定都南京之際，此固圍棋與國運息息相關之一例也。

觀瀾每嘆息吾國圍棋界，積五千年方才出一個吳清源，夫如是，焉得不稱為「國寶」乎？吾國既無法保存此一「國寶」，然則國基焉得而不動搖哉！

段祺瑞好勝連負兩局

吳清源為福建閩侯人，今年四十四歲，系出名門，他是閩籍名宦張元奇的外孫。吳父名毅，留學日本，喜圍棋，棋力約四級，歸國後筮仕都中。清源早年喪父，母氏撫孤三人，家境清寒，吳母託顧水如出賣國庫券，顧言於段祺瑞，月畀一百元以惟生計。清源之長兄名濂生，現居台灣，以業餘六段主盟自由中國弈壇。按清源之父遺下棋籍甚多，內有鈴木為次郎所著《先手必勝法》，清源之棋，即全得力於斯籍。民十三，清源僅十歲，予在北京海豐軒弈社初與對弈，授四子，清源蹲立椅上，下子遠處尚須匐伏桌面，落子敏捷，伺白失著即猛攻，當時已有四級棋力。十五年夏，日人岩本薰六段來華，吳受三子，勝來易如反掌。觀瀾在旁參觀，見吳弈時盤膝而坐，宛如老僧入定，從來吾國棋士無一具此修養者。翌年日人井上孝平五段與橋本宇太郎四段先後來華，清源持黑多勝。此非劉棣華、顧水如所能辦到。日本名手瀨越七段在東瀛得見北京古董商山崎有民（山崎日人，亦為二段）所寄吳清源對局記錄，詫為「棋聖秀策復生」云。

當時段祺瑞任執政，段公好弈，伊聞吳清源挫敗顧劉，連勝日人，心奇之。自以為必勝吳童，豈非穩握弈壇牛耳。段公且允資助清源，赴日深造，清源大喜。乃由父執楊子安伴清

源往執政府謁段，楊氏堅囑清源兩盤都不能贏，但要輸得像樣，因段公好勝也。清源領會

意，第一局開始，清源節節退讓，段公乃節節進攻，惟因攻勢過猛，疏於防守，段公之大塊

白棋反遭包圍，結果，吳清源中押勝。楊子安乘吳赴廁時，尾隨而行，向吳大加申斥。清源

懊喪之餘，深悔孟浪。但至第二局，段公因情緒緊張，自己潰不成軍；吳清源亦渾忘其陪段

執政之意義，又大勝一局，要使童子不打真軍，戞乎其難矣！不久，我國政局已起變化，段

公派吳赴日深造之議，遂無形打銷。

吳赴日深造飽受歧視

無何，日人瀨越憲作七段得見吳之棋譜，誓欲邀吳往日本，以期成全天才，竟不惜輾

轉設法，託由當時駐華公使芳澤謙吉，婉勸清源赴日留學。吳母鑒於吳體弱多病，有難色。

旋以日本實業家大倉喜七郎願予按月津貼二百日圓，以兩年為期。經濟既已不成問題，遂允

闔家同棹赴日。臨行之前，為清源未來拜師事，吾與顧水如大起爭辯，顧水如說：「瀨越之

棋如天馬行空，清源此去，應拜他為師。」我說：「不然，清源應拜本因坊秀哉為師，將來

可成坊門的跡目（按即圍棋太子）因為「本因坊」是日本棋官，秀哉又是棋王，操生殺之大

權，清源此去，其勢甚孤，萬一本因坊與他為難，他將進退維谷。且秀哉之棋高於瀨越，藝

術之事必須取法乎上。」當時瀨越七段亦認吳清源應入坊門為弟子。惟清源嘗師事顧水如，

故抵日本後，仍遵顧之議，卒拜瀨越為師，秀哉果然大不高興矣！

清源初抵日本，先勝篠原四段。棋院副總裁大倉喜七郎亦同意予吳四段。惟秀哉終無表示，其

在三段以上。棋院應予四段。篠原係當時日本四段最強者，故瀨越即認定吳之實力

意只肯給初段。加籐信七段乃提議給吳三段，秀哉說：「棋院規律尚嚴，三段非可躐等而取

者，吳生待我自己來考驗罷。」於是民國十七年十二月八日，吳清源抵赤坂溜池日本棋院婦

人室，吳穿「小倉之褲」，上服瀨越所贈院生裝，純樸可愛。與本因坊秀哉行禮後，吳置二

目。本因坊低聲說：「三目。」吳誠惶悚，不知所措。本因坊再說一遍：「三目。」吳始知

秀哉實以初段視己，心中憤慨已極。隨置三目，再行一禮。本因坊秀哉鄭重將事，此局卒不

能勝吳清源，賽畢覆盤，本因坊俙然改容，劇讚吳曰：「這是三子番典型之局，再來一次二

子番罷。」同日二局打，這是異數。至夜十時終局，清源再勝。秀哉疲勞，惟以懇切之調教

吳曰：「這是二子番黑棋模範之局，始終無懈可擊，善哉善哉！」翌日遂以「三段格」授

吳，准其參加甲組大手合，此亦異數。然「三段格」並非正式三段，秀哉猶有抑吳之心也！

一次劃時代的奪標賽

從此清源一帆風順，新猷式煥，日本棋院自有大手合以來，成績無有勝過吳清源者，八局全勝乃家常便飯。至民廿二，吳始升五段，與日人木谷實六段並稱一時瑜亮，二人發明新布石，頓在棋界起一大革命，至今佈局之法大受影響。瀾按：名人本因坊秀哉多病，是年秀哉聲明有引退之意，爰由全國高段者作奪標比賽，得最後勝利者，獲與名人秀哉爭棋之資格。結果，吳清源以黑棋勝木谷，以白棋勝橋本，遂獲決賽權。秀哉初欲藉此物色繼承人，以為木谷最有希望，誰知吳以區區五段，異軍突出，秀哉引退之議遂寢。然二人彼次之對局，誠有劃時代的意義。吳以新法應戰，秀哉可勝不可敗，東京《讀賣新聞》因此一局棋，銷路陡增廿萬份。秀哉所得獎金為一萬五千日元，吳清源僅得五千日元。是局連亙三月餘，前後打掛十四次，有一次一子打掛，於秀哉大大有利，吳清源第一子置中心，第二子走三三，第三子走四四，名人秀哉有不愉之色。日本棋界亦大起騷動，詆吳為「大不敬」。實則吳富研究性，種種著法，皆曾試驗過，厥後「天元」與「三三」，效法者孔多，可敬者是清源。此局黑子一路佔先，白已瀕於絕望，名人秀哉於某次打掛時，回院苦思，乃窮七日夜之研究，未有解策。其弟子焦急異常，相與集議，後經村島六段反覆推敲，致有一百六十手

神來之著發現，可稱「古今無類之妙著」，雖經吳妙手解厄，結果喪五黑子。吳此局遂以一子之差敗於本因坊秀哉。論棋力，仍是本因坊第一，彰彰明甚。

我邀吳回國休養一時

此局賽畢，本因坊秀哉與吳清源二人皆病。吾當時聞吳在日攖肺癆，必須療養二三年，甚為焦急。特邀清源回國至無錫，俾在太湖之濱休養一時。誰知彼次伴吳來無錫者，尚有日人木谷實六段、安永一四段（日棋院編輯長）、田岡敬一（現五段）等。吳遂不能久留。當時以上四五人與我國名手顧水如、劉棣華、魏海鴻、王幼宸等皆住敝宅，逗留僅一星期。木谷見吾所藏明末清初《仙機武庫》，愛不釋手。吾遂託他轉贈日本棋院。吾當時對於吳清源與秀哉對壘一局之經過，曾私下問吳曰：「你與名人對局，左上角你應錯一子，致有二目之敗，我們都以為你是故意讓他。」吳曰：「不盡然，但是名人口口聲聲說，這是退隱讓賢的畢生最後一局，我還是輸了好些。」我方才明白吳當時的環境，必須以退為進也。

吳清源與木谷喜遊太湖，因為在太湖裡燈船上下棋，再好沒有。日人安永見燈船上之女招待而大樂，吳則目不邪視，彬彬有禮。吳與木谷交誼甚深，二人一路推背而行，兩目直視，不顧車輛。我說：「你們好像八十歲的兩個老頭兒，出門危險得很。」安永說：「吳與

木谷形影不離啊！」但我看出二人的關係，多少有些惡化的跡象。按吳初到日本，敬畏木谷，交誼在師友之間，後來吳漸追上，吳在四段之時，曾以白棋勝木谷五段，吳喜極而泣。當時日本報紙稱二人為「勝負之鬼」、「真理探究之鬼」。蓋二人真有勇氣，且富革命精神，而吳鬥志熱，研究性尤其旺盛，對局常闢新境地，出足早，新型出，奇手生，不拘勝負，只思創造新天地，在自己信念之中探討圍棋之本質。且吳口材甚佳，誠懇和藹，而無矯揉動作，誨人不倦，全係研究性質。木谷亦少年老成，文質彬彬，居常吶吶寡言，秉性屬於「內向型」。惟木谷自信力強，反應敏感，故其個性，實與吳難合。回憶昭和十三年之「名人引退棋」，木谷得與本因坊秀哉對局，木谷倡議採封手制度，以代黑棋打掛之辦法。秀哉不悅，同時木谷之後援者某人，竟將秀哉所住旅舍之其他房間訂定一空，以防秀哉弟子住入，而作徹夜研究，致想出妙著來。因此秀哉為之大感不愉快。從此，秀哉轉而提拔籐澤朋齋，木谷喪遂失繼承本因坊之機會，此足表示木谷之神經質也。

吳清源與木谷成冤家

當吳清源一行，應觀瀾之邀，回國暢遊無錫之時，吳係五段，木谷係六段。然吳之棋力已稍佔優勢。當時木谷讓我三子，我二局皆勝。吳讓我三子，一勝一負。彼時新法盛行，吳

所研究者，較諸木谷更徹底，然日本人大部歸功於木谷，吾等下完一局，例須覆盤研究，吾每滔滔不絕，使木谷不能一辭。即勝局後，再指摘對手方之所以負也。吳無所讓，二人交情遂變，譴者曰：「吳棋二度勝。」

安永對我說：「吳在日本，等於梅蘭芳之在中國，婦孺皆知。」安永又說：「我信宿命論，能壓倒木谷者，只有吳清源。」返國之後，二人關係果然惡化，木谷問安永曰：「吳之態度何以變？」安永曰：「吳之君子豹變，由於兩雄不並立。」此乃挑撥之詞，吳之態度實為研究性所左右也。

迨日本《讀賣新聞》發起第二次十番棋時，吳與木谷態度冷極，第一局吳持白棋，雙方妙手聯翩，木谷自語曰：「何故逼得我如此厲害？」至白一百三十手，局勢渾沌，木谷苦惱之餘，腦貧血起，霎時昏倒席間。無何，木谷已將制限時間，幾全部用罄，吳懷好意，對木谷說：「木谷先生！打呀，打呀。」安永本來祖護木谷，對此大不謂然，翌日乃撰論攻擊吳之無情，指吳「化為盤上之鬼，儘將木谷斬。」據觀瀾看來，吳與木谷，雙駐對壘，乃棋界黃金時代，二人之精進可尊，永探圍棋自體之本質，對於人間苦惱，已茫然無知。吳讓安永四子，黑僅四目勝，安永恥之，此其所以反對吳清源也。半小時後，木谷回復，後又走錯一子，始以二目之差負於吳。但十番棋下完六局，吳已五勝一負，木谷銜泣吞聲，降受先相先，一蹶不振者十年。今年最強戰，吳持白棋，又勝木谷九段，體勢與十番棋第一局相同，

黑走低棋，白則扶植中央之勢。風霜廿年，信念未變，然安永對於與木谷之宿命論，確乎令人不得不信耳！

入日本籍又復中國籍

吳返日後，昇為六段，終因體弱，數度腦貧血，遂遵醫囑輟奕，養病二年餘。此時適值「九一八」及滬淞事變之際，中日交惡，吳之盛名，適足為累，乃循其師瀨越之意旨，入日籍，是在民國廿五年。民國廿七復奕，翌年昇七段，棋益精進。民廿一與日女中原和子結婚，生一子，名信樹（民四五生），是年吳昇八段，氣勢如虹，早已無敵於日本。如木谷實、岩本薰、橋本宇太郎等皆為手下敗將，由互先降為先相先，此固高級棋士所認為奇恥大辱者也。吳與日本老將雁金八段對奕，亦四勝一敗，吳之成績為十三勝一和二敗，由是名益胖響。

棋院七八段最優秀棋士，群起與吳作車輪戰，吳願中止以保全老將之令名。當時日本民卅四，吳受太平洋戰事影響，家業全燬，飽經憂患，因此喪失進修的興趣，對世事感覺悲觀，對祖國耿耿於懷。於是瞞著其師瀨越，暗中歸依璽光教，介於佛道之間，不久隱匿起來，把自己心靈托在璽光尊上，花錢去搞宗教，圍棋已置腦後。民卅五（即日本投降之翌年）吳復中國籍，暗遭日人之大忌，惟於戰後吳反心境平穩，生活恬靜，此其棋風全盛時

期，當者披靡。民卅九，日本棋院不得不以九段授清源，各報爭稱吳之棋力起碼有十一段。

翌年刊行《吳清源全集》。民四十一，吳與籐澤庫之助九段先下四局吳全勝。又爭棋十

番，籐澤降級，新聞社每盤支一百萬日元，吳得四十萬，籐澤約二十五萬，折合美金，一比

三六。是年吳回台灣，接受「大國手」之尊號，更遭日人之大忌。民四十三，棋院又推出

坂田榮男九段，與吳爭棋十番，結果坂田降級，棋院大失所望。民四十五，日本棋院推出

秀格與吳爭棋十局，吳只要求第一局握白就上座，蓋按日本棋界慣例，對局時先輩據上座，

黑之第一著應置相手之左隅，無何，秀格夙畏清源如天神，結果自然降級。去年「最強決定

戰」，參加者係最優秀棋士六名，吳如野鶴之在雞群，竟以八勝二負獨占鰲頭。按例清源應

獲「名人」之稱號，日本棋院乃斬而不予，清源亦不介意，但知努力本位，以實力答覆一切。

現居東瀛渡隱士生活

吳清源既與日本棋院意見不協，旋即脫離棋院，且不參加大手合。此時橋本宇太郎亦與

棋院衝突，出主關西棋院，發表獨立宣言，吳與橋本同門，二人沉瀣一氣，遂為日本棋院所

深惡。曩者吳曾告其親友曰：「我的環境不良，如所週知，我並不能輸棋，因為此地有人虎

視眈眈，只候我的失手，將我推入深淵。」

目下他住東瀛名勝區箱根私邸，等於隱居生活，很少下棋，有一日人多賀谷四段，為吳經紀業務，詎料多賀谷與吳岳母結婚，使吳更受刺激。吳的收入現靠新聞棋，因吳號召力大，各項錦標的得主，例須與吳爭棋一局，或三局，棋士咸以一勝吳清源為榮，而吳棋評尤為棋士所傾折，但棋院對吳仍存歧視，必予打倒而後甘心，故先後派出籐澤、坂田、高川三傑，使其努力挫吳，事前且在棋院組織「吳清源氏研究會」，究其弱點安在，如何方能制勝吳氏。研究最熱心者為坂田、高川、杉內、山部、梶原與籐澤秀行等六七人。茲將各人對吳所施評論，簡述於後，十分有趣，要亦吳藝癥結所在也。

日本高手對吳的評價

吳師瀨越九段云：「吳君初來日本，手法非常之重，這是不好的。其後越來越輕巧，他取第一感手法，決不長考，論理的、講目的，決不鶩遠眩奇，可謂深解義趣，洞明機微，棋聖秀策之後一人耳。」

元老鈴木為次郎九段云：「秀策棋明，吳亦打算明徹，伺敵再衰三竭。」

已故元老加籐信八段云：「我等七八段要用四子糊上中腹之空，吳君只需三子，輕靈無比。」

山部俊郎八段云：「吳與本因坊秀榮乃一世紀一人之人物，吳的全神經乃集注於勝負之一點，敗局使其盛返，勝局決不見損，要其實力殊不亞於秀策秀甫。」

坂田榮男九段云：「吳的手法重直感，他竭力擴張中腹形勢，寧棄邊角，見損即大考取返之術，盛返遂一帆風順，故能連勝籐澤七局。吳又先聲奪人，自己冷靜而伺相手之錯亂，例如籐澤九段見損即自亂，此乃吾輩通病。」

籐澤九段云：「吳是力棋，處處含蓄，下子必顧收官，送子以保形勢，我說無論那位八九段，遇吳非降級不可，你們當我說痴話，現在我的話應驗了罷了。」

高川本因坊原來以吳為神樣，他說：「吳君是天才而加努力，百年一人見，我與他要差十年功夫，人人說我冷面似名人秀哉，但我的冷靜是日本人的冷靜，其實愚佻短略，內心如焚，故必勝之棋亦至最後見損，與吳戰更見精神動搖，無法克服精神上的劣等感。」

杉內雅男八段云：「中國五千年歷史文化與民族背景，吳以天才反映出來，且善適應環境。日人性格則不同，失敗即一蹶不振，最優秀之棋士如雁金、木谷、籐澤，尚且如此。又吳有形若無形，態度冷靜，行所無事，縱讓九子，不用狡獪，亦無劍拔弩張之趨勢。」

島村利博八段云：「吳為世界上偉大人物，言必有物，棋生新型，論成績，應晉十一段。」

梶原武雄七段云：「某雜誌載吳是天才絕，名人秀哉是人才絕，木谷九段是鬼才絕。吾

輩是學而知之，吳乃生而知之，吳為天衣無縫型，但有懷疑精神，專向舊法挑戰。」

如何能成功一個棋士

吳清源云：「棋以調和為主，均衡為大事，均衡之破，必敗無疑。」凡百藝事皆然，有人說吳的棋藝特別重視調和而忽視了步步逼人的著法，即：穩健有餘，攻取不足。瀾按：此說跡近外行，蓋吳講研「手順」，尤重本手，不重斷殺，是欲不戰而制敵之死命。棋者似正合其勢，以權制其敵，始臻入神化之境。吳又說過：「凡世界上任何種競技記錄，都是只有進步，沒有退步的，一個棋士的成功，百分之五十靠努力，百分之三十靠天才，百分之二十靠環境，沒有天分的人，任是怎樣努力，也只能有六七分的成就。日本棋院規矩，院生十八歲還不能到初段，就要取消資格了。」瀾按：近年台北連出兩個圍棋神童：第一個是林海峯，天姿茂異，幼時與吳無二致，惟其棋路不逮吳童年時之活潑，林於六年前赴日，拜吳為師，且入棋院為院生。吳云：「橋本九段新收三弟子，都是十一歲，師讓三子，大喊吃不消。」言下林海峯已遲。但林今年十六歲，已進四段，成績奇佳，日人譽為「吳清源第二」，將來造詣可臻職業八九段。第二個神童是王學傳，韶秀可愛，去年赴日深造，與犬養毅之孫同

住，惟其天才似遜林海峯一籌。要之，林王前途如錦，深堪注意。

極盛一時的日本棋壇

談到日本圍棋，真是熱烈非凡，日本圍棋僅有三百多年歷史，今日可謂極盛時期。日本棋院係採有限公司制度，等於香港之足球總會。現與中央棋院分庭抗禮者，尚有橋本主辦之關西棋院，規模亦不小。惟近年雙方所頒段級，已無以前之嚴格，而業餘棋士之段級，更多濫竽充數，不能作準。現今日本最優秀之棋士，除雁金準一、瀨越憲作、鈴木為次郎三元老外，其名次約如下述：（一）吳清源九段，（二）木谷實九段，（三）坂田榮男九段，（四）橋本宇太郎九段，（五）高川格八段，（六）島村利博八段，（七）籐澤信齋九段，（八）杉內雅男八段，（九）岩本薰八段，（十）曲勵起八段，（十一）宮下秀洋八段，（十二）山部俊郎八段。此外，尚有關山利一、橋本昌二、前田陳爾、細川千仞、炭野武司、窪內秀知諸八段。總之，日本棋壇可大別之為四時期：（一）本因坊算砂時期；（二）棋聖道策時期；（三）棋聖秀策時期；（四）吳清源時期。至於吾國近代則可分為三時期：（一）黃龍士時期；（二）施襄夏與范西屏時期；（三）陳子仙與周小松時期。因此五人係有劃時代意義之真國手也。

按日本中央棋院組織優良，制度完善，其所規定各種比賽，多至無法計算，茲僅述其重要者如次：

（一）一年一度之「本因坊戰」，最關重要。今年已屬第十三次，吳清源表示退讓，故只參加過第一次比賽。瀾按：本因坊昔為食俸之棋官，至今仍為棋士之盟主，坐第一把金交椅，凡榮任本因坊者。可以名利雙收，垂統久遠。高川格八段業已蟬聯六期，法號本因坊秀格。以前則關山利一得過一次，橋本三次，岩本二次。今年與高川挑戰者為杉內八段，此人勤學，棋風堅澀，曾以白棋勝木谷、坂田兩雄而獲挑戰權。

（二）「最強決定戰」，實居棋界最高峯，誰得勝者，即為棋壇第一人。去年參加者為吳、木谷、橋本、坂田、籐澤諸九段，與高川本因坊八段。結果吳以八勝二負穩得錦標。木谷、坂田、高川三人對吳，乃黑白皆負，籐澤成績最差，被淘汰出局，易以岩田正男六段，岩田為木谷弟子。

（三）「最高位順位戰」，即棋院大手合之甲組比賽。木谷九段現佔最高位，以下順次為島村八段、坂田九段、岩本八段、杉內八段、籐澤七段、中村七段、細川八段、大平七段。至於高川八段與前田八段已降落乙組（即第一部）。乙組內組皆屬大手合，是為昇段之場合，爭衡極烈。

（四）「日本棋院選手權戰」，低段亦可參加，坂田榮男已連得選手權三次，足見其實力堅強，將來可能與吳爭勝也。

（五）「王座戰」，係「產業經濟報社」所主辦，獎金最多，橋本九段連得數屆。本年度則屬島村八段，島村係鈴木為次郎弟子，收官極細。

（六）「高松宮獎杯戰」，係與東京新聞社合辦，去年得主為木谷九段，今年得主為坂田九段，七八段殊難問鼎。

（七）「早棋名人戰」，今年得勝者為宮下秀洋八段。早棋者快棋也。

（八）「各戰優勝者對吳清源戰」，此乃各大報社所主催，遂為吳氏大宗收入。

（九）「新銳勝拔戰」，乃動員四、五、六、七段之中堅棋士。

台灣、大陸與香港棋壇

茲於結束本篇之前，將吾國棋界狀況，粗述其梗概如下：目下大陸方面視圍棋為重要文藝之一，北方好手有過惕生、汪振雄、崔雲趾、金亞賢、過旭初等。南方實力較強，好手有劉棣懷、顧水如、魏海鴻、王幼宸諸四段，與吳沛泉三段等。日本棋院且承認劉顧有職業四段之實力。論實力，劉顧決不遜於今日之職業六段，惟其修養則不逮棋院之職業二段。故

大陸方面之老將，近年無甚進步，新手又不能脫穎而出，前途黯淡，無疑義也。邇來自由中

國方面，對於圍棋提倡甚力，棋社普遍設立，且有良好組織，政要如周至柔、陳雪屏、束雲

章、應昌期等，皆喜圍棋。惟台灣水準並不高於香港，最佳者吳浣，即清源之長兄，係業餘

六段。其次為唐景賢、張亨甫、黃水生、周傳諤、董之侃等。吳、唐、張、黃綽有職業二三

段之實力。此外台灣新出兩神童，即林海峯與王學傳，吾人寄有厚望焉。

香港有棋界元老張澹如與筆者二人，曾於廿五年前得到日本院所頒段位，當時尚無業

餘段位，證書上稱予為「薛大人」。此因予與張老先生曾出資邀請日本棋士來華之故也。而

今我亦老矣，仍喜研究吳清源棋。談到香港好手，其實力接近職業初段者，有龔立先、胡定

波、陸大元、詹益源、左一帆及馮君等六七人。次如董杏樵、凌惠增、劉元韋、申恭寶等，

藝並不弱。最近設立香港圍棋社，社長推定胡家驥將軍。第一次全港比賽之結果，詹益源得

甲組冠軍，申恭寶得乙組冠軍，二人遂被推為副社長。本社尤歡迎各校學生前來參加，會費

全年只收五元，斯道愛好者曷興乎來。

雅好圍棋者不可不讀
──圍棋術語問答及其他

原編者按：薛觀瀾先生之於圍棋，遠在廿五年前，即得到日本棋院所頒段位，今日環顧國內，已不作第二人想。前應《春秋》之請，允撰此篇，分上下期發表，其內容之豐富，在上篇中已為廣大讀者所共見共聞。

惟此文既係專論圍棋，其中術語殊多，讀者或不免有費解之處，茲經商得薛先生之同意，下期允再撰賜〈圍棋術語問答〉一篇，公開披露，諸如：何謂中押勝？何謂大手合？怎麼叫打掛？什麼叫名人？本因坊之源流如何？吳清源為何不能就位本因坊？什麼叫早棋？什麼叫定石？日本的段級與授予辦法如何？……等等，皆承薛先生一一作深入淺出之詳盡解答，幸讀者諸君千萬注意！

（問）何謂「中押勝」？

（答）此係日本棋界最普通之術語，現今吾國棋界亦沿用之。譬如甲乙二方對弈，乙方算

空，自知必輸，無可挽回，即握棋子數粒，投於棋局中央，然後對甲方鞠躬為禮，此

即自承「中押敗」。嚴格而論，須勝十五目（即七子半）以上，始為「中押勝」，亦

即大勝之意。但在實際對陣之中，有只差半目一目而自承「中押敗」者。亦有僅下

三四十手，自覺失勢而即承認「中押敗」者。尤其高段者知己知彼，不存徼倖之心。

又有局面尚有一線希望，徒以一子「打過」，心中懊喪，而自承「中押敗」者。例如

日本昭和七年，加籐信七段讓吳泉（清源）四段二子，只下四十餘手，加籐信即宣告

「中押敗」。當年一局登出，加籐大受本因坊秀哉之責備，秀哉指出此局勝負未判，

白棋未到「投了」的時候。瀾按：日本第一流選手之中，已故加籐信八段最最賞識吳

清源，軼事甚多。

（問）何謂「大手合」？

（答）此即日本棋院每年春秋兩季大比賽，亦即職業棋士正式的考試場合，訂有嚴格的昇降

辦法。故「大手合」中每一子棋都是與賽者的心血結晶品。除此以外，別無昇段的機

會。追溯三十年來的「大手合」，成績最佳者凡四人：狀元是吳清源九段，榜眼是

籐澤朋齋九段；探花是木谷實九段；傳臚是坂田榮男九段。皆當世之豪俊也。目下棋

士孔多，新銳尤眾，故如今「大手合」須分三組：第一組即甲組，稱為「最高位順位

戰」，棋士只限九名，而吳清源、籐澤橋本三雄，卻不在其內。今年木谷實依然保持

「最高位」。其次為島村八段與坂田九段。至於本因坊高川八段與前田陳爾八段已經降至乙組，代以細川八段與大平七段。乙組稱為「大手合第一部」，丙組稱為「大手合第二部」。據斯以觀，今日棋力最強者是吳清源，實為世界冠軍，棋位最高者是木谷實，隱為日本冠軍。然而圍棋界最尊貴者則是淪在乙組之本因坊秀格。質直言之，本因坊仍是棋官。高於一切，可謂「政由寧氏，祭則寡人。」要之，上述三人是今日棋界的三鼎甲。

（問）什麼叫「打掛」？

（答）從前下棋並無時間限制，由於勝負非同小可，高手下子極慢，尤以「爭棋」盛行，敗則畢世蹉跎，是故對局者鉤心鬥角，不敢造次，每有故意停滯以期挫折對方銳氣者，亦有中途休戰之後，避而不再賡續者。例如：巖崎健造八段與田村保壽（後之本因坊秀哉）爭棋一局，連戰五日夜，每餐進薄粥，雙方不能下咽，一局既竣，二人面削如餓鬼，巖崎嘗有一子思索七十二小時之記錄。故豪邁之本因坊秀榮，甯肯放棄「名人」之榮譽，而不願與巖崎爭棋。實則思慮過度，往往算錯，過快過慢皆不宜。然昔好手每次對局，不得不打掛，打掛即停賽待續之意也。例如本因坊丈和與幻庵因碩對局，下至一百五十餘手而打掛，幻庵素畏丈和，託詞規避，但說：「這局我贏一目了。」丈和聞之曰：「不然，我走那裡那裡，絕對白勝一目。」此之謂「棋高一著，

縛手縛腳。」又如日本大正九年，雁金準一因不服秀哉之襲本因坊而挑戰，此局自是年五月廿一日開始，至十一月廿八日終局，凡打掛二十次，誠空前之大棋戰，結果雁金敗退，從此一蹶不振。但每次打掛須由黑方下最後一子，故於白方十分有利。後來吳清源五段與秀哉之爭棋，即因屢次打掛而致敗績，故吳雖敗猶榮。至昭和十五年，吳在養病，木谷實乃得參加「名人引退棋」，彼因前車之鑒故提要求，擬改打掛為「封手」，名人大不願意，木谷遂喪失繼承之機會。按「封手」辦法係到停賽鐘點，輪到下子者將其打算下子之處寫在紙上，交與「立會人」——即本局公證人。按照此法，黑白雙方皆可「封手」，且「封手」之紙須於下次對局始予拆視，故除本人之外，無人得知其內容，誠良法也。

（問）請述「本因坊」之源流？

（答）所謂「本因坊」者，原是一個僧人的法號，距今四百年前，日本圍棋已甚普及，但無高手，其第一世「本因坊」俗名加能三郎，生於公元一五五七年，幼入寂光寺為僧，法名日海，擅長圍棋與將棋，將棋即日本象棋。若論日海圍棋之品格，決不遜於吾國范西屏，此時日本織田信長掌軍，雅好圍棋，自命不凡，而日海能讓五子，遂尊日海為「名人」。無何，織田死於叛軍之手，繼之者為豐臣秀吉，亦好弈，拜日海為師，又為日海設一「名人墓所」，年給俸米四百石。於是，日海改號「本因坊」，改名算

砂，專門收徒教棋，是為日本近代圍棋之鼻祖。厥後每代皆設「跡目」——即內定承繼之弟子也。除本因坊之外，尚另有井上、安井、與林三家，惟此三家皆不能與本因坊抗衡，傳至秀哉，本因坊已襲二十一世。猶憶民八秀哉遊滬，觀瀾與弈一局，受三子，鴻雪之緣，有足幸焉。其藝決不遜於當今吳清源，幽妙之處，或猶過之。

（問）吳清源何以不能就位本因坊？

（答）每年夏季本因坊之爭奪戰，委係第一重要比賽，五段以上罕有不參加者。惟吾國吳大國手因受暗中歧視，日本棋院必欲打倒之而後快，吳為表示謙遜，不願與日人爭名奪利，故在最近十二年內，向不參加本因坊之爭奪戰。當年秀哉多病，亟思引退，其得意弟子小岸壯二六段死於地震，其他弟子如前田、村島、福田、高橋等皆無「跡目」資格。故於吳清源到達東京時，秀哉親赴車站迎迓，此為棋界破天荒之舉，其意昭然若揭。清源初次赴日時若聽吾言，而拜秀哉為師，則其繼承本因坊，殆無絲毫疑問。總之，清源未能迎合其意，秀哉引為憾事。按本因坊有公田，有收入。又如著書評棋，本因坊都有優先權，故高部道平八段輒譏秀哉為「本金坊」，妒意顯然。當時天之驕子只有木谷與吳清源，秀哉都不喜歡，故彼聲明，於物化之後，擬將「本因坊」名義歸還棋院，每年爭奪一次，略似網球台維斯杯的制度。按：秀哉歿後，第一任是木因坊利仙，即當時關山利一六段。第二任是本因坊薰和，即岩本薰八段，第三任是

本因坊昭宇，即橋本宇太郎八段。第四任又屬岩本薰，第五六任又屬橋本。自第七至

第十三任，悉歸高川格八段，號稱本因坊秀格。因能蟬聯七屆，日人稱為奇蹟。按：

高川平日成績不振，但作衛冕之戰，若有神助，成敗之間，每差半目。「據勝場於蟣

蝨之睫」。其是之謂乎？

（問） 什麼叫「名人」？這是怎樣得來的？

（答） 圍棋界最高是九段，吾國從來不分段級，所似組織散漫，棋事闌珊。從前日本九段是
非常難得的，必須四家公認（即：本因坊、井上、安井與林三家）並獲執政當局之許
可，得到九段便稱「名人」，可設「名人墓所」，頒發「免狀」之類，同一時期也不
會有兩個「名人」，所謂「天無二日」。因此歷屆「名人」是數得清的，林家沒有出
「名人」，井上家出一個中村道碩，還有一個井上因碩。安井家出一個安井算知，是
用政治手腕得來的。其他「名人」悉屬本因坊，例如算砂、算悅、道策、道的、道
知、察元、丈和、秀榮、秀哉等九名。道策秀榮更是名人中的名人。

現今日本有九段五人，即：吳清源、木谷實、坂田榮男、橋本宇太郎、籐澤明
齋。候補者尚有三四人。又有名譽九段三人，即：瀨越憲作、鈴木為次郎、關山利
一。以上八人皆無「名人」之榮銜，蓋九段可從「大手合」成績中得來，而「名人」
須受棋院之推戴，方能到手，棋院想推高川格，可惜他的手法不爭氣，想推木谷實，

可惜吳清源應讓「先相先」。揆諸實際，日本評棋者都推許吳清源為十一段，對今九段可一概讓先，論理吳清源應當「名人」而無愧，可是日本棋院靳而不予，你有什麼法子呢！

（問）報載吳清源在今年比賽中已輸兩盤，試問先生作何解說？

（答）「最強決定戰」係六名最優秀棋士參加的，順位如次（一）吳清源九段，（二）木谷九段，（三）坂田九段，（四）高川八段，（五）橋本九段，（六）岩田正男六段。岩田係木谷弟子，乃在決賽打倒橋本昌二八段而入選的，但與各巨頭角逐之後，已經四戰四北，究屬相差懸殊。今年此一比賽，每人要下十盤，全勝是不可能的。去年吳膺冠軍，成績八勝二負。今年吳已二勝二敗，敗的兩局，一係吳持白棋，負於坂田三目。一係吳持白棋，負於木谷二目。木谷、坂田氣勢方銳，吳以白番小挫，乃順理成章之事，尚餘六局，若能全勝，仍可榮膺首選也。

（問）什麼叫早棋？吾國有無早棋？

（答）早棋就是快棋，每人限制三十分鐘，亦有較多者。此屬全體棋士參加之比賽，得最後勝利者稱「早棋名人」，並獲獎金。今之「早棋名人」是宮下秀洋八段，渾名「福島之蠻牛」。最近得到挑戰權者為關西棋院之半田道玄八段。瀾按：吾國並無早棋，抑亦無需乎此，因吾國棋士什九缺乏修養，沒有下得很慢的。

（問）如今大陸方面誰的棋力最強？

（答）十年以內，大陸方面未出好手，顧水如老矣。棋力最強者仍是劉大將棣懷，但顧劉二人近亦無甚進步，棋力仍與日本職業四段相埒。上月大陸方面曾發動全國比賽，北京過惕生得冠軍，南京陳嘉謀得亞軍，上海劉棣懷得季軍。過君以前亦是冠軍，因此被共幹圈定為「人民代表」，代表圍棋。過君夙性勤奮，其實力殆已追上劉棣懷矣。總之，講到棋力，香港不如台灣，台灣不如大陸，蓋粵人多不諳圍棋，故棋在香港，發展甚難。

（問）**請述日本的段級制度與授子辦法？**

（答）南北朝時梁武帝善弈，親撰《圍棋品》一卷，第為九品，日人仿此，乃從初段至九段，亦分九品。以前九段稱名人，名人者，棋王也。八段稱準名人，七段稱上手，五段以上皆稱高級棋士，從初段至四段為中堅棋士，各段只差三分之一子。吳清源初至日本，秀哉界以「三段格」，本因坊秀元之子土屋一平被薦為「初段格」，此即「試用初段」也。按九段對八段讓「先相先」，即於三局之中，頭兩局九段持白，至第三局九段持黑。蓋在高段，黑白之分是大事，黑子先下輒有利也。九段對七段則讓一先，即每次對局九段都拿白棋。九段對六段授「先先二」，即三局中，六段兩盤受先，一即每盤皆授一先。九段對四段，每局皆授二子。九段對三段對五段授「二二先」。九段對四段，每局皆授二子。九段對三

段授「二二三」。九段對二段授「三三二」。九段以下

依次類推，又同段者「互先」。以黑棋勝得七五分，負方白棋得

一○五分，負方黑棋僅得一五分，若是對著和棋，白方得七五分，黑方得四五分。由

此可知黑棋或輸或和，都慘了。段以下又分九級，每級差一子，即一級對二級讓先。

而素人棋與職業棋，又有甚大區別，例如吳清源之兄滌生，係職業二段，同時係業餘

六段。卅年前觀瀾所得二段免狀，係職業性的。

按：日人職業棋士對於段級，甚昭鄭重，例如：本因坊無論何時皆佔首席。高川蟬聯本因坊

後，照例得與吳清源對弈三局，以裕收入。但高川只係八段，應受「先相先」，高川乃

要求「互先」，第三局改為「打込」──即猜著黑子者應讓出四目半。吳允之，但提出

反要求，即第一局應讓吳坐上手，是吳不作第二人想，彰彰明甚。又下手對上手弈時，

第一手必放接近上手之右端，聊示敬意。昔吳清源初與本因坊秀哉爭棋，第一手放於天

元，難怪日人訝其失禮也。

吳清源與「名人爭奪戰」

　　圍棋創造於中國，而發揚光大於東瀛。晉張華《博物志》載：「堯造圍棋，丹朱善奕。」是則圍棋之淵源，比文字更早，謂為國粹，不亦宜乎！獨惜後代對於故國甚精之術，未嘗珍視之，暴殄國粹，由來久矣！然圍棋盛行於春秋戰國時代，斑斑可考。在南宋以前，文人學士皆能下棋，技術之好壞是另一問題。至於歷代帝王善奕者更多，例如南北期時，梁武帝曾撰《圍棋品》一卷，並有「棋勢」、「棋法」附於兵書，那時棋士已分為九品，即後來日本定為九段之濫觴。因梁武帝當時曾命當代國手柳惲品定全國棋士之棋譜，登格者凡二百七十八名，是即入段者之數。武帝與劉溉奕，一局通宵達旦，足見二人技術之不凡。奕時劉溉憊甚而低睡，武帝為賦詩云：「狀若喪家犬，又如懸風槌。」誠哉！子非魚，不知魚之樂！

中國圍棋今昔觀

降及隋唐，圍棋更風行於世，且衍變而為兵家之所尚，在樽俎之間，尤須借籌於圍棋。

隋「經籍志」所載棋勢法圖皆附於兵家，例如「鄧艾開蜀」，即寓圍棋打劫之法，及「鎮神頭」（編者按：這是圍棋套子之一，敵在三路，己在五路，鎮住取勢，一扳十字，短兵相接。）一子解雙征之勢，妙不可階。至盛唐之世，宮中已有「棋待詔」，伴帝下棋。然其主要任務，係與藩屬來使對奕，上國棋手當然許勝不許敗。宋朝「棋待詔」且補「翰林只應」，其見重有如此者。舉例言之：開元廿五年，唐明皇未派國手王積薪出馬，僅派「二手棋」楊秀鸞為新羅冊使之副，此時圍棋已風行於高麗，楊以善奕，大受敬禮。又唐宣宗大中七年，日本王子來朝，此乃盛典，帝詔國手顧師言與日本王子奕，王子布石特強，至第卅三手，日王子所持黑棋顯佔優勢，顧氏恐辱命，乃用王積薪「鎮神頭」之法，日本王子大敗，冷汗浹背。歸旅邸，問鴻臚曰：「顧師言係國內第幾手？」鴻臚詐答：「係第三手。」日本王子嘆息曰：「小國一，不敵大國三！」王子要求能與第一手者奕，鴻臚不允，從此日本不敢藐視上國之棋藝。

可惜宋朝以前之棋譜盡已失傳，吾國棋籍以宋張擬所撰《棋經》十三篇為最古。元明

兩代好手，亦寥若晨星。惟清康熙朝之黃龍士與乾隆朝之范西屏、施襄夏三人，皆真國手。黃龍士尤超類拔萃，至今仍為日本人所服膺，其棋技在日本本因坊秀哉及我國現代大國手吳清源之上。依據筆者所目擊，自晚清迄今，實為吾國圍棋最衰落之時代，此與崔荇不靖大有關係，其有前程者率離本土矣。今日大陸棋士佼佼之者，如劉棣華、顧水如、陳祖德、魏海鴻、金亞賢、王幼宸、過惕生、陳嘉謀、吳淞笙等，其實力約與日本職業選手三四段相埒，品斯下矣。瀾按：廣東人文化水準極高，然與圍棋無緣，是誠咄咄怪事！

日僧來朝學圍棋

　　吾國圍棋既告衰落，茲且談日本圍棋及旅居日本之吾國大國手吳清源之現狀。按：隋唐以前，圍棋已由新羅百濟各國輸入東瀛。唐初，日本文化革新，日僧辯正來朝，遂將中國圍棋之法攜回日本，此時吾國圍棋甫將縱橫十七道改為縱橫十九道。從此壁壘一新。日僧辯正之來，適逢其會，至日本奈良朝，圍棋在東瀛已大有發展。聖武天皇御用之棋盤，現仍陳列於同時代建立之東大寺。至文德朝（一千一百年前），僧人伴小勝雄被派為聘唐使節之一員，渠與須賀雄、紀夏井三人號稱當代之名手。至距今一千年前之日本醍醐天皇朝，日僧寬蓮，號稱「棋聖」，而同時代之棋勢大師卻與寬蓮齊名。繼為鎌倉時代，武將干政，於是寺

院與武家同屬圍棋之養成所。此時日蓮上人首創理論，講究定石，與以前「力棋」背道而馳，實開日本「本因坊」之先河。日本最古之棋譜，即為日蓮上人與吉祥丸之對局。繼為戰國時代，本因坊算砂創圍棋中興之局，功績奇偉，詳載後篇。其「名人棋所」制度乃確立於日本德川家康之時代，賡續四百年之久。

道策棋所之威風

距今三百年前，日人道策榮任第四世「本因坊」。他是日本棋聖中之棋聖，如今日人認為道策之棋藝將近十三段。認為吳清源之本領亦臻十一段，觀瀾對此無異議。按：道策之徒道節，道策之子道知，皆係九段名人。道策尚有門生六七人，皆具上手（上手即七段）之本領，年齡都在廿歲以內，相繼傳染肺病而死。如上所書，道策之威風固不可一世！從此日人在圍棋方面，夜郎自大，目無中國矣！道策之「名人棋所」乃建立於西曆一六七七年，當時高麗、琉球等國，咸派使節前往日本，向道策致敬，並受其冊封，從初段至三段。彼時圍棋在國際上確有重大影響，可惜吾國當局向來麻木不仁，無可諱言。日人道策盛時，正當清朝康熙年代，那時我國大國手黃龍士正失意於江南，黃氏若獲機會，能與道策爭棋十局，真不知誰勝誰負耳。

秀哉放棄本因坊

瀾按：道策法戒浮華，理歸體要，是以圍棋之能發揚光大於日本，道策之功最大。自彼逝世之後，「本因坊」家，代有良才，振其徽烈，如：道的、道知、察元、元丈、丈和、秀和、秀策、秀甫、秀榮、秀哉等，其尤著者。秀策亦號稱「棋聖」，因採一、三、五佈石，先手必勝。秀哉則君臨棋界三十載，靈光歸然。按日本歷代「本因坊」，皆須於生前建儲，名曰「本因坊跡目」。秀哉之「跡目」係小岸壯二（六段），有奇才，死於東京大地震，小岸壯二死後同，從此坊門子弟人才凋零，秀哉憂之，他先看中吳清源，未能達到目的。眾望所歸乃在「怪童丸」木谷實。故昭和十五年之「名人引退棋」，原有讓位於木谷之意，不料木谷對於制限時間，爭論不休，友輩聚嘯於其側，秀哉不悅，遂決定放棄木谷，噫嘻！「浮名浮利濃於酒，醉得人心死不醒。」嗣後秀哉病篤之時，他將「本因坊」名號及收入，一概移贈日本棋院，規定每年舉行「本因坊爭奪戰」一次，登此寶座者，先後計有關山利一、橋本宇太郎，岩本薰，高川格四人。然「本因坊」已非棋界事實上之首領，可謂名存而實亡。

溯自第二次世界大戰之後，日本圍棋益趨隆盛，益臻普及，此因棋道與兵法脗合，故與日人個性相近，圍棋之在日本，等於麻雀牌之在中國，然麻雀牌係純粹賭博，貽害社會。圍

棋則係高尚娛樂，對於心靈有補，對於人生處世應變亦有裨益。故吾以為日本之轉富強，圍棋與有力焉。現今日本能奕者約四百萬人，有段者四萬人。圍棋已趨國際化，除東方國家之外，德、美兩國現有不少棋士，最強者亦有初段程度。

日本棋院之內容

最近日本棋院正在舉行「名人爭奪戰」，誰獲此項錦標，即榮膺「名人」之尊號，此舉轟動一時，可謂歷來棋戰之最重要者。尤其陣容堅強，內有九段十一名，令人神往。加以吳清源係中華民國之代表，吾人更加關切，此始本篇所由作也。

但在闡述此一重要競賽之前，筆者先將現代優秀棋士作一簡單的介紹。按日本棋士分為職業及業餘兩種，職業選手所恃收入如下：

（一）棋院津貼（已愈來愈少）。

（二）新聞棋（仍是大宗收入），但棋力在六段以下者，無人請教。

（三）設社課徒，或任高段之副手。

（四）撰著棋籍，銷路無愁。

須知日本棋院本身是商業性質，屬於有限公司，棋院自稱為財團法人，收支既須平衡，

則其種種措施，難免與棋士有爭利之嫌。今日日本棋院自造場館，規模宏偉，所有理事非卸任大臣即商業巨擘，總裁為津島壽一，現任幹事係籐澤秀行八段，棋士長係木谷實九段。至於棋院收入，約如下述：

（一）刊行棋書，《棋道》月刊是其機關雜誌。

（二）以有重要性及時間性的棋譜供給各報社。

（三）教授圍棋，例如六個月的教授費為日金一千五百元。

（四）「圍棋通信教授法」。六個月後可獲入段或升級證書。

（五）棋院設有飯堂及飲冰室。

（六）以段級頒贈於業餘棋士，是為大宗收入。棋院貪得無厭，不無濫來一切。（按日本最近業餘五段數人，曾與最強九段坂田籐澤之輩對奕，僅受二子，俱中押勝，足見現今業餘選手之程度已提高，所謂九段八段，類皆有名無實，其故安在，耐人尋思。）

日本九段與八段

如右所述，日本棋院之威權甚大，然與分庭抗禮者尚有關西棋院。約十年前，吳清源

之師兄橋本宇太郎榮任「本因坊」，曾與棋院大起衝突，怒不可遏，遂脫離日本棋院而往大阪，建立關西棋院，自訂段級，由吳清源與籐澤庫之助兩九段為其後援，故日本棋院無可奈何，只得徐圖妥洽。按日本棋院現有棋士一百三十人；關西棋院有現役棋士六十人。但關西棋院所訂段級，不似日本棋院之嚴格，故須特別註明如下：

現役九段共十二名：(一)吳清源(獨立)、(二)坂田榮男、(三)木谷實、(四)半田道玄(關西)、(五)「本因坊」秀格、(六)島村俊宏、(七)橋本昌二(關西)、(八)橋本宇太郎(關西)、(九)杉內雅男、(十)籐澤明齋、(十一)宮下秀洋、(十二)窪內秀知(關西)。以上名次先後係以棋藝優劣為準。此外，瀨越憲作及關山利一，皆係日本棋院名譽九段。

現役八段十人如下：(一)籐澤秀行、(二)前田陳爾、(三)岩本薰、(四)山部俊郎、(五)曲勵起、(六)鯛中新(關西)、(七)大平修二、(八)細川千仞、(九)加田克司、(十)刈谷啟(關西)。

現役七段有：岩田正男、梶原武雄、加納嘉德、長谷川章、村島誼紀等約二十名。女子最優者為杉內壽子六段及伊籐友惠五段。回憶日本棋院成立之時，只有九段一人，並無八段。

談本因坊爭奪戰

茲論重要比賽及其最新成績如下：

（一）「本因坊爭奪戰」乃名利之淵藪，故為棋士之最大目標，高川格已連霸九年，洵屬日本棋壇之奇蹟。他的成功秘訣，乃集中精神以逸待勞，而算準迅出之目數。

按今「本因坊」只能任期一年，雖與曩昔威風不可同日而語，然仍坐定首把交椅，其他棋士皆甘拜下風，所以高川格的賽棋比任何人為多，收入亦作正比例，他從講評所得利益亦溥，即其他棋士每以所下之棋，請他評論一番，他受各地邀請，得到相當代價。他又為棋迷寫扇子，亦然。總之，財源滾發，名垂不朽。按日本本年度「本因坊爭奪戰」已趨白熱化，通過頂賽者為籐澤秀行八段及坂田榮男、木谷實、島村俊宏、橋本宇太郎。橋本昌二、前田陳爾、窪內秀知等八人。坂田三戰三勝，尚餘四局。木谷五勝一目下有希望者，只有坂田及木谷二人。坂田三戰三勝，尚餘四局。木谷五勝一敗，尚有一局。故決定挑戰者將為坂田與木谷之對局，木谷持黑棋，故其希望最大。然「本因坊」秀格（即高川格）只怕坂田，不怕木谷，看來他的好運還要繼續下去，他將完成十連霸。

（二）「最強戰」只由吳清源、坂田榮男、木谷實、岩田正男、橋本宇太郎、橋本昌二、六人參加，此乃莫大榮譽，表示棋力高超，每年更換一人。凡參加「最強戰」者，是項收入足夠貼補家用。本年度吳清源與坂田對局兩次，各以白棋取勝，遂成雙料冠軍，天下二分，吳之威望不無減色。（瀾按：「最強戰」現已取銷。）

（三）「最高位戰」居第三重要性，去年籐澤秀行戰勝坂田而登「最高位」，令人刮目而視。本年度坂田獲挑戰權，乃以二勝一負奪回「最高位」。目下坂田棋運興隆，他的棋藝細緻，日本棋院當局盼望他能夠壓倒吳清源。

（四）「王座戰」亦甚重要，去年橋本昌二奪得「王座」，他乃九段中最年輕者，前途未可限量。本年度半田道玄壓倒宮下秀洋而登「王座」，此子進步最著，大有可為。

（五）「特別選手權戰」係日本棋院為《朝日新聞》新設之錦標，重要之至。此次《讀賣新聞》出重價，得到「名人爭奪戰」之發行權，預算可增定戶卅萬份，因此大招新聞界之嫉忌。《朝日新聞》為東京第一份報章，又與日本棋院有極深淵源，於是發起「特別選手權戰」，著重國際性，這是噱頭。第一陣取坂田榮男、吳清源、橋本宇太郎三人。坂田名居第一，係代表日本棋院；吳係代表中華民國；橋

本則代表關西棋院。其意係想捧起坂田。第一局橋本先番，負一目於坂田，坂田果然厲害。第二陣預定為大竹素雄四段對我國旅日神童林海峯六段的三番棋，棋雖不足道，這也是吾國的光榮。林海峯今年十八歲，最近他與橋本昌二爭棋三局，二勝一負。第三陣預定為「世界選手權戰」，將邀吾國大陸的選手和德美兩國的選手參加，這是不倫不類的比賽。除以上五項重要比賽之外，尚有次要比賽如下：

（一）以每年春秋大手合，此為昇段所必經，故係血淚之棋。

（二）「棋院選手權戰」。最近坂田戰勝挑戰者籐澤秀行，以二勝一負，完成七連霸，這兩人是棋士中的大熱門。

（三）「早棋」名人是籐澤朋齋九段，「早棋」即快棋，但朋齋平日卻下得最慢。

（四）「高松宮賞」，「本因坊」秀格以一勝二和打敗宮下秀洋。

（五）「首相杯」，由七段以下參加，正在競賽中。

（六）「東京新聞棋戰」，由坂田榮男奪得冠軍。

（七）「ＮＨＫ杯」，也是早棋，坂田戰勝木谷實。

（八）「青年選手權戰」，由四段以下參加，大竹素宏四段得勝。

（九）「業餘名人戰」，業餘之王菊池康郎被村上文祥「業餘六段」所打倒。

發起名人爭奪戰

關於上月已開始舉行之「名人爭奪戰」，不可不予特筆記述，因其重要性超過以上一切之競賽，尤因棋界之「名人」，夙具一種魔力，得到棋士「神樣」的看待。瀾按這是醞釀已久的懸案，我曾料到其有付諸實現的一天。數年前，吳清源因脫離日籍之事，漸與日本棋院發生磨擦，他乃篤信璽光教，無心黑白之事。但他是「三分天才、七分用功」之人，故能再振旗鼓，即將木谷實、雁金準一、「本因坊」薰和、「本因坊」宇仙一一打倒，逼其降級而戰，於是盛名之下，一戰而霸，棋院大震。先派無敵將軍籐澤庫之助出馬，籐澤投降；再遣院方重鎮「本因坊」秀格，「本因坊」不堪一擊；最後推出王牌坂田榮男，照樣降級。當年吳清源之勇猛，有似「十萬軍者漢樊噲」，來一個，殺一個！此後即聞棋院之內，專設一組，由高川、坂田、杉內、山部、梶原之輩澈底研究吳清源之棋術，評論優劣各點，有無制勝之法。此輩各抒意見，洋洋大觀，遂產生「名人爭奪戰」之建議。詎料籐澤庫之助說出良心話，他說：「名人是實力第一人者，你能說吳九段不是實力第一人乎？最低限度，亦應讓他安居第一期名人，到第二期，我們再對他挑戰。」諸人啞口無言，此議遂被擱置。

名人戰經濟理由

因循至今年輕有為之籐澤秀行獲任棋院之「涉外幹事」，實權在握，他即鄭重考慮此一問題。他的理由是經濟的，因棋院開支浩繁，有入不敷出之虞，他想從報社方面索取鉅金，以資挹注。他說：「將棋名人戰能使讀者增加十萬有餘，然則圍棋名人戰開始之後，讀者增加之數奚啻四五倍於此？何況第一次『名人爭奪戰』，預定十三人參加，前身之最強戰只有六人，這六人曾獲鉅額津貼，現今棋院只有前六名九段的新聞棋收入，勉可抵償家用，故『名人戰』可使許多棋士生活安定，且最強戰每年只能調補一人，而『名人戰』可以調補三名，棋士的機會好得多。」

因為籐澤秀行言之成理，很容易便通過於理事會，尤因坂田棋風，銳不可當，同時吳清源棋運稍遜，這是求之不得的機會。於是，籐澤先向《朝日新聞》辦交涉，《朝日》嫌他索價過高，遂為《讀賣新聞》的正力社長捷足先登，由日本棋院挑選十三人，即：吳清源、坂田榮男、木谷實、高川格、橋本宇太郎、籐澤朋齋、島村俊宏、杉內雅男、橋本昌二、宮下秀洋、半田道玄諸九段，及籐澤秀行八段、岩田正七段。瀾按：籐澤秀行係上期「最高位」，岩田正男在「最強戰」中成績不錯，所以窪田秀知雖係九段，卒亦暴顋龍門。

吳清源表示不滿

上述計畫發表之後，立即轟動日本全國，報社隨請各棋士發意見，吳清源和杉內雅男表示不甚滿意同，其他棋士則個個贊成。高川說：「吳清源和坂田是希望最大的，下一代的明星當屬橋本昌二和林海峯。因在三十五歲至四十歲之間，棋士達到最高峯，過此就難免衰退了。」

籐澤說：「傷腦筋的是怎樣避免最低三席。不遭淘汰。」

岩田說：「我只七段，無妄想，所以有心亦變無心了。」

其實岩田若由七段變為名人，這才是一個大諷刺，我以為半田道玄和島村俊宏是兩匹黑馬。至于吳清源本不想參加，然為棋院當局所堅持，他非參加不可；加以《讀賣新聞》又是他的後台老闆，所以他勉強地應允了。吳清源曾說：「我的不參加『本因坊』爭奪戰，無非是想以較多機會付與同志們，這次『名人爭奪戰』棋院所訂章法，未臻妥善，黑子須込出五目之多，若是和棋，即黑盤面負五目，就算白方得勝了，誰拿黑棋，又憑抽籤，這就不是真勝負了。再第二回『名人戰』，關於名人與挑戰者之七番棋，挑戰者已筋敝力盡，而名人以逸待勞，居於有利地位，高川之九連霸，即為明證。……」筆者對於吳清源極表同情，而名人以唯他

一人是眾矢之的，同列各九段又都是他的敗軍之將，所以他這次敗則不值，勝則更招嫉忌。

他若奪得『名人』寶座，則不旋踵間日本棋院必又想別法，使他不安於位而後已。例如「最強戰」成績斐然，但於吳清源兩次得勝之後，就不復存在了。幸而吳清源在日本國內，人緣奇佳，棋院有時只能讓他倚老賣老。

談名人與本因坊

何謂「名人」？「名人」與「本因坊」有何分別？這是微妙的問題。「本因坊」原是一個和尚的法號，第一世「本因坊」的俗家姓名是加能三郎，生於公元一五五七年，正是日本戰國時代。加能八歲入寂光寺為小僧，法名日海，師仙也善圍棋，日海則對於圍棋將棋皆有極大天才。當代將軍織田信長嗜弈，他對日海受五子，拳拳服膺，遂稱日海為名人，以示尊崇。無何，織田在本能寺被害，豐臣秀吉繼為將軍，亦嗜弈，棋力一樣受五子，遂拜日海為師。同時為日海建立「名人棋所」，俸給甚厚。日海想光大門楣，一心改造寂光寺，於是他故法號為「本因坊」。又改名算砂，此乃第一世「本因坊」之由來。當時日本陽成天皇亦善弈，遂將圍棋作為日本之國技，於是算砂不再唸經，專門收徒授棋，以發揚棋道為宗旨。按算砂之棋風，不尚廝殺，至今為日本棋士所遵循。算砂在世時，已有「御城棋」比賽，即在

御前下棋，首次對局者四人，「本因坊」算砂和鹿鹽利賢對局，結果和棋。中村道碩與安井仙角之一局，中村三目勝，這是有歷史性的。後來這四個人成為日本圍棋四大家之始祖，四大家至今仍存在。算砂係「本因坊」家之始祖；中村道碩係算砂之徒，成為井上家之始祖，且繼算砂為名人；安井仙角係算砂師仙也之子，成為安井之始祖；鹿鹽利賢乃林家之始祖，其徒即第一世林門入。瀾按：御城棋又名天覽棋。後來七段以上者，始有參加之資格。

名人條件的嚴格

算砂自立「名人棋所」之後，成為不折不扣的棋王。昔年第一個外國人來致敬的是韓國使節李祠史，算砂大言不慚、一定要讓三子，一局下來，李祠史輸得服貼，從此外國人來朝比藝，一律先擺三子，乃「本因坊」家不成文法之文法。當年吳清源初到日本，「本因坊」秀哉非要讓他三子，吳之老師瀾越說：「此子進步如飛，我兩子都輸給他了！」秀哉不信，讓三子，大敗。改二子，敗如故。如右所書，「名人棋所」簡直是外交上一個重要機構，負有親善和睦鄰的使命，因來使都能下棋，唯有「名人」可以頒贈段級，所發證書，上面都是自尊自大的詞句，是故「本因坊」乃是日本國內的體制，「名人」卻是國際性的人物。

瀾按：「名人」的規定甚為嚴格：（一）名人必須有九段的資歷，曩昔之九段難於登

天。（二）同一時代更不許有兩個「名人」。所謂「民無二王」。（三）「名人」必須得到將軍府的許可證書。（四）「名人」必須經過四大家協同推薦，這是最難的條件，若有異議，只有「十番棋」「廿番棋」相爭之一途。例如「本因坊」元丈和安井知得下完五十番棋，仍不能決，二人皆以八段老死。（五）昔時昇段極難，即使可昇，也要付給「名人」一筆相當可觀的手續費，方能領到證書。（六）單講「本因坊」算砂，每年俸米五十石，另有「五人扶持」，算砂因係「名人」，故額外加送三百石，作為特別津貼，這就不菲了。

吳清源一勝一負

「名人」不一定是「本因坊」，例如上述之中村道碩；「本因坊」也不一定是「名人」，例如「本因坊」秀元，只有四段，若是「本因坊」而兼名人，算砂以後，只有道策、道知、察元、丈和、秀榮、秀哉六人。「本因坊」家之外，只有三個「名人」，所以當年秀哉來華時，我在北方，張澹如先生在南方，都曾竭誠地尊敬他，加以饋贈。就因為他是「名人」，可能一百年產生一個。現今日本第一期「名人爭奪戰」已於本年二月中旬開始，我是不大贊成這一爭奪戰的。因我認為第一期「名人」應推吳清源，不必比賽。第二期應由清一色九段參加，切不可選及八段七段，各人應互賽二局，無込出，此賽應兩年舉行一次。而此

次「名人」戰，各人要下十二局，第一局吳持黑棋，勝宮下秀洋；第二局吳持白棋，負四目於島村俊宏。盤面實負九目，島村係強手，但吳二局僅得平均六十分。前途不容樂觀。彼與島村一局，雖有異想天開之好手，亦有惡手出現，不無掉以輕心。觀瀾期期以為不可。目下半田道玄二戰二勝，成績最佳，但都黑棋。杉內雅男、橋本昌二、岩田正男都一勝一敗，高川格一敗，宮下秀洋已負二次。

作者擁護吳清源

猶憶我在北京第一次遇見吳清源時，他在日本旅邸與大豪岩本薰對局，我只注意岩本薰驚奇之面色。第二次在北京吉兆胡同執政府（時段祺瑞為執政），吳清源因年幼，不諳段氏好勝之脾氣，無法讓段執政勝回一局，遂將「公費遣往日本」之議付於東流。我早料他是中國的國手，可與陳子仙雁行而拍施范之肩，但未料到他是日本的棋王，可與棋聖秀策比肩並行。在他赴日之前，我主張吳君應拜「本因坊」秀哉為師，便有成為「跡目」的希望。吳君之師顧水如則贊成瀨越憲作。他說瀨越之棋如天馬行空，當時吳君若能聽從我的主張，今日便沒有什麼「名人」爭奪戰了。在他與「本因坊」秀哉懸命爭棋之後，我聽說他的肺部不健全，怒焉憂之，遂接他到我家鄉（無錫）小住幾天，陪他同來的有木谷實、安永一、田岡

敬一、顧水如、劉棣華、魏海鴻等。我們乘花舫、遊太湖、下聯棋、唱崑曲，趣事甚多，所以我的建議，也許吳君不會置諸度外。我願吳君這次在「名人爭奪戰」中抖擻精神，為國爭光，必須奪得「名人」之寶座，使國人皆大歡喜。現在吳君吃虧的是下棋的機會太少，又為眾矢之的，近來吳君進境的幅度，比不上半田坂田之流。論實力，吳君仍在坂田、高川之上。最近他與高川的三番棋，失手之後，日人大事宣傳，故為聲望計，吳君此後許勝不許敗，《讀賣新聞》素為吳君之後援，是吳君更應出力合作，彰彰明甚。他與坂田一局拿白棋，此局誰勝誰負，將有決定性，機會則均等，吳君應充分利用時間，傾其全力於布石。坂田喜爭角，喜下三三，喜短兵相接，這些都有未雨綢繆的必要。吳君勉乎哉！吳君勉乎哉！

日本圍棋界終於出現鬼才！
——記吳清源的勁敵坂田榮壽

圍棋大國手吳清源住在日本箱根私邸。箱根乃是著名溫泉的名勝區，距東京西南五十里。吳氏平日弄兒看譜，很少下棋，因他才高德劭，到處受人尊敬。不幸得很，本年八月十六日吳氏正在本鄉「目白通」步行之際，竟被汽車撞倒，傷及腰部，現仍在東大病院療養中。這是我們圍棋界的奇禍！也是轟動全日本的大事一件。我們盼望吳先生早占勿藥，且把「名人」榮銜爭到手。

猶憶廿餘年前，我接吳氏到我家鄉無錫小住，從車站到河邊，約須步行一華里，當時隨吳氏同來的日人木谷實六段走在前面，吳氏緊跟在後，手攀木谷肩頭，因二人皆患高度近視，蹣跚而行，竟視車輛若無睹，危險萬狀。當時我對日人安永一四段（彼時安永一任日本棋院總編輯，特為筆者送段級狀由日本遠道而來）說：「木谷與吳君總有一天會與汽車相撞。」今果不幸而言中！

訪問中共的代表團

此次日本圍棋界因坂田榮男九段奪得第十七屆「本因坊」之寶座，不啻在日本棋壇投一氫氣彈，威力之大，使人窒息，對於坂田與吳清源之誰高誰低，一時議論紛紛，甲云：「棋王頭銜應屬坂田本因坊，吳清源不得不退避三舍矣。」乙云：「不然！吳與坂田必須來一次十番棋，始能決定高下。」棋友們咸知觀瀾向屬吳氏之信徒，多以此一問題見詢。茲欲解答此一問題，請先概述日本棋壇之近況：

溯自第二次世界大戰之後，日本圍棋事業比戰前益加隆盛，無論其為職業或業餘，皆有驚人之進展。且日本政府正在大大利用圍棋，作為一種政治濟之工具，例如最近日本「中國友好協會」與《朝日新聞》社共同派遣第二次訪問中共圍棋代表團，早於九月十一日出發赴大陸。按第一次訪中共的日本圍棋代表團團長係瀨越憲作名譽九段，由他率領坂田九段等七人前住。本屆團長為日本棋院理事長有光氏，意義更深一層，團員為「中國友好協會」理事岩村氏，《朝日新聞》家庭部次長長谷川氏，再有曲八段、伊藤五段、小杉四段及業餘冠軍安籐英雄，業餘六段菊池康郎等，總共八人，與中共表示親善，志在貿易。前此日本棋院亦曾派遣橋本昌二、本田幸子及林海峯等至台灣訪問，皆非正式。

本因坊挑戰的經過

瀾按：日本棋院，共有理事七名，分掌各部，理事以青年棋士出任者居多數。故其推行政策，頗呈朝氣。日本棋院與各地方社團以及各級學校，均有密切聯繫，棋院則以「段級」為餌，收費甚夥。院方又與各地報章雜誌互相利用，例如前此「本因坊」秀哉與吳清源之一局對奕，載在《讀賣新聞》，互七閱月，而第一日即增銷三十萬份，故對局者所獲代價，須以美金計算。甚至祭祀過節，亦需高段對局，以饗神只。由此可知圍棋之吃香矣！

日本棋院設在東京國際觀光局五樓，規模宏大，乃全世界圍棋之神經總樞，各種比賽，指不勝屈，其中以一年一度之「本因坊」爭奪戰為最重要，凡得最後勝利者，不啻點中狀元。曩昔「本因坊」等於前清之僧正道正，日本政府固視同官吏，社會人士則以棋王視之，故「本因坊」秀哉曾以鐵腕君臨棋界三十餘載。其間雁金準一、高部道平、野澤竹朝之輩，雖曾起而反伉，終歸失敗。當年秀哉由日本到上海，我們歡迎他之熱烈，等於上海新舞台主人的款待「棋界大王」譚鑫培。秀哉臨終之前，他不願以「本因坊」尊號讓給吳清源或木谷實，故他規定每隔兩年競賽一次，此因「本因坊」實為大利所在也。

今日的日本「本因坊」雖與秀哉時代的「本因坊」不可同日而語，但在棋士之中，「本

「本因坊」仍居首席地位，各報社爭載其棋譜，各棋社亦爭聘其光臨，他為棋士評判棋局，又為棋迷寫屏寫扇之類，洵有應接不暇之勢。故其按月收入，可藉「本因坊」三字多獲美金六百元之譜，故為職業棋士所必爭。

現下日本之「本因坊」戰之選拔方法，第一次預選只由四段以下全體棋士參加，只取六名。第二次預選由五段以上之棋士參加。至第三次預選時只剩三十二人，分為四組。每組只取第一名一人，其難在此。此四名優勝者得晉入「挑戰者競賽」，此賽雙方共有八人，其他四人係上年度「挑戰者競賽」之成績較優者，八人各下七局（即採循環賽制），第一名即屬挑戰者，此位挑戰者須再與舊「本因坊」爭七番勝負，能勝四局，即可登上「本因坊」寶座。舊「本因坊」以逸待勞，確佔優勢。現今第十七屆的「本因坊」戰方告結束，而明年第十八屆的預選早已開始，其中不必經過預選的上屆高手四人為高川格、木谷實、島村利博、橋本宇太郎諸九段。尚有四組的第一名為半田道玄九段、橋本昌二九段、岩田正男七段、宮下秀洋九段或前田陳爾九段，洵屬一時之選。

坂田預言阻十連霸

按自秀哉歿後，第一屆新「本因坊」為關山利一六段；第二屆為橋本宇太郎七段；第

三、第四屆為岩本薰七段；第五、第六屆又屬橋本。從第七屆起，高川格竟能蟬聯九屆，而且每屆有驚無險，實是奇蹟。今年高川格企圖創出十連霸，而挑戰者係坂田榮男九段，雙方血戰五局，著完最後一局，二人都要立刻打針，方能克服疲勞。第一局坂田持黑中押勝，卻贏得很險。第二局坂田持白，勝一目半（高川盤面三目勝，因疲勞過甚，敗在收官）。第三局坂田持黑，半目勝（即勝四分之一子）。第四局坂田持白，負十一目半，高川似銳不可當。第五局係決定勝負之局，坂田持黑，又勝半目，縱使初學者亦不致喪失機會，而高川竟喪失之，故冥冥之中，坂田似獲天佑。結果四比一勝。

今年七月十四日，日本棋院中央會館舉行坂田九段之「本因坊」就位式，由棋院總裁津島壽一擔任主席，他是卸任的防衛廳長官。並由吳清源九段致祝辭，足見吳氏在日本圍棋界地位之高超，日人最喜吳的演講及評述，是日吳氏起立致祝辭云：「……我記得兩年前高川氏連續八屆就位式之日，室中只剩小生（吳氏自稱）與高川、坂田兩位九段。當時坂田若有所感，忽而正色對高川說：『這是第八屆，等到第十屆，我當殺出重圍，遏止你的十連霸。』現今果然應驗，說來神祕之至。……」等語。瀾按：每屆「挑戰者競賽」，高川最怕坂田出頭，而每次坂田都是功虧一簣。坂田以為高川對於棋勢認識極清，開場出足極快，頗有惺惺相惜之意也。坂田自榮登寶座，定名為「本因坊」榮壽，這是有意義的：「榮」字代

表他的大號「榮男」。「壽」字代表「本因坊」秀哉的本名「田村保壽」。坂田算他的棋院弟子。坂田就位之後，即設謝師之宴，其師為女棋士增淵辰子五段。

坂田的履歷和棋藝

筆者認為坂田榮壽的前途似錦，將來必成為一代宗師，他生於一九二○年，今年四十一歲。一九三○年甫十歲，入增淵三段之門，是年增淵由日本赴滬，我曾與她在上海對局一次。增淵甚美，與她對局者多不克集中思想。一九三六年坂田成為初段，識者即知他非池中物。一九四一年升五段。一九五一年坂田升七段，與「本因坊」昭宇即（橋本宇太郎）挑戰，坂田上來連勝三局，成績三比一，忽而神經緊張，又連負三局，錯過黃金機會，遂使坂田飲恨十載，翌年與高川格七段爭奪「本因坊」挑戰權，又因一子緩著，遂使高川成名。一九五三年對吳清源三番棋，坂田連負三局。翌年對吳六番棋，坂田受「先相先」，竟獲四勝一敗的好成績。日本棋院以為坂田必能打倒吳清源九段，故於一九五五年坂田對吳爭棋十局，結果則坂田二對六敗績，遂由「先相先」降為先番，此屬坂田一生最大打擊。一九五六年坂田升九段，翌年藝益孟晉，乃囊括第一期早棋名人戰及日本棋院選手權各項錦標。從此一帆風順，成績超群，至一九六一年，坂田鴻運當頭，又囊括「最高位」等各部重

要錦標。且在「最強賽」中與吳清源九段並列第一。吳氏先以白

棋勝吳四目，遂使坂田對「本因坊」戰大有信心。瀾按：坂田之棋，輕靈乖巧，變幻自在，

常於中盤以後，發揮其獨特之強力，亂戰力戰，是其長處，批亢擣隙，而使對方顧此失彼，

惟今猶有緩著，可謂大醇小疵。他的棋路頗似丈和時代之幻庵因碩，洵棋界之鬼才也。佐籐

幸一三段曾云：「坂田實力，日本第一，他已強過吳清源。以前坂田的精神面較弱，而今他

已將此缺憾彌補了。」

吳氏與坂田的鬥爭

　　然則坂田能稱今日之棋王乎！曰：不能。因有吳清源在，日人固稱吳清源為「棋聖」

道策以後唯一之天才，道策距今三百餘年矣。按日人最講禮貌，惟有吳清源可與部長階級之

棋院首領比肩而坐，每年當選為「本因坊」之人，須與吳氏對局三番，其他重要比賽如王座

戰等，亦然如此。此即表示吳氏被推為棋界第一人。他的天下是打出來的，馬上得之或要從

馬上失之。最近坂田榮膺「本因坊」，即與吳氏競賽三局，這是不附升降的非正式爭棋，第

一局載在《每日新聞》，吳清源先番因打劫失利，竟以十一目半負於坂田（此即盤面輸三子

半）。

第二局尚未開始，勝負難卜，但吳氏在他項競賽中竟以黑棋又連負二局於坂田（加入最強戰一局）。此事從未有過。刻下日本圍棋界還有纂關重要的第一次「名人爭奪戰」，目前成績最佳者為坂田「本因坊」之三勝無敗，其次為橋本昌二九段之四勝一敗，再次為木谷實九段、島村俊宏九段、籐澤秀行八段之三勝一敗，以下為半田道玄九段之三勝二敗，吳清源九段、岩田正男七段之二勝二敗，杉內雅男九段之二勝三敗，籐澤朋齋九段、橋本宇太郎九段之一勝三敗，高川格九段、宮下秀行九段之四敗無勝。此戰尚餘九局，究竟誰獲錦標，尚屬言之過早，惟坂田勢如破竹，希望最大。

瀾按：吳清源持黑棋，向有不敗之譽，而今為何連負於坂田，近來吳氏的成績何以不振？推原其故，當不外下列諸因：（一）吳氏下得太少。（二）坂田之藝進步得較快。（三）吳氏最近敗於籐澤秀行及坂田榮壽，皆因採用「雪崩定石」之故，關於此一定石，穩健棋士都不敢用。吳氏曾發明新手（妙手），坂田、籐澤之輩爭效法之，無何，吳氏又想另外發明新手，鍥而不舍，將勝負置諸度外，與之對局者反以「學於羿者殺羿」。此示吳氏曠達之個性，值得吾人欽佩，然而觀瀾卻大不贊成吳氏這種態度，他不應該把重要比賽作為新手的試驗場，所謂以鑄授寇，智者不為。吳氏與坂田兩雄的實力，當然在伯仲之間，不過勢有順逆，利於坂田，為吳氏計：（一）所剩對坂田的兩局，不要再輸。（二）所剩「各人爭

奪戰」九局，不要再輸，應將新定石置於腦後。（三）與坂田正式競賽十番棋。觀瀾看來必成事實，這才是本世紀最大的棋戰，刊載棋局的日本報紙可獲鉅利，何樂而不為乎。

血歷史90 PC0680

新銳文創 薛觀瀾談京劇
INDEPENDENT & UNIQUE

原　　著	薛觀瀾
主　　編	蔡登山
責任編輯	洪仕翰
圖文排版	周政緯
封面設計	楊廣榕

出版策劃	新銳文創
發 行 人	宋政坤
法律顧問	毛國樑　律師
製作發行	秀威資訊科技股份有限公司
	114 台北市內湖區瑞光路76巷65號1樓
	電話：+886-2-2796-3638　傳真：+886-2-2796-1377
	服務信箱：service@showwe.com.tw
	http://www.showwe.com.tw
郵政劃撥	19563868　戶名：秀威資訊科技股份有限公司
展售門市	國家書店【松江門市】
	104 台北市中山區松江路209號1樓
	電話：+886-2-2518-0207　傳真：+886-2-2518-0778
網路訂購	秀威網路書店：http://www.bodbooks.com.tw
	國家網路書店：http://www.govbooks.com.tw

出版日期	2017年9月　BOD一版
定　　價	280元

Printed in Taiwan

國家圖書館出版品預行編目

薛觀瀾談京劇 / 薛觀瀾原著 ; 蔡登山主編. -- 一
版. -- 臺北市 : 新鋭文創, 2017.09
　　面 ;　公分. -- (血歷史 ; 90)
　BOD版
　ISBN 978-986-94864-8-4(平裝)

　1. 京劇　2. 文集

982.07　　　　　　　　　　106011555

讀者回函卡

感謝您購買本書，為提升服務品質，請填妥以下資料，將讀者回函卡直接寄回或傳真本公司，收到您的寶貴意見後，我們會收藏記錄及檢討，謝謝！
如您需要了解本公司最新出版書目、購書優惠或企劃活動，歡迎您上網查詢或下載相關資料：http:// www.showwe.com.tw

您購買的書名：_____

出生日期：_____年_____月_____日

學歷：□高中 (含) 以下　　□大專　　□研究所 (含) 以上

職業：□製造業　□金融業　□資訊業　□軍警　□傳播業　□自由業
　　　□服務業　□公務員　□教職　　□學生　□家管　□其它_____

購書地點：□網路書店　□實體書店　□書展　□郵購　□贈閱　□其他

您從何得知本書的消息？

　　□網路書店　□實體書店　□網路搜尋　□電子報　□書訊　□雜誌
　　□傳播媒體　□親友推薦　□網站推薦　□部落格　□其他_____

您對本書的評價：(請填代號　1.非常滿意　2.滿意　3.尚可　4.再改進)

　　封面設計____　版面編排____　內容____　文／譯筆____　價格____

讀完書後您覺得：

　　□很有收穫　□有收穫　□收穫不多　□沒收穫

對我們的建議：_____

11466
台北市內湖區瑞光路 76 巷 65 號 1 樓

秀威資訊科技股份有限公司　　　收

BOD 數位出版事業部

⋯⋯⋯⋯⋯⋯⋯⋯⋯⋯⋯⋯⋯⋯⋯⋯⋯⋯⋯⋯⋯⋯⋯⋯⋯⋯⋯⋯⋯

（請沿線對折寄回，謝謝！）

姓　　名：＿＿＿＿＿＿＿＿＿　年齡：＿＿＿＿　性別：□女　□男

郵遞區號：□□□□□

地　　址：＿＿＿＿＿＿＿＿＿＿＿＿＿＿＿＿＿＿＿＿＿＿＿＿＿

聯絡電話：(日)＿＿＿＿＿＿＿＿＿　(夜)＿＿＿＿＿＿＿＿＿＿＿

E-mail：＿＿＿＿＿＿＿＿＿＿＿＿＿＿＿＿＿＿＿＿＿＿＿＿＿